就算要考吉卜力
也不能不會畫鋼彈

動畫私塾流

室井康雄
Yasuo Muroi

瑞昇文化

自從我拿起畫筆，一切有所轉變。

我的人生變得有趣極了。

我從高中開始學畫畫。在那之前，我始終認為要是不會痛，什麼時候死掉都沒關係。可是開始畫圖和動畫後，樂趣層出不窮，我開始捨不得就這麼死去，因而重視起自己和擁有的時光。

畫畫，可以拯救一個人的人生。

這本書是我這20年來的繪畫人生實錄。我18歲時，在畫圖經驗近乎零的狀態下踏入這個世界，一畫就是20年。許多頂尖動畫師都是自懂事時，便全心投入畫畫。和他們相比，我起步得非常晚。也因此，我對自己的成長有更深切的感受，對經歷過的煩惱也有十足的體悟。

畫得好不好，絕對不是光看才能或天賦。

只要勤加模仿，就會越畫越好。繪畫是一項可以鍛鍊的技術。這本書的另一個目的，就是要撇除許多人對於繪畫的誤解。

隨著大量練習而成長的過程，我也意識到，畫圖和人生存在著異曲同工之妙。

我做過不少看似徒勞的練習，也曾憂心自己永遠都不會進步。

圖畫會真實反映出你當下的心理狀態。若心存迷惘，圖面上便看得到迷惘。不過這也代表我們的真實經歷，能化作繪畫的表現能力。

透過繪畫，了解自我。在繪畫上求進步，人生也會倒吃甘蔗。

無論是繪畫還是人生，最大的敵人都是偏見與不合理。我們要接受事物最真實的模樣，可不能老是怪罪家人、朋友、師長、環境。

就算過去覺得自己倒楣透頂，我們仍舊能透過畫畫，讓人生走進良性循環。在繪畫能力進步的過程中，累積一個又一個微小的成功經驗吧。畫畫可以豐富我們的人生。

本書會談到許多繪師感到傷腦筋的問題，無論是剛開始學畫畫的新手、有意成為職業繪師的好手，或是打算只當興趣畫一輩子的人，都有可能碰到這些狀況。而提升繪畫技巧的方法，也能運用於其他工作、技藝，甚至是各領域的成長。

希望各位讀者能藉著這本書，找到自己面對畫圖的理想心態。

願能為各位讀者的成長，以及追求美好人生的過程，貢獻一份心力。

CONTENTS

1 章 / 從此喜歡上畫畫這回事

先成為想畫畫的人

喜歡的事，就是適合的事 … 12

先挑自己喜歡的圖來畫 … 14

畫令自己開心的圖！ … 16

「喜歡」到底是怎麼一回事

起初喜歡上的衝動，是堅持下去的能量 … 18

了解自己為什麼喜歡 … 20

喜歡和隨意是兩回事 … 22

別忘記最純粹的興趣 … 24

「才能」到底是怎麼一回事

畫畫高手的秘密 … 26

別因為「自認沒有才能」而放棄 … 28

激發才能的「感動力」 … 30

學校的美術教育扼殺了畫畫的才能 … 32

邁入人人教我、我教人人的時代 … 34

我想畫得更好

大量吸收有興趣的知識與技法

模仿畫圖好手的畫法！ 38

向一流學習！環境決定一切 40

找到３位老師！ 42

36

將自己打造成為畫而生的人

每天畫！養成畫畫的習慣

為了長久畫下去的生活好習慣 44

熬夜超沒效率 46

畫圖是最棒的療癒！為了自己而畫！ 48

別在意旁人眼光，持續畫就對了！ 50

不要跟他人比較！吸收優點就好 52

模糊不清的夢想就是對的夢想 54

看清每個領域的本質 56

58

2／精益求精 更上一層樓
章

「進步」到底是怎麼一回事

新手只要顧好作畫品質就對了！ 64

越畫越好的黃金３步驟 66

3章／臨摹、素描

為什麼我們一定要臨摹

止步不前時

跳脫畫功階級制度！ 90

如果畫了再多仍舊沒有進步時 88

認真畫畫的盲點！ 86

畫技止步不前的理由…… 84

作畫時的念頭

畫來自我滿足！ 82

區分主客觀！ 80

學習需要手、眼、腦並用 78

區分進步雙模式 76

記住「圖形」並轉化成「表現力」 74

圖的魅力＝美感×戰略×表現方法 72

這種人一定會畫越畫越好 70

「畫得醜」只不過是因為還沒畫過…… 68

臨摹的方法與問題

透過描摹了解繪師的用心 …… 112

要如何憑空作畫？ …… 108

有效吸收範本優點的方法！ …… 110

臨摹範本的挑選方法 …… 106

選擇臨摹範本的意義 …… 104

臨摹的方法與問題

在絕對能畫好的條件下作畫！ …… 102

想要憑空畫出東西，為時過早 …… 100

多畫準確漂亮的形狀 …… 98

畫不出來的真正原因 …… 96

為何臨摹是最強、最快的進步法 …… 94

臨摹弱點的解決方法

別養成只會臨摹的毛病 …… 120

明明「埋頭苦幹」卻不見長進 …… 118

走上進步不設限的專用道路（通道）！ …… 116

腳踏實地的累積，追求更高的水準！ …… 114

素描、實物觀察的必要性與方法

素描可以讓人掙脫既定印象！ …… 122

第4章／林林總總的繪圖法與成長法

各式各樣的畫法

配合程度選擇適當練習法 ……… 134

各種畫法的優缺點 ……… 136

從剪影就能看出圖吸不吸引人！ ……… 138

什麼時候學習骨骼、肌肉知識 ……… 140

什麼時候學習透視法／空間表現 ……… 142

替自己計時，追求更快的速度 ……… 144

自在操作抽象與具體的畫法 ……… 146

為求進步應抱持的心態

帶著迷惘的線條更勝於俐落一條線 ……… 148

動筆之前早已分出勝負 ……… 150

圖的賞味期限短才會進步 ……… 152

素描時應注重的部分與效果 ……… 124

透過素描擺脫木頭人偶病 ……… 126

自平時養成臨摹↓素描↓自己畫的良好循環！ ……… 128

進步的無限輪迴 ……… 130

5章 成為職業繪師，畫專業的圖

如果想要成為職業人士

成為職業人士的步驟 ⋯⋯ 170

成為職業人士前，盡業餘所能的一切！ ⋯⋯ 168

當畫圖成了工作意味著什麼 ⋯⋯ 166

理想是社會形塑出來的 ⋯⋯ 164

業界生存須知

職業人士只看結果 ⋯⋯ 172

工作有一半靠溝通 ⋯⋯ 174

各項能力相乘，將自己推向高峰 ⋯⋯ 176

人願意為了思想掏錢 ⋯⋯ 178

與其想怎麼賺錢，先想怎麼讓人開心 ⋯⋯ 180

尋找最適合自己發揮的載體！ ⋯⋯ 182

致想要進一步成為高手的人

赫然發現離自己想畫的東西越來越遠 ⋯⋯ 156

不知不覺是最大的敵人 ⋯⋯ 158

藉由公開作品提升實力 ⋯⋯ 160

作者的成長曲線 ⋯⋯ 154

6章／將繪圖方法推及人生

將繪圖方法推及人生

畫圖是本質主義 …… 188
一處的成長，會帶動各方面的成長 …… 190
行動的範圍取決於知識多寡 …… 192
降低門檻，立刻行動！！ …… 194
人生就是一場實驗 …… 196

未來的畫法、活法

未來的生活方式3要素 …… 198
打造對自己有利的環境 …… 200
快樂的事就是對的事 …… 202
網路觀開的多元時代 …… 204

column

Q&A「喜歡」篇 …… 60
Q&A「進步」篇 …… 92
Q&A「練習」篇 …… 132
Q&A「不安」篇 …… 162
Q&A「理想」篇 …… 184
Q&A「生活」篇 …… 206
作者・室井康雄深度專訪 …… 208

1 章

從此喜歡上畫畫這回事

我想畫畫！我喜歡畫畫！我想畫得更好！
這份心情是最重要的原動力。
為什麼想畫？喜歡畫什麼？想要變成什麼樣子？
持續挖掘自己的衝動，直率面對「喜歡」的情感。

— CONTENTS —

先成為想畫畫的人 ………… 12

「喜歡」到底是怎麼一回事 ………… 18

「才能」到底是怎麼一回事 ………… 26

我想畫得更好 ………… 36

將自己打造成為畫而生的人 ………… 44

喜歡的事，就是適合的事

所謂「適合」，是指人對某事物自然而然產生興趣，於是心神飄往該事物的狀態。

拿起本書的人，或多或少都對繪畫抱持興趣，心思擺到了繪畫上。也就是說，「適合」繪畫。

覺得畫圖有趣的人，心神就會飄向畫圖（適合）。喜歡的事情，自然進步得快。對於有興趣的事情，我們可以投入大把時間，並在過程中進步，激發我們學習更多技術的慾望。

人生苦短，出於義務感從事不快樂、不適合的事情，太不划算了。 換句話說，做起來不快樂的事，亦無法期待投入的時間能換得等量的成長。想想小時候，我們在唸不喜歡的書，做不喜歡的運動時，也是一樣的狀況對吧？

繪畫練習也是。我雖然在《全方位解析*》中提過「準確臨摹範本是最快的進步方法」，不過對於剛開始

畫的人來說，畫得準確本身就是一項痛苦的練習，甚至是折磨。

同樣一件事情，對於累積了一定繪圖經驗，正想辦法擺脫壞習慣的人，和對於完全不熟悉繪圖的人來說，意義是完全不一樣的。

就算是適合畫畫的人，如果迫於進步的壓力，進而在不對的時機，做了不對的練習，就有可能對畫圖產生反感。

也就是說，想要越畫越好，**首要之務是「放手做現在想做的事」。**

人生有限，**不如一開始就畫自己想畫的圖。** 因為這才是自己最想做，最願意花心思的事情。

然後千萬別忘記，未來所有的創作活動，都是從畫下的第一筆所延伸出去的結果。

＊全方位解析⋯⋯《動畫私塾流 專業動畫師講座 生動描繪人物全方位解析》（室井康雄著／瑞昇文化）。這是一本所有畫圖的人都用得上的技巧書。

12

畫喜歡角色的臉最開心

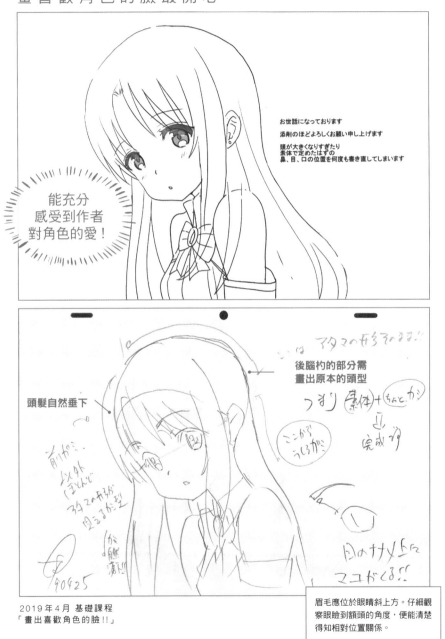

お世話になっております
添削のほどよろしくお願い申し上げます
頭が大きくなりすぎたり
素体で定めたはずの
鼻、目、口の位置を何度も書き直してしまいます

能充分
感受到作者
對角色的愛！

後腦杓的部分需
畫出原本的頭型

頭髮自然垂下

2019年4月 基礎課程
「畫出喜歡角色的臉!!」

眉毛應位於眼睛斜上方。仔細觀
察眼瞼到額頭的角度，便能清楚
得知相對位置關係。

先挑自己喜歡的圖來畫

完全零繪畫經驗的人，該從什麼開始畫比較好？

漫畫、動畫、遊戲，世上充滿各式各樣的載體，你一定能從中發現自己喜歡的圖畫類型。

一開始先找到喜歡的圖，依樣畫葫蘆。就算沒辦法畫得跟範本一樣也沒關係，總之畫就對了。再來，如果發現喜歡的角色，還可以試著自行做一些變化，例如改變髮型、配飾。

光是這麼做，就能獲得**自己動手畫出人物的滿足感**。

「這不是抄襲嗎？」

「這樣一點特色也沒有⋯⋯」

相信不少人會有這種疑慮，但這都是庸人自擾。**從無數的載體中挑出一張圖來畫的「選擇」行為，其實體現了你所擁有的才能與品味。**

想畫漫畫或動畫原畫的人，從小開始接觸漫畫或動畫的過程中，便無意識將圖形本身的美感、樣式、符號，內化成了自己的感受性。

未來打算提筆作畫的讀者，不需刻意擺脫受到的任何影響。我甚至會說，**多注意自己受到的影響。**

就算別人說「你的畫風很像誰誰誰」，也不必感到挫折。

下次如果有人說「你的畫風很像誰誰誰」，你大可抬頭挺胸，大大方方地回答：「沒錯‼某甲和某乙⋯⋯都多少影響了我的畫風。」

就算你再重視個人特色，畫出來的圖還是會明顯受到某些東西的影響。即使你作畫時有意不看、不參考其他圖片也無法避免。

喜歡的長髮角色也要講究細節

連動作
都很有味道
帥到沒天理！

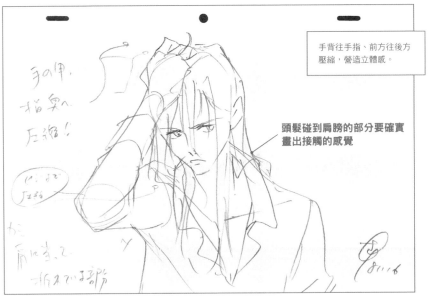

手背往手指、前方往後方
壓縮，營造立體感。

頭髮碰到肩膀的部分要確實
畫出接觸的感覺

2018年11月 新手課程
「喜歡的長髮角色」

畫令自己開心的圖！

讓畫圖帶給自己無可比擬的喜悅。

這是新手最一開始所要追求的目標。總之，重要的是畫出令自己覺得「我真會畫」、「畫得真好」的圖。

很多新手總在無意間不斷替自己堆築障礙，要求自己有能力從各個角度畫出角色全身，背景也絕對不能馬虎等等，結果害自己消化不良。這些事情對新手來說，都還過於理想。

一步步慢慢來，打好基礎最重要。

可以先挑一個自己喜歡的角色，畫角色面向斜前方的樣子，而且只畫臉的部分。應該有很多人覺得這是最好畫的角度吧？一開始只這樣夠了。**要將一招練到極致，練到你就算在餐廳，也有辦法在紙巾上畫出來**

秀給朋友看的程度。

真的只要練好一招就好。你問我只畫一張圖，真的有辦法進步嗎？我告訴你，還真的可以。

專業繪師說穿了，也不過是練就了很多極致的一招而已。他們看起來彷彿運筆自如，能畫出任何東西，其實只是將一招又一招連貫在一起。

越專業的人，越清楚自己畫不出什麼東西，並且絕對不會在工作上畫那樣的題材。

為了「讓人看到好的一面」，只畫看起來很有水準的一張。這一點不分職業或業餘，而新手更別提了。身體都還沒習慣畫畫的狀態下，根本沒有必要強己所難。

勉強畫無法駕馭的畫，對進步一點幫助也沒有。甚至可能害自己在進步前受挫，因而放棄。

先好好體會畫圖的樂趣。

剛開始畫圖的人，只要能對自己的畫感到開心就好。

畫自己擅長的二頭身、臉部，讓自己開心

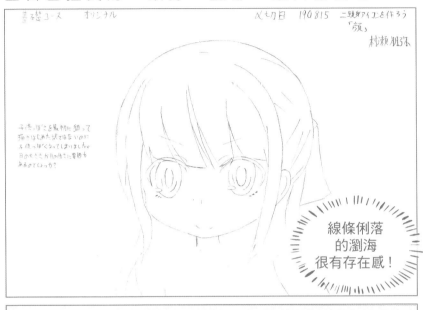

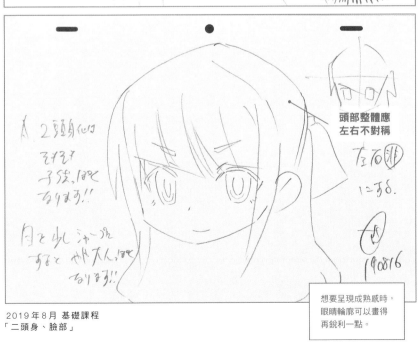

頭部整體應
左右不對稱

想要呈現成熟感時，
眼睛輪廓可以畫得
再銳利一點。

2019年8月 基礎課程
「二頭身、臉部」

起初喜歡上的衝動，是堅持下去的能量

很多人看了自己的畫，都會疑惑「我真的想畫這個嗎？」甚至懷疑「我是喜歡這種東西嗎？」**畫技不夠好的人，很多都不清楚「自己真正想畫的東西」是什麼。**

因此一開始學畫畫時，要先從「喜歡的作品、喜歡的角色、喜歡的衣服、喜歡的髮型」等題材下手。這些畫就是**詳實記錄了個人喜好的原點**。

喜好的範圍會隨著進步而擴張。所以初學繪畫時，盡量多畫喜歡的角色、圖案。畫膩了，再設法增加興趣範圍內能畫的東西就好。

同樣的角色，斜面的角度畫膩了，可以改畫正面。接著挑戰同一個角色的全身畫。之後還可以嘗試改變角色的髮型、衣服等元素。

以**自己的興趣為準，逐步拓展能力範圍**，能畫的東西自然會慢慢增加。並且不定期重畫一次自己最一開始畫的角色。

相信你一定會對自己的進步幅度大感吃驚。

迷惘時就找回自己最一開始喜歡上畫圖的衝動吧。

這樣就能補充我們剛拿起畫筆不久時的那股衝勁。

學習知識與技法的過程中，若迷失了想達成的目標，或是碰到撞牆期，就把一開始畫的圖翻出來看一看。

你一定能從圖上看見自己真正想畫的東西，找到「喜歡上畫圖的衝動」。

畫圖人生堪比航海，時好時壞。有受到讚揚的時候，也有被看輕，結果自己也搞不懂自己在畫什麼的時候。

這種時候，了解自己「想畫什麼」，找出自己的傾向，就等於找到了支持我們持續創作下去的「母港」（迷航時可以回去的地方）。

畫全身、斜立時，注意腹部

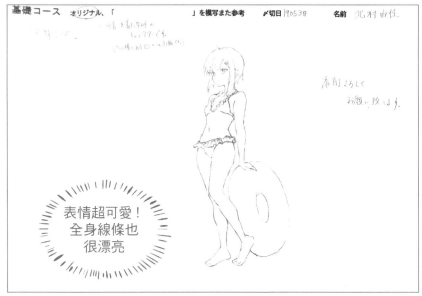

基礎コース　オリジナル、「　　　　　」を模写また参考　〆切日 190530　名前 北村由任

表情超可愛！
全身線條也
很漂亮

赤前よろしく
お願い致します。

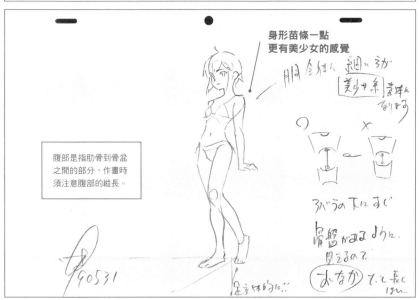

身形苗條一點
更有美少女的感覺

腹部是指肋骨到骨盆
之間的部分，作畫時
須注意腹部的縱長。

190531

2019年5月 基礎課程
「全身／斜立」

了解自己為什麼喜歡

想要確實了解自己喜歡的事物與當初的衝動，一定要捫心自問。反覆問自己「為什麼？」少則3次，理想上最好5次。

0 我喜歡這個作品
1 為什麼？ ↓因為看了心情很好
2 為什麼？ ↓因為覺得主角是在代替自己好好表現
3 為什麼？ ↓因為覺得作者跟自己有相同心情
4 為什麼？ ↓因為作者在現實世界中也不是那麼亮眼
5 為什麼？ ↓因為自己和作者擁有相同的理想

類似這樣，前前後後自問自答5次左右，就能問出情感背後的本質，或是挖掘出最根本的問題。事先**深入探討「喜歡」，就不會輕易迷失自己前進的方向**。

任何事物都可以套用這種自問自答的方式，例如「我為什麼要畫這張圖」、「我為什麼要做這份工作」。

深入探討為什麼，可以減少平時心中產生的矛盾，避免我們丟失畫畫的意義。

如果人家問「為什麼」，你總是拿「感覺」回答，那很有可能不管是在畫圖的方法上，還是生活的態度上，你所打下的地基都不夠穩固。

「為什麼角色要畫在這裡？」→「因為畫在這個位置最醒目」。「為什麼要塗這個顏色？」→「因為這個顏色最能表現這個角色的心情」。**了解自己「為什麼這樣畫」，有助於我們堅持畫下去，而不至於陷入低潮**。

若一切只靠「感覺」，對於繪畫的情感不夠明確，可能會有時想畫、有時不想畫，到最後「自然而然就不畫了」。

人可以藉由自己說出來的話語來操控自己。對於「喜歡」的原因必須打破砂鍋問到底，**對於這個創作的原點從無意識，變成有意識**。

繪製喜歡角色的上半身時，視線也很重要

よろしくお願い
申し上げます！
赤井びん

勇於挑戰
複雜的姿勢

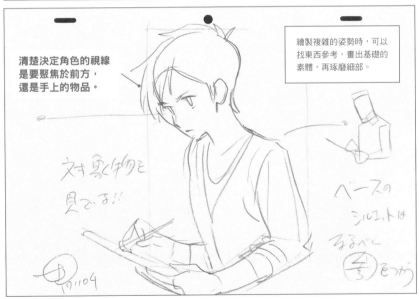

清楚決定角色的視線
是要聚焦於前方，
還是手上的物品。

繪製複雜的姿勢時，可以
找東西參考，畫出基礎的
素體，再琢磨細部。

2017年11月 新手課程
「喜歡的髮型＋喜歡的角色上半身」

喜歡和隨意是兩回事

動畫私塾裡，有一項課程是「畫自己喜歡的角色」。而每次都有不少人誤會，以為這句話的意思是「隨心所欲選想畫的角色來畫」，以至於畫出一些不明所以的圖案。

喜歡和隨意是兩回事。喜歡的東西，指的是打從心底中意、想畫的圖形。

喜歡也是一項面對自己著迷事物的行為。我們必須知道，**看起來喜歡，跟畫起來喜歡之間存在著天壤之別。**

經驗越淺，越需要強烈的喜好作為動機，否則無法畫出魅力十足的圖。

一開始大家都是站在觀看的一方，**實際畫過之後，才知道自己為什麼會覺得某個角色有魅力（令人喜歡）**。從觀看方過渡到作畫方的期間，一定會碰到這樣的瞬間，而這也是從一般粉絲轉變為繪師身分的一

有些人是動手畫了之後，才真正弄清楚自己的「喜歡」是怎麼一回事。比方說，因為衝動而拿起筆，開始邊看邊畫，才發現自己喜歡的是那個角色的動作，或眼神給人的印象。

也有些人原以為自己喜歡某個主題，畫了之後卻發現一點也不好玩。例如畫了之後發現，比起角色的外型，聲音、個性可能更吸引他們。這些都是很常見的狀況。

換句話說，**人會在畫圖的過程中，漸漸明白自己的喜好。**

撇開技術優劣不談，世上存在著這麼多想畫圖的人，或許正顯示了人人都有探索自我深層意識的欲求。

側臉分成 4 個部分來畫

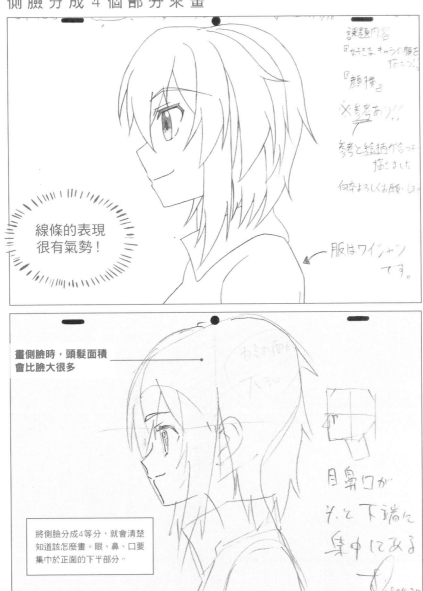

線條的表現
很有氣勢！

畫側臉時，頭髮面積
會比臉大很多

將側臉分成4等分，就會清楚
知道該怎麼畫。眼、鼻、口要
集中於正面的下半部分。

2018年4月 新手課程
「畫喜歡角色的臉!!」

別忘記最純粹的興趣

、如果有什麼事情令你在意，馬上「觀看」、「調查」、「觀察」。這種心態會為我們開啟進步的捷徑。

畫不出想畫的圖，原因大多出在描摹的經驗還不夠多，手還不習慣動作，再來就是對於目標物的理解還不夠深刻。

要記住，動手作畫前，務必先求「理解」。千萬不要得過且過。遇到不明白的地方，馬上查資料，一旦產生興趣就立刻行動。如果想像不出人物外型或動作，就趕快站到鏡子前擺姿勢，或是利用手機自拍，一一確認。

動畫工作室裡都是團隊合作，而內向的新人經常誤以為起身做動作很不正經，於是成天縮在桌子前埋頭猛畫。可是緊黏著桌子不放，對畫圖的人來說才是不健康、不認真的心態。**如果想不出動作，就應該實際站起來做動作。重點在於，善盡任何可能有助於自己了解目標物的行動。**這才是一個畫圖的人該有的良好

態度。在乎別人的眼光，進而封印自己純粹的興趣和好奇心，對繪師來說「百害而無一利」。

老練的老手和大師，其實始終都抱持著這份純粹的興趣，所以他們才能夠不斷成長，時至今日仍備受讚譽。

不斷懷疑自己的常識、觀點、價值觀，帶著渴求知識的好奇心，持續觀察這個世界，反覆自問「事情真的是這樣嗎？」那些已經成為大師的人，遇到問題也能毫不在意地請教年輕人。

看到同年齡層的其他繪師而感到自卑的人，更需要「永保好奇」。競爭對手搞不好只是剛好從小就開始畫畫，具有先進者優勢罷了。**永保好奇，立即行動。**年年成長，總有一天，你將不會在意其他競爭對手。

畫出能引導觀看者視線的構圖

初心者コース　人+屋外　（写真等掛け合わせ）　締切日2018/01/18 25歳出雲

壯闊的場景
令人佩服!!

かっこいいと思った絵の構図を参考に物を配置してみました。
自分で一から描くよりも、圧倒的に見栄えがよくなりすごく楽しく
描くことができました。

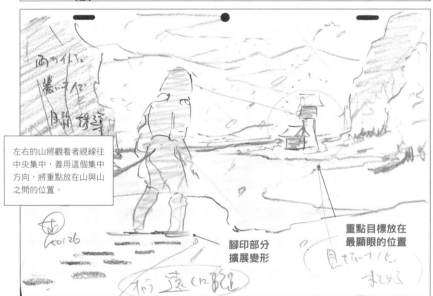

左右的山將觀看者視線往
中央集中，善用這個集中
方向，將重點放在山與山
之間的位置。

腳印部分
擴展變形

重點目標放在
最顯眼的位置

2018 年 1 月　新手課程
「喜歡的場景＋喜歡的角色」

畫畫高手的秘密

當你看到擅長畫畫的人行雲流水畫出一張圖，從頭到尾都沒參考其他東西，是不是會誤以為那個人「記憶力」超群呢？

但其實運筆自如的秘訣並非「記憶力」。能流暢畫出圖的人，只是擅長捉住圖形的重點，並加以「單純化」而已。

以人體為例，他們會用○＋□來勾勒人物整體姿勢，接著再慢慢補上細節。以車為例，則會先勾勒出兩盒面紙堆疊在一起的形狀。將圖置換成「單純形狀」，不僅便於記憶，也更容易掌控作畫方向。

在描繪細節時，他們也會記住各部位的比例和位置。例如：「肩膀→手肘→手腕關節間隔等距，手掌位置約落在胯下高度。」維持「比例和位置」，並大量練習「單純形狀」，讓手記住感覺。

① 將圖置換成單純的形狀
② 始終維持相同比例和位置
③ 抓住以上兩點，大量練習

只要遵循上述步驟，腳踏實地練習，總有一天，**你也能畫出變化無窮的角色、物品、風景。**

沒有人是在無意之間變得擅長畫圖。畫得好的人，一定有其理由，且不是因為手很巧，或是記憶力很好。

而是根本的思考方法、觀點不同。

已經充分體會到畫圖樂趣，而且希望繼續進步，讓畫畫變得更有趣的人，可以去調查一下那些畫圖高手作畫的過程，並模仿他們作畫的每一個步驟。

俯視與仰視角度先從單純化開始

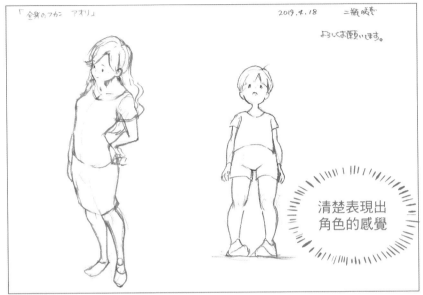

「全身のフカン アオリ」　　　　　2019.4.18　　二瓶咲恵

よろしくお願いします。

清楚表現出
角色的感覺

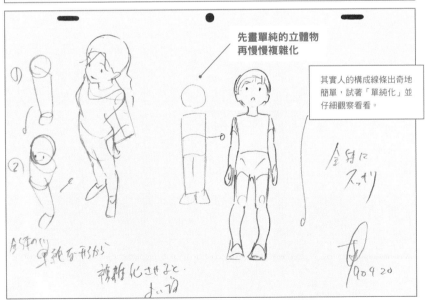

先畫單純的立體物
再慢慢複雜化

其實人的構成線條出奇地
簡單，試著「單純化」並
仔細觀察看看。

全身に
スッキリ

2019年4月 專業培訓課程
「動作創作／全身的俯視與仰視」

別因為「自認沒有才能」而放棄

似乎有很多人覺得「才能決定了一個人畫得好不好」，或擅自認定「自己沒有畫圖的品味」。

之所以產生這種想法，其中一個原因來自學校教育。學校老師總說畫圖要「靠感受」、「重視個人特色」，卻不會教你怎麼畫。甚至還會要求學生畫出「符合年齡表現的畫」，但評判標準卻曖昧至極。

這造成不少人只因為國小、國中、高中的美術成績差，就誤以為自己沒有畫畫的才能。

技術決定了一張圖80％的好壞。大家常誤以為畫圖最必要的才能，或說感受性，其實只影響了剩下了10～20％而已。

畫圖和音樂、建築很像，在談才能之前，更重要的是能否照著樂譜正確彈奏、能否建立紮實的設計與建造順序。

「圖的完成度」＝「欲傳遞事物」×「傳遞方式」。

就畫圖來說，欲傳遞的事物＝主旨，而傳遞方式＝畫技。音樂方面，欲傳遞的事物＝曲目，而傳遞方式＝演奏。至於建築的話，欲傳遞的事物＝設計圖，而傳遞方式＝工程方式與實際作業。

一個不曾學過音樂和建築的人，只靠「感受性」演奏、或是建造房子，會發生什麼事情？可想而知，成果一定很不像樣。**無論做什麼，都必須學習有基礎知識支持的技術。**畫圖當然也一樣。

才能（感受性）的差距，是在習得所有技術之後才會顯現的東西。唯有熟練之後，才有資格談「個人特色」與「個性」。我們常聽到「讓才能開花結果」，這句話已經告訴我們，才能是一種需要培養的東西。

才能是可以透過磨練技術而成長的。

衣服的皺褶也是可以練就的技巧

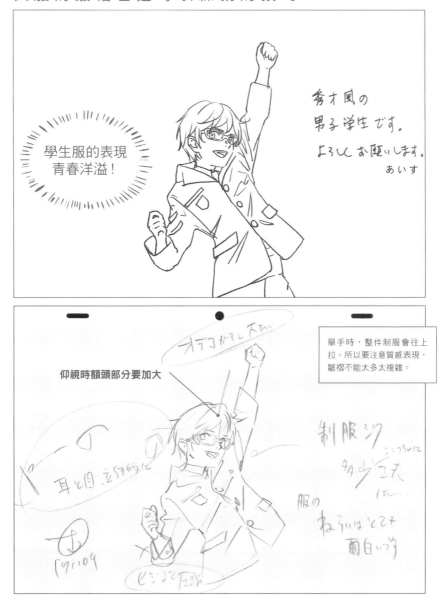

2017 年 11 月 新手課程
「喜歡的髮型＋喜歡角色的上半身」

激發才能的「感動力」

才能究竟是什麼？我想過很多種可能，也許是技術上的敏銳度、感受性，或是美感。**如果將才能視為「堅持下去的能力」，那麼能持續提升自己才能的人，就稱得上「天賦異稟」。**

才能並不等於潛在能力。仔細回想起來，求學階段也有不少同學圖畫得比我好。可是那些同學，現在應該都已經沒在畫畫了吧。就算潛在能力再高，若不加以培養，到頭來也形同無物。

換個方式說，現在那些功成名就的人，也是一路上不斷培養自己才能的人，而不是哪天突然冒出了才能。

那麼為了讓才能開花結果，我們該從哪裡出發？答案是「讓人莫名想要畫圖的衝動」。也就是看到很棒的畫作時有所感觸，或是看到自己畫出來的作品覺得感動，進而產生的衝動。**衝動（感動力）是促使才能成長的原動力。**

有一種人的感動力隨時隨地都是MAX狀態，不必滿足任何條件，那就是嬰兒。呱呱墜地的頭幾年，看到什麼都覺得新奇，對世界的所有事物都能產生感動。

然而隨著成長，我們漸漸習慣壓抑自我，配合他人，感動力也漸漸衰退。

如果觀察大師和職業繪師的作品，會發現很多人的作品彷彿跟小孩子畫的沒兩樣。這是因為他們常保**赤子的好奇心，經常對一切事物有強烈的感動。**

感動，即是心動。是對某個現象有深刻的體會，悠然神往的狀態。不要隱藏自己對一件事的感受，坦率地生氣、悲傷、喜歡，感動力就會湧現。平時就要多多呵護「感動力」。

從「按讚」別人的貼文開始，嘗試以自己的語言或圖畫來表達心情。人很容易忘記感動這回事，所以要習慣藉由某些行動，表現令自己感動的事物。

30

以過度反應來表現情感

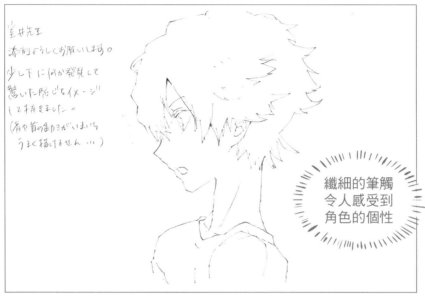

繊細的筆觸
令人感受到
角色的個性

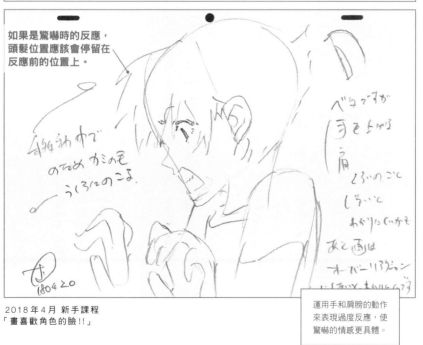

如果是驚嚇時的反應，
頭髮位置應該會停留在
反應前的位置上。

2018年4月 新手課程
「畫喜歡角色的臉!!」

運用手和肩膀的動作
來表現過度反應，使
驚嚇的情感更具體。

學校的美術教育扼殺了畫畫的才能

不知道大家還記不記得，過去在學校聽過這種話──

* 個人特色很重要
* 不可以看答案
* 不可以模仿別人

學校的美術教育主要有以下3點問題──

* 沒有教導繪圖方法
* 過於偏重感性與特色
* 評判標準不清不楚

（根據網路問卷調查結果）

教科書上幾乎看不到畫圖的方法，頂多只能靠懂得

很多人雖然想畫得更好，卻無法身體力行。每次聽了他們的理由，總令我感慨「學校教育的遺毒真深」。還有很多人明明小時候很喜歡畫畫，卻因為「美術成績不好」，而認定自己沒有畫畫的才能。

靈機應變的老師，教導學生如何作畫。

不會畫畫的學生，通常會偷瞄畫得好的同學，並模仿對方的畫法。至少就筆者孩提時期的觀察來說是這樣。不知道大家還記不記得自己有過這麼一段時光呢？

小時候的美術成績完全不必在意，因為學校美術教育根本沒有明訂的標準。甚至可以說，反學校知識而行，**畫技更有可能成長得超乎想像。**

* 不能模仿都是騙人的
 →請優先模仿那些會畫畫的人。沒有前人留下的技術，畫技不可能變好。

* 不能找答案也是騙人的
 →如果不邊看邊畫，根本不會進步。一開始就憑空作畫才不應該。

* 特色很重要也有一半是騙人的
 →畫畫是一門技術。個人特色是已經習得技術之後才會碰到的問題。先好好學習理論上的步驟。

邊看邊畫仍難以表現的細節

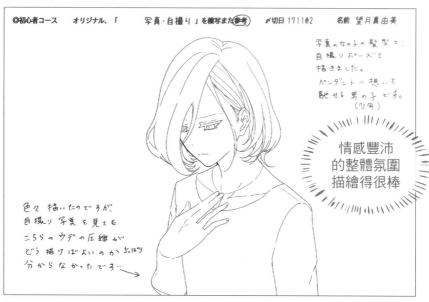

○初心者コース　オリジナル、「　写真・自撮り」を模写また参考　〆切日 171102　名前 望月真由美

写真の女の子の髪型で、
自撮りポーズで
描きました。
ペンダントに想いを
馳せる男の子です。
(少年)

情感豐沛
的整體氛圍
描繪得很棒

色々描いたのですが
自撮り写真を見ても
こちらのウデの圧縮が
どう描けばよいのかさっぱり
分からなかったです…

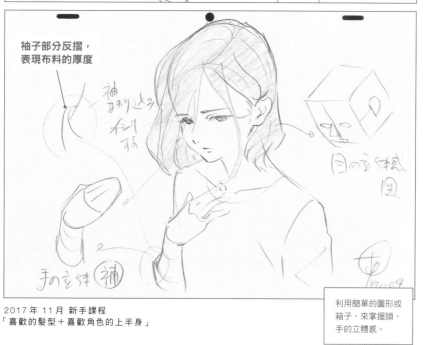

袖子部分反摺，
表現布料的厚度

袖
まわり込み
ナシ?
する

目のまわり感
図

手のこう?補

利用簡單的圖形或
箱子，來掌握頭、
手的立體感。

2017 年 11 月 新手課程
「喜歡的髮型＋喜歡角色的上半身」

邁入人人教我、我教人人的時代

欲享受畫圖樂趣，須具備一定程度的技術。 樂器演奏和運動也一樣，都必須先練就一定的技巧，才有辦法好好享受。

前面提過，畫作好壞的評判基準通常是模糊的感性，而不是技術。因此很容易使人失去幹勁，萌生退意。這種現象，從義務教育一直延伸到大學美術教育。藝術大學學生一味追求「特色」、「感性」，導致某些人因為過度醉心於隱晦的藝術品，心理出了問題。他們不曾想過「圖是一種傳遞訊息的媒介」。

2018年秋天，我受邀出席某藝術大學學生自製動畫的放映會。他們向我尋求意見，聽了我的回應後，很開心地告訴我：「我們第一次聽到這麼具體的建議。」而那些學生，都是校內前段班的菁英。這就是教育的現況。

但不能否認，部分原因是教學的一方本身也沒有好

好學過，當然不知從何教起。很多教師至今仍堅信「畫圖看個性、感性、天分」。因為過去始終沒有教導畫圖、學習畫圖的文化，自然也就沒有將畫圖視作知識來教導的語言存在。

繪畫無疑是一門技術，有它自己的**歷史、文法、作法、傾向**。盡早察覺這項事實，才能踏上快樂的畫圖之旅。

現在除了動畫私塾，各地教導、學習「畫畫」的風氣也越來越盛行，環境越來越完善。用不著害怕自己所學不精，**請大家不要閉門造車，大方將自己獲得的技術與知識分享給他人。**

正所謂教學相長，教導他人的同時，自然也能梳理自己所吸收的技術，進而發現自己不熟悉、不清楚的地方。

畫圖是一門有理可循的技術

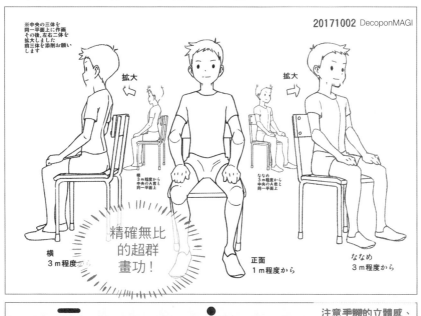

※中央の三体を
同一平面上に作画
その後、左右二体を
拡大しました
前三体を添削お願い
します

20171002 DecoponMAGI

拡大

拡大

精確無比
的超群
畫功！

横
3m程度から

横
3m程度から
中央のA君と
同一平面上

正面
1m程度から

ななめ
3m程度から
中央のA君と
同一平面上

ななめ
3m程度から

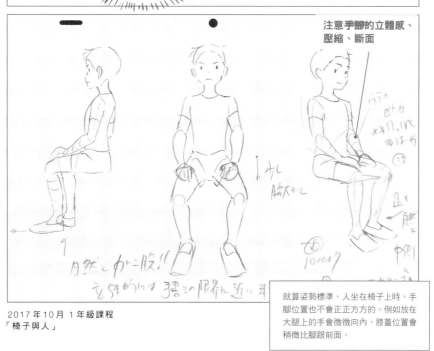

注意手腳的立體感、
壓縮、斷面

2017年10月 1 年級課程
「椅子與人」

就算姿勢標準，人坐在椅子上時，手
腳位置也不會正正方方的。例如放在
大腿上的手會微微向內，膝蓋位置會
稍微比腳跟前面。

大量吸收有興趣的知識與技法

畫圖的知識與技法在現代唾手可得，譬如書籍、網路影片。不過問題來了：「要從哪開始看？」或是「一定得全部學會（公開分享的技巧）嗎？」

先來談談「要從哪開始看」。大家可以從有興趣的標題開始下手。如果是書，就到書店翻一翻，挑5本看起來不錯的書買下來。我想你會發現，**這幾本書在內容上有一些共通點。**

那些共通點，就是**畫圖時必須堅持的部分。那些概念無關流行趨勢，是我們進步路上不可或缺的要素。**至於其他內容，再依個人喜好取捨即可。

再來談談「一定得全部學會嗎」的部分。我們當然不可能一下子就學會所有技法，而且有些技法即使你記住了，也不見得有能力馬上運用。我在動畫私塾主張「畫出來的每一條線必須相互連貫」、「不要區分紙張與現實的世界」，但這對我來說也是得銘記在心，

花上一生去實踐的課題。

另一種情況則是——**某些知識雖然用不到，但能助你突破瓶頸**。想要進步的人，**初學時不妨多涉獵各式各樣的知識與技巧**。一開始先有個大概的概念，行有餘力再嘗試實踐。

這麼一來，當你碰到瓶頸，需要馬上用到該知識時，只要重新詳讀必要的部分，你就能以過去無法想像的速度快速吸收。

當你從旁觀者變成當局者的那一瞬間，你就有辦法吸收知識。**同樣的知識不會對所有人都管用，只有當我們面對課題時，知識才會發揮它的效果。**

作者推薦的知識技法參考書

各領域通用畫法

《專業動畫師講座
生動描繪人物全方位解析》
室井康雄
（瑞昇文化）

欲成為動畫導演、
影像作家的必讀經典!!

《影像的原則》
富野由悠季
（五南圖書出版）

訓練紮實素描技巧目標轉化成
動畫、漫畫、插圖更容易

《人體素描》
傑克漢姆（Jack Hamm）
（易博士出版社）

學習角色設計
的思考方法

『安田朗 ガンダム デザインズ』
安田朗
（KADOKAWA、2001/12）

一本搞懂構圖基礎

《風景素描》
傑克漢姆（Jack Hamm）
（易博士出版社）

日常描繪全方位

『スタジオジブリ コンテ全集6
おもひでぽろぽろ』
高畑勳
（德間書店、2001/8）

適合人體素描入門者。
簡單明瞭，易於應用

『ポーズカタログ 1 基本篇』
マール社編集部
（MAAR社。1984/8）

不擅長整理線條者
必看的手繪最高境界

『ヱヴァンゲリヲン新劇場版：Q
アニメーション原画集 上巻』
「ヱヴァンゲリヲン新劇場版：Q」
アニメーション原画集編集部
（COLOR。2014/3）

動畫師的基本功

『アニメーションの本
―動く を描く基礎知識と作画の実際』
アニメ6人の会
（合同出版、2010/3）

以上著作皆為作者實際讀過的書，
其中有些已經絕版或再版。有些已
有中譯版本，有些僅有日文版，請
於書店或網路搜尋自己適合的資
訊。

模仿畫圖好手的畫法！

學習始於模仿前人。如同嬰孩開始學說話時，也會模仿周遭大人的言行舉止。藝術、運動，各個領域都一樣。**先仔細觀察你覺得厲害的人，並加以模仿他們的作法，才是快速進步的捷徑。**

而對多數現代人來說，最輕易能見、最接近我們、最厲害的人都在哪裡呢？都在網路上。各種社群媒體、第一人稱視角的手部影片，各路高手都在網路上教大家如何畫畫。如今已是個能超越時間與空間的限制，隨時看見他人作畫手部動作的時代了。

我高中時期的模仿範本，是紀錄片《魔法公主》是這樣誕生的》（暫譯）。當時我看了一次又一次宮崎老師作畫中的手，看得整個人都要貼上去了。鉛筆在他手上生動的模樣，還有他勾勒輪廓時的方法，大大影響了我上大學後，於社團自行製作動畫時的做法。只要觀看高手的手部動作影片，就會覺得

自己也變厲害了。這種感覺很重要。畫圖高手的畫法、節奏、甚至日常對話，都能讓我們學到他們看待事物的方式與想法。**畫圖路上，時時模擬高手的模樣**可是很重要的心態。

現在那些頂尖專家，在新進時期也吸收了前輩的技術，才終於讓才能開花結果。

雖然我以前的範本是動畫製作的紀錄片，不過現代只要上網，就能看到許多專家的繪圖技巧。如今已進入比以往更便利的時代，畫技進步的障礙也大幅減少。高手到底是怎麼畫畫的，就先從你我都能輕易取得的「網路影片」開始一窺究竟。

懷著高手的感覺作畫

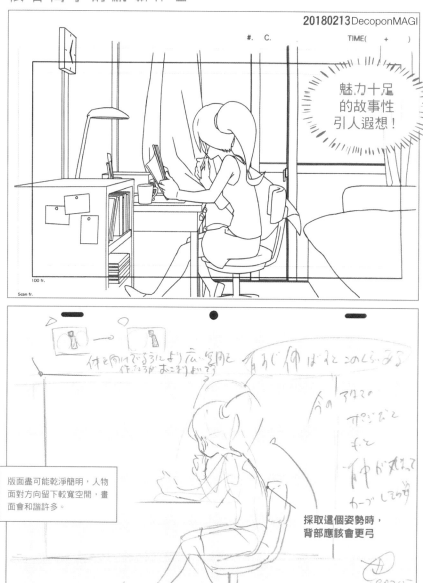

版面盡可能乾淨簡明，人物面對方向留下較寬空間，畫面會和諧許多。

採取這個姿勢時，背部應該會更弓

2018年2月 1年級課程
「念書的人」

向一流學習！環境決定一切

常言道「向一流學習，方能成為一流。」雖然師傅領進門，修行在個人，但向一流學習確實會大幅進步。

想要成為頂尖專家，**直接找你的目標拜師學藝**，才是進步最快的方法。除非你是過人的天才，否則一般來說學習對象都很重要，甚至可以說「師傅的水準，決定了你能力的極限」。

有些事情你不知道，那就一輩子也做不到。但只要知道了，就有實踐的可能。踽踽獨行總有極限，而且一旦選錯方法，那絕對不會進步。

我相當認同一個說法：「想學英文就走進英語圈。」而想要畫得更好，最快的方法就是**走進高手如雲的環境**，了解他們有什麼樣的想法、做什麼樣的練習、使用什麼工具和參考書。只要知道了，就能夠為己所用。

正所謂「近朱者赤」。身處一流的環境，自然會受到良好的薰陶。我也待過許多我能力遠遠不及的優良環境，向多位一流高手學藝，才終於達到今天的水準。向誰學習，看的是你自己的眼光，**而你所打造的環境，會大大影響未來的自己**。

現在這個時代，我們也不需要侷限自己只向一位大師拜師。仔細觀察那些「天才」，會發現他們都有好幾位師傅，見賢思齊，進而成為無與倫比的存在。

動畫私塾裡，也有不少未來可期的學生是一面上專業職校，一面來私塾學習，同時也上網關注頂尖專家，吸收所有值得學習的優點。

資訊快速流通，使我們得以透過多種方式來提升畫技。想要獨自一人闖蕩繪畫的世界，時間絕對不夠用。只從一位大師身上偷學技術的時代，也已經結束了。能用的東西都要善加利用。

學習動作的原理並實際作畫

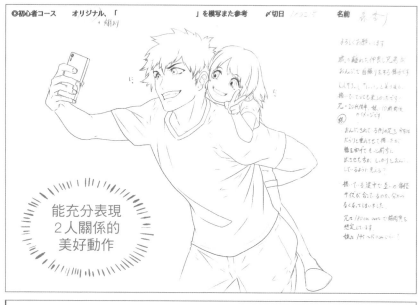

◎初心者コース　オリジナル、「　　　」を模写また参考　〆切日　　　　名前

能充分表現
2人關係的
美好動作

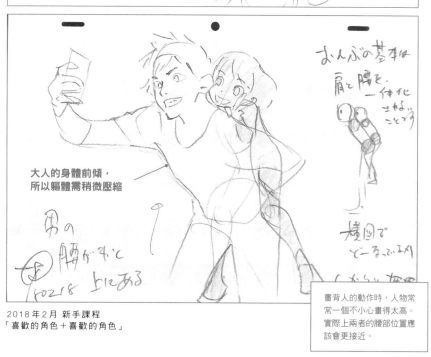

大人的身體前傾，
所以軀體需稍微壓縮

おんぶの基本は
肩と腰を
一体化
させる
ことです

2018 年 2 月　新手課程
「喜歡的角色＋喜歡的角色」

書背人的動作時，人物常
常一個不小心畫得太高。
實際上兩者的腰部位置應
該會更接近。

找到 3 位老師！

近年來，年輕動畫師的成長速度實在令我驚愕。我認為原因有二——

①採數位作畫方式，可以即時確認動作。

②可以從工作室、網路、書籍等各處搜尋大量參考範例，吸收有用知識。

換個方式說，若不這麼做，能力差距就會明顯拉開。

我們姑且稱②為「3位老師」。決定了「3位老師」後，首先要找出他們異口同聲提出的概念。那些概念可以說是普遍原則，是必須確實遵守的重點。

如果三者間意見有所不同，我們首先當然要入境隨俗，以工作室的作法為準，聽從前輩的指導，剩下的再依個人喜好取捨。提醒大家，我們難保在學校或工作室不會碰到「心胸狹窄的老師」，所以不要在別人面前張揚「3位老師」，以免遭人厭惡。

拿單一觀念綁架弟子的時代已經過去了。如果碰到這種人，只要懂得吸收能吸收的地方就沒問題了。

話雖如此，剛起步時還是先跟隨1位師傅比較不會混亂。請大家依據自己的成長狀況，自由調整欲師法的「3位老師」。在目的達成後就此脫離某位老師也沒關係，總之靈活挑選有助於自己成長的老師。不過有時，你也可能在離開了某位老師3年之後，才終於體會到當初的教誨。

只認1位老師的問題，在於容易陷入迷信、停止思考、顧慮老師臉色而綁手綁腳，且比起自己的判斷，會更優先選擇老師的判斷。就算你對老師再怎麼深信不疑，你也不可能變成完全一樣的人。若維持同樣的速度，將永遠無法超越老師。而就算真的追上了，也會感覺走到盡頭，喘不過氣。

如果擁有「3位老師」，就可以各取所長，擁有不同的指標，甚至還可能超越每一位老師。

素描時需拋棄成見，仔細觀察

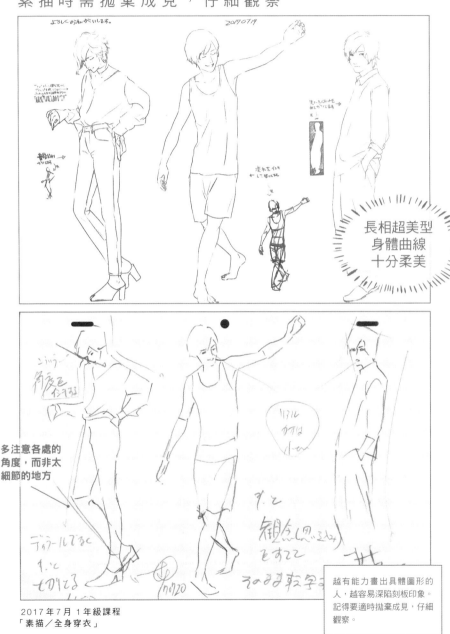

長相超美型
身體曲線
十分柔美

多注意各處的
角度，而非太
細節的地方

越有能力畫出具體圖形的
人，越容易深陷刻板印象。
記得要適時拋棄成見，仔細
觀察。

2017 年 7 月 1 年級課程
「素描／全身穿衣」

每天畫！養成畫畫的習慣

雖然開始畫了沒錯，但總是三分鐘熱度……

肯定不少人也有同樣的問題吧。我建議有這項煩惱的人，養成「1天30分鐘、畫1件物體」的習慣。

只要30分鐘就好。只要畫1件物體就行。這麼短的時間，不管是早上剛起床，還是通勤過程，或是午休時，應該都做得到。

重點在於盡量降低畫圖的行動門檻。話雖如此，一旦開始畫，也不是30分鐘可以解決的事情。如果興致來了，可能渾然忘我，一畫就是1～2小時。

但重點是每天都要畫。比起每週1次3小時，每天30分鐘更有助於磨練日常生活中對周遭事物的觀察力，培養畫圖的心態。

還有，**盡量在早上畫**，而不是晚上。

因為早上畫完，之後一整天**沒有畫畫的時間，還可**

以用來進行想像訓練，思考圖要怎麼畫。

一週只畫個1次，很難激發進步的慾望，反而容易養成慣性，讓自己安於現狀。

以至於不管畫了多少年，都不見長足的進步。

尤其是新手，建議一定要每天畫。因為經驗不足的人，還不習慣自己畫畫的狀態。

一開始就養成每天畫圖的習慣至關重要。起初不必勉強，30分鐘就好，重點在於降低畫畫的行動門檻，習慣每天都畫！

手部素描要從手指斷面掌握整體形狀

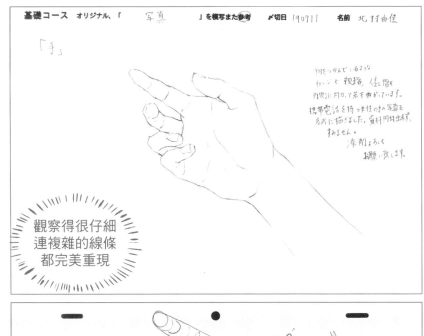

基礎コース　オリジナル、「　　写真　　」を模写また参考　〆切日 190711　名前 北村由佳

「手」

**觀察得很仔細
連複雜的線條
都完美重現**

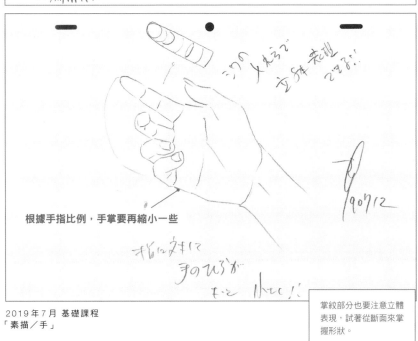

根據手指比例，手掌要再縮小一些

2019年7月 基礎課程
「素描／手」

掌紋部分也要注意立體
表現，試著從斷面來掌
握形狀。

為了長久畫下去的生活好習慣

畫圖比想像得更需要體力。想要一直坐在椅子上畫個不停，身心都必須維持健康，否則無法保持專注。

我希望自己能一直畫到死亡的那一天，所以平常就會要求自己——

- 盡量多笑
- 一個月只喝幾次酒，不抽菸
- 1天睡滿6小時
- 吃飯只吃八分飽
- 每週練習高爾夫2、3次（可以消除肩頸痠痛）
- 每週健走或慢跑2、3次

身體有充分活動到的那一天，晚上也會睡得特別香，而且隔天腦袋會十分清楚，工作效率也很好。**畫圖這種「靜態行為」所帶來的疲勞，只有「動態運動」能抵銷。**

畫圖雖然能療癒心靈，但只有畫圖反而不太健康。靜態活動和動態活動缺一不可，這樣才能維持身心健康。

我從18歲拿起畫筆，至今已經20年。期間我嘗試過公路車、游泳、按摩、整骨、針灸等各種不同的療癒方法。

剛成為職業繪師的過渡期，我還曾經在工作結束後挑戰20公里半馬。但後來才發現，這麼做反而會對身體造成負擔。運動過度也可能導致免疫力下降。

平時沒有運動習慣的人，可能很難突然做到上述的幾件事。所以一開始先照自己的步調慢慢來就好。

例如徒步從一個車站走到下一站，或是不搭電扶梯、出門買東西等等，**總之找個理由外出，製造活動身體的機會，打造足以長期畫畫的健康身體。**

認真唸書時身體會前傾

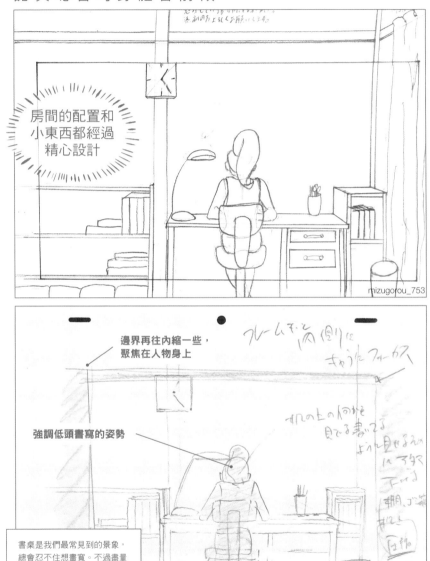

房間的配置和
小東西都經過
精心設計

mizugorou_753

邊界再往內縮一些，
聚焦在人物身上

強調低頭書寫的姿勢

書桌是我們最常見到的景象，
總會忍不住想畫寫。不過盡量
將鏡頭拉近一些比較好。

2019年2月 專業培訓課程
「念書的人」

熬夜超沒效率

動畫師、漫畫家、插畫家等靠畫圖吃飯的職種中，有不少夜貓子。不過這個樣子非常沒有效率。以我當動畫師的經驗來說，假如每天傍晚工作到隔天早上，白天則用來睡覺，會導致荷爾蒙失調，害自己一個月有好幾天根本無法工作。

而就算提起幹勁開夜車，也無法全效工作整整2天48小時。

長期不健康的生活，有可能會害自己進醫院，不得不脫離繪師的行列好一段時間，甚至還會提高早逝的風險，這樣子只會浪費人生。**以長遠目光來看，規律才是最有效率的方法。**

熬夜還有一個問題，熬夜多少天，「早上起床後集中力MAX」的狀態就會少多少天。人越接近深夜，判斷力也會越低。**有些人會說「我晚上的狀況比較好」，但那都是錯覺**。只是因為晚上判斷力下降，欣賞的基準也放寬，才會覺得畫作看起來很棒。應該很多人都有同樣的經驗：前一天深夜畫的圖，到了隔天

早上重看一次，發現自己其實畫得亂七八糟。

越重要的工作，越應該擺在集中力最高的早上處理。

另一件我絕不希望大家養成的習慣，就是長時間趴在桌子上或坐在椅子上睡覺。

長時間的前傾姿勢，會對內臟造成負擔，增加身體疼痛的可能。既然要睡，不如躺下來讓身體好好休息。相對地隔天早一點爬起來，在早上繼續完成工作就好。

眼前的圖或作品可能是需要耗費數日、數月才能完成的工作。不過畫圖這項行為，可是要持續數十年的事情。所以到了晚上，務必回家休息，千萬別熬夜，並且適度運動，適量飲食。與其執著於現在畫不出來的東西，不如拿出回家調養身體的勇氣。照顧身體，也是工作的一部分。

利用遠近差來表現樹木高度

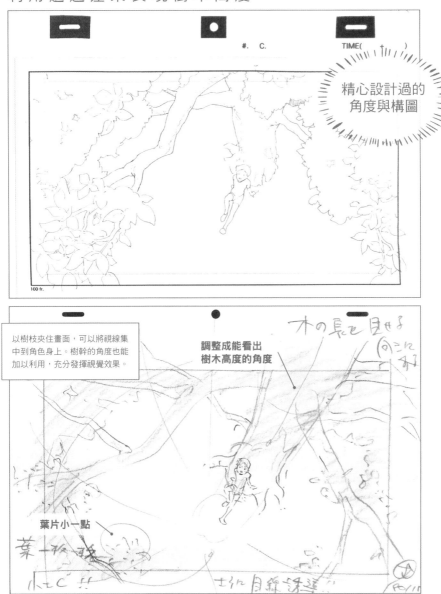

#. C.　　　　　　　TIME()

精心設計過的
角度與構圖

100 fr.

以樹枝夾住畫面，可以將視線集中到角色身上。樹幹的角度也能加以利用，充分發揮視覺效果。

調整成能看出
樹木高度的角度

葉片小一點

2017 年 1 月 1 年級課程
「樹與人」

Ⅰ 章／從此喜歡上畫畫這回事　將自己打造成為畫而生的人

畫圖是最棒的療癒！為了自己而畫！

我們是為了什麼而畫圖？大家可以思考看看自己畫圖的目的。

我甚至要說，千萬不要畫任何會令你感到煩悶的圖。作為一個畫圖的人，一定要有這種基礎心態。

畫興趣的人，也許是為了逢年過節時畫封問候信寄給他人、參加同人活動，或是分享到網路上，反正任何動機都很好。至於職業繪師的理由，可能是因為覺得自己畫得很好，或出於工作需要等等。

無論動機為何，大家應該都有個同樣的目的。非關他人的評價或技術的好壞，畫圖就是為了「心靈健康」。

畫圖時，有種心靈受到撫慰的感覺。就算是職業繪師，老是畫自己不想畫的圖，心也是會生病的。**畫圖始終是一項面對自我的行為**。畫圖的時候很放鬆、很快樂、心裡很舒暢。將這些單純的情感，當作畫圖最大的動機不也不錯嗎？

人啊，是不會莫名其妙開始畫圖的。就像不會有人莫名其妙突然開始運動。因為喜歡運動，因為活動身體時心情很好，所以才會做運動。

這種情感無關乎技術好壞，不需要與他人比較。畫圖也一樣。這份心情是不分職業或業餘，也無關乎他人給予的評價。

「今天也好累喔。來畫張圖替自己充個電吧。」**單純因為喜歡畫圖、因為畫圖讓自己心情很好，有這樣的動機就夠了。「畫圖」這項行為本身，可以是其最充分的目的。**

面向斜前方時，要注意臉部的立體感

雖然線條簡單
整體感覺卻
十分可愛

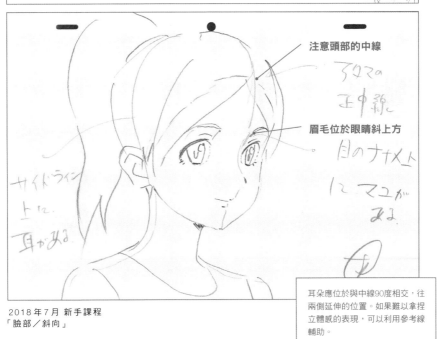

注意頭部的中線

眉毛位於眼睛斜上方

2018 年 7 月 新手課程
「臉部／斜向」

耳朵應位於與中線90度相交，往
兩側延伸的位置。如果難以拿捏
立體感的表現，可以利用參考線
輔助。

別在意旁人眼光，持續畫畫就對了！

一旦開始畫畫，總不免感覺到身邊投來令人分心的眼光。其中肯定包含家人、同學，搞不好還有你自己。

很多人就在這樣的過程中，慢慢放下了畫筆。其中也有人經過一段時間後，再度湧出單純想畫圖的心情，於是又重拾畫筆。

「畫圖能幹嘛？」

「只有那些有天分的人才能靠畫畫吃飯。」

「反正畫了也沒用。」

這些想法，還有周遭的氣氛、目光，可能會令你在意得不得了。

實不相瞞，我還在大學唸書時，有次回老家，就被父母唸說：「你別成天畫漫畫，多念點書。」但我畫的是動畫而不是漫畫啊……。

明明小時候，他們看到我畫圖都會稱讚我。隨著年歲增長，我們漸漸多了不少「優先事項」，好比念書、社團、考試、就職。結果自己都老大不小了，還在畫什麼漫畫動畫，丟不丟臉啊？

我問過我們私塾學員報名的動機，發現很多人可能是類似快三十歲的OL，每天工作都操得很累，有一天「**突然想起以前喜歡畫畫，於是拿起筆一畫，發現真的很快樂**」，所以才決定來上課。

以前的時代，看電影是「不良嗜好」。但時至今日，看電影有時反而會給人高尚的印象。**社會對娛樂媒體的認知，會隨著時代而改變**。

現在發表畫作的管道十分多元，例如pixiv、Twitter、同人展。「繪圖文化」正逐漸普及。漫畫、動畫本來就是大人畫出來的東西。搞不好未來有一天，畫圖也會成為一種世人覺得高尚的行為呢。

世人的目光說變就變，毋須在意。遵從自己內心的衝動，持續畫下去就對了。

同時，我們漸漸多了不少「優先事項」，好比念書、社團、考試、就職。結果自己都老大不小了，還在畫什麼漫畫動畫，丟不丟臉啊？別**在自己身上**，甚至會想：「自己都老大不小了，還在畫什麼漫畫動畫，丟不丟臉啊？」

配合視線的空間表現

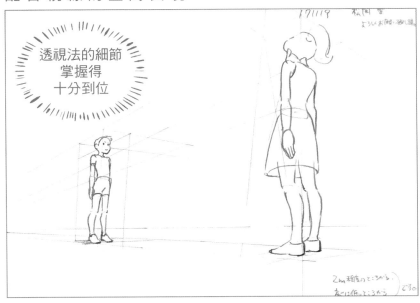

透視法的細節
掌握得
十分到位

171119　松岡 智
よろしくお願い致します

2m程度のところから、
高くは低いところから
です。

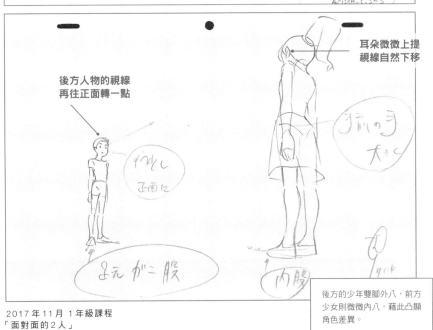

後方人物的視線
再往正面轉一點

耳朵微微上提
視線自然下移

お前の手
大きく

手前し
正面に

よえが二股

内股

後方的少年雙腳外八，前方
少女則微微內八，藉此凸顯
角色差異。

2017 年 11 月 1 年級課程
「面對面的 2 人」

1 章／從此喜歡上畫畫這回事 將自己打造成為畫而生的人

不要跟他人比較！吸收優點就好

畫圖本質上是一項面對自我的行為，所以**太過在意他人，容易迷失自我，害自己畫不出圖來**。另外，和別人比過頭，也會喪失屬於自己的答案，以為自己的每一張畫都有問題。嚴重時，甚至有可能失去拿起畫筆的勇氣。

在意他人眼光，並拿他人與自己作比較，只會

① 限制自己的行動
② 以至於無法進步
③ 最後產生自卑感

所以，我們要先跳脫在意他人目光的惡性循環。

看見他人的優點，大方吸收就可以了。事情其實就這麼簡單，可是有些人看到優秀的人，卻會有種自己遭到攻擊的錯覺。

我還是菜鳥動畫師的時候，不斷拿圖給那些比自己厲害的同事看，詢問他們哪裡可以修改，並向他們學

習畫法，而我一點也不覺得有什麼好抬不起頭的。老實承認對方的優點，吸收多少是多少。如果畫不出來也不想辦法，還無視那些比自己厲害的人，才是一件該慚愧的事。

在意他人目光本身不是件壞事，**但因為在意他人目光，而侷限了自己的行動可就不好了。**

吸收別人的技術，請別人幫忙看自己的畫，都有助於打開自己的世界。每一張圖的線條怎麼畫，全部由你決定，而最終判斷的重心，也該放在你自己身上。要不要接受來自他人的評斷，最後也是由你來決定。**要好好體會自己作選擇所帶來的快樂。**

留意基礎，就能增加情感表現的說服力

喜怒哀樂的
動作、表情
非常豐富

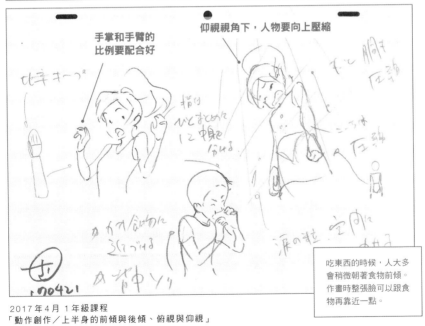

手掌和手臂的比例要配合好

仰視視角下，人物要向上壓縮

吃東西的時候，人大多會稍微朝著食物前傾。作畫時整張臉可以跟食物再靠近一點。

2017 年 4 月 1 年級課程
「動作創作／上半身的前傾與後傾、俯視與仰視」

模糊不清的夢想就是對的夢想

小時候，我希望畫圖、做美術的時間可以一輩子持續下去。也喜歡準備園遊會，製作物品、企劃、營運都帶給我莫大的快樂。**小時候就作過茫然的白日夢，心想「如果未來能靠畫圖和辦園遊會之類的事情吃飯就太棒了」**。可是當時的我，並不知道有哪些方法，因為身邊並沒有大人從事這方面的工作。

那個時候只是想要走出鄉下，所以報名了升學考試，也考到了教師執照。或許高中時代過得太苦悶，上了大學之後有所反彈，我開始自行製作動畫，埋頭於「畫圖和辦園遊會之類的事情」上。

後來我為了學習更紮實的技術，找工作時選擇了動畫師，多少也算是靠畫圖餬口。我一直很崇拜宮崎老師和富野老師這些動畫導演，不過做了各種嘗試後，漸漸覺得自己其實跟他們不一樣。

某一天，我發現自己想做的事情、想發揮的能力，根本只用了不到一半。

仔細一想，才察覺我在做的事情，和原本喜歡的

「園遊會企劃、營運之類的活動」完全脫鉤了。我原本對教育就有興趣，後來在各處幫忙教育新人的過程中，「動畫私塾」的想法也逐漸成形，然後慢慢發展成今天的模樣。

一名動畫師不僅畫圖，還負責企劃營運，這是前所未有的工作型態。但我非常開心，有種充分活用了自己能力的感覺。

考試、工作、崇拜的前輩，**如果一昧追求眼前的人事物，很容易迷失自己原本想做的事情。有時可以停下腳步，回想自己小時候的模糊夢想。**

現在我們可以透過網路，看見「無數的生活方式」。所以肯定也存在著適合自己，最能活出自我的一條路。即使是我，現在當然也還在半路上，不過**持續探索最適合自己的生存之道，並實際嘗試的挑戰精神是很重要的。**

＊1 宮崎駿（1941－）……電影導演、動畫師、漫畫家。創作多項知名作品如《風之谷》、《魔法公主》。

＊2 富野由悠季（1941－）……動畫導演、導演、劇作家、作詞家、小說家。擔任《機動戰士鋼彈》系列與《傳說巨神伊甸王》等多部作品的總導演。

書籍封面要凸顯標題的存在感

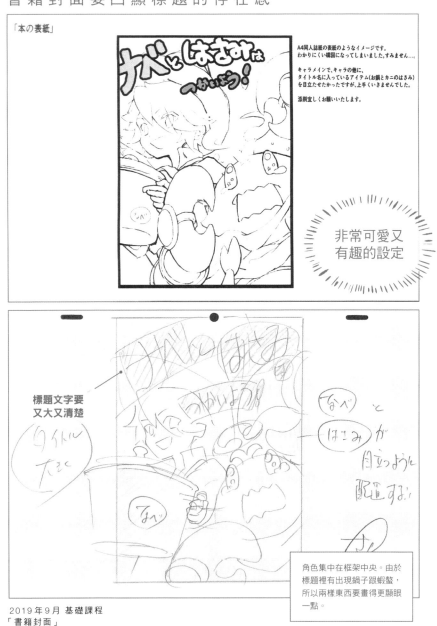

「本の表紙」

A4同人誌の表紙のようなイメージです。
わかりにくい構図になってしまいました。すみません…。

キャラメインで、キャラの他に、
タイトル名に入っているアイテム(お鍋とカニのはさみ)
を目立たせたかったですが、上手くいきませんでした。

添削宜しくお願いいたします。

非常可愛又
有趣的設定

標題文字要
又大又清楚

角色集中在框架中央。由於
標題裡有出現鍋子跟蝦螯,
所以兩樣東西要畫得更顯眼
一點。

2019年9月 基礎課程
「書籍封面」

看清每個領域的本質

釐清你想投身的那個領域背後的本質，並梳理出應該優先進行的事情。

- 動畫＝本質為影像＋圖
 ↓先畫大量線稿，讓畫面動起來
- 漫畫＝文章＋圖
 ↓先將日常生活中發生的事畫成四格漫畫
- 插畫＝圖＋上色
 ↓先學習如何著色

很多人糊里糊塗地進行臨摹、練習素描，最後甚至還學了解剖學、透視法。**但如果不清楚行為目的，所做的一切便形同無用的肌力訓練**。不先掌握該領域的特色就埋頭練習，成效肯定不彰。上述的練習，在你覺得需要用到時再學，才是最有效率的作法。例如「我想畫肌肉超大塊的角色，所以要了解一下解剖學」、「我希望人物擺在空間裡時看起來自然，所以要學習透視法和攝影鏡頭的知識」。

想要畫動畫、漫畫、插圖，卻覺得自己畫不出來，不是因為你的技術差，而是**你將畫畫這件事的門檻設得太高了**。大家有沒有看過喜歡繪師的出道作或業餘時期的作品？才剛起步的人，怎麼可能一下子就有辦法畫出頂尖水準的作品？

練習不能捨近求遠，**必須先累積大量基礎習作**。即使同樣是在畫圖，翻頁閱讀的漫畫在形式上更偏向小說，而動畫在本質上，則是以圖畫為素材的影像媒體。

希望自己畫動畫的技術進步的人，先想辦法讓畫動起來再說。而想要成為動畫導演的人，不光要學畫畫，還要學習實物攝影與剪輯。只要有簡單的APP，就能自行製作動畫和影片了。

想做什麼事之前，記得先從那件事情的本質下手。

學習透視法，描繪喜歡的場景

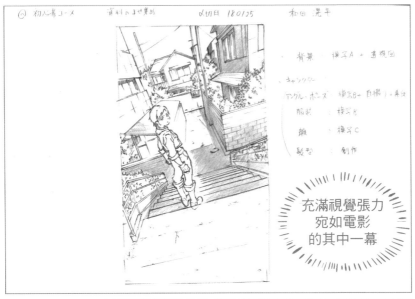

充滿視覺張力
宛如電影
的其中一幕

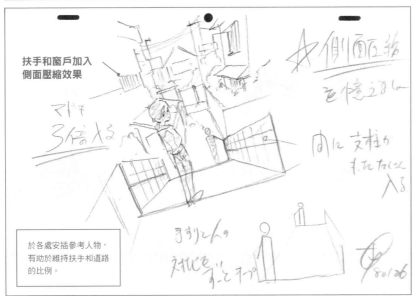

**扶手和窗戶加入
側面壓縮效果**

於各處安插參考人物，
有助於維持扶手和道路
的比例。

2018年1月 新手課程
「喜歡的場景＋喜歡的角色」

Q 我是個喜歡動畫的國中生，未來想從事相關工作，現在有什麼應該做的嗎？

A 我希望你「現在」做以下3件事。

① 培養基礎學力

職業繪師也需要具備小學到中學的知識、計算能力。如果看不懂腳本和分鏡這些動畫的設計圖，那也不用談工作了。

另外動畫師在畫背景線條時，需要考量到速度和運動軌跡的物理法則，所以還需要具備數學的基礎知識。

② 興趣、涵養、運動等

動畫業人士熟悉動畫是理所當然的，所以其他方面的知識和體驗，對於動畫工作就會變得很重要。假如你懂音樂或運動，就可以在動畫中加入相關場景與經驗。而涵養越深厚，也越能增加角色和世界設定的深度。

除此之外，由於動畫師需要長時間坐在桌子前工作，所以一定要適度運動，維持身體健康。

③ 人際關係與觀察力

不要怕一個人窩在教室角落。這種心態對繪師、創作者來說是基本要求。不過一定要鍛鍊觀察力，觀察男女老幼各帶著什麼東西、做出什麼樣的動作。眼前的所有人，都會成為你的「素材」。

Q 我喜歡想像的世界。事情非得要親身體驗過不可嗎？

A 實際的體驗可以增加想像的說服力

喜歡想像非常好。圖都是想像出來的，想像是畫圖最大的糧食。

但如果想透過畫，告訴他人自己腦中的想像世界，藉由共同的體驗和真實的感觸，更能產生說服力。無論是想像還是實際體驗，都有自己的魅力，兩者都能成為畫圖時的素材，多累積各種體驗吧。

Q 我喜歡畫畫，希望能一直畫下去。室井老師為了維持健康，會注意哪些事情？

A 適度運動、適量飲食、調整工作量。

我還在動畫業界時，曾經因為肩頸過於僵硬，導致眼皮抽筋。

但最近我開始會拉筋、散步、打高爾夫，也就幾乎沒再碰過相同問題了。

坐在桌前靜態工作所累積的疲勞，可以透過運動來消除。而且運動也是件令人享受的事情。

Q 室井老師是幾歲開始畫畫的？有沒有哪個年紀最適合開始學畫畫？

A 我是19歲才開始認真學習畫畫的。

我讀小學、中學時，最喜歡的課就是美術課，但從來不覺得自己的程度好到未來可以當工作做。所以後來我先選擇考大學，打算當老師。不過大學時期就開始自己畫動畫了。

如果從小開始大量畫圖，應該會對25歲以前的動畫師人生有很大的幫助。但只要做個10年，任誰的技術都會變好，這時你小時候存的老本也吃得差不多了。像我現在就離開了動畫業界，活用過去為了考教師而學習的知識、興辦繪畫教育。

與其在意開始的年齡，不如去思考什麼東西對現在的自己來說最重要。所有的經驗，都能活用在畫圖上。

我認為，想畫的那一瞬間，就是最恰當的時機。

Q 什麼樣的人適合當動畫師？

A 就是下面這種人。

• 喜歡畫畫，喜歡讓畫動起來的人。這和單純喜歡看動畫不太一樣。

• 能具體說出喜歡的動畫師、喜歡的場面或鏡頭的人。

• 觀察力卓越。能掌握事物的本質。

Q 我對於喜歡的東西大多具備了「知識」，但缺乏「自己的見解」。有沒有將知識提升為個人見解的好方法？

A 徹底調查，並試著抽象化。

對於有興趣的事情，徹底調查到內化成自己的東西為止。接著再以抽象的角度看待，就能將知識轉化為自己的「見解」了。

所謂抽象的見解，就是掌握某件事情的概念，意即「簡單來說是怎麼一回事」。舉例來說，可以參考下面的方式，嘗試將各種現象抽象化——

• 動畫師是什麼？→畫出圖來製作影像的人。

• 動畫師是什麼？→畫出圖來製作影像的人。

• 教育和洗腦有什麼不同？→接受者得利多寡。

常常問自己到底喜歡什麼、想做什麼。如果你畫畫的動力只仰賴他人肯定，便無法消除心中的不安。
如果想成為創作者，就不能甘願作一個單純的消費者。要成為發問魔人，渴求各種資訊，並從失敗中學習。

Q 明明是因為喜歡才開始做，怎麼一下子就變得這麼痛苦？

A 深入分析喜歡的情感，並擬定自己希望達成的最終目標。

就算喜歡畫畫，有時畫到最後，反而會畫出跟初衷完全不同的圖。人生也一樣，經常走著走著，就偏離了原本希望前進的方向。

明明是出於喜歡而開始畫圖，但以職業為目標後，卻深陷畫功階級的圖圈，不知不覺間畫下「不想畫」的圖。這種時候，就確認一下自己是否走上歧路，曲解了最原始的衝動吧。

經常自問自答，才可以讓喜歡的事情往更快樂的方向發展下去。

人在沉迷於某件事情時，專注力和學習能力都非常驚人。
無聊的時光不僅令人痛苦，
最後也留不下什麼。
之所以想要繼續畫下去，
是為了擁有更多「快樂的時光」。

Q 我想畫畫，但對什麼事都提不起勁。

A 先好好吃飯、好好運動、調整作息。

畫圖也需要體力。健全的表現，源自健全的身心。如果精神狀況出了問題，最好先休息一陣子，之後再重拾畫筆，於能力範圍內開始作畫。

也不要討厭還沒拿起畫筆的自己。最該重視的，終究還是自己的身心狀況。

2 章

精益求精
更上一層樓

因為喜歡，所以想要多畫多進步！
畫技能否進步，
看的不是「天分」和「努力」。
先從找到適當的方法開始。

—— C O N T E N T S ——

「進步」到底是怎麼一回事············ 64

作畫時的念頭············ 74

止步不前時············ 84

新手只要顧好作畫品質就對了！

品質可以轉換成速度。

然而速度卻無法轉換成品質。

這個傾向在新手身上尤為明顯。

培養出手感，所以**要先好好鍛練「觀察眼力」和「作畫手藝」**。

打好這兩項基礎，未來大量作畫時的「吸收力」將大有不同。如果尚未成熟就急著進步，執著於數量與速度，到最後恐怕只會落得「兩頭空」。必須踩穩腳步，一一增加畫的東西。

當你有辦法畫出一定的精確度後，就能稍微降低品質，快速畫出好幾張相同的圖。**做到「正確觀察、正確繪製」之後，你也會看出一張圖有哪些重點**，進而學會透過這些重點，掌控整體呈現。即使畫得快，也不會遺漏每一處特徵。

假設以自己能力60%的「觀察眼力」來觀察範本，以60%的「作畫手藝」作畫，那麼到頭來只能發揮60%×60%＝36%的能力，畫出根本看不出原型的四不像。動筆前沒有仔細觀察範本，畫的時候也不講究細節，就會畫出難看的圖。但只要花時間，觀察出90%的細節，並以90%的精確度作畫，90%×90%＝81%，這麼一來便能畫出十足相似的圖。唯有做到這種程度，才有機會真正吸收練習的範本，化為自己的作畫模式。

初學時期，濫畫的吸收效率會很低，所以建議**專注練習1張圖，先做到「正確觀察、正確繪製」**。還不習慣畫畫的人，畫不好基礎形狀，也還沒

很多人基礎畫功根本還不夠紮實，卻老想縮短作畫時間。**初學階段不需在意花費時間，專心畫好就對了。**

專心畫好喜歡的一名角色

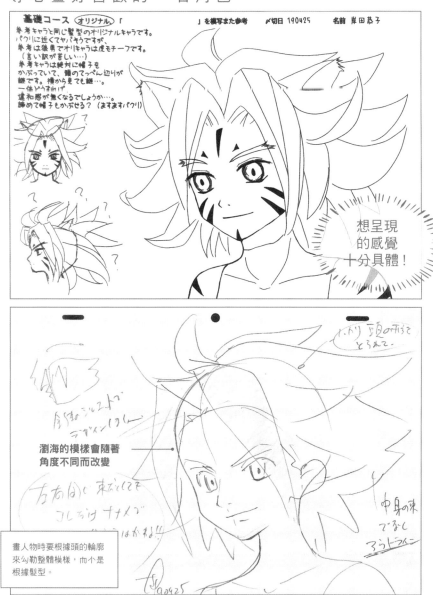

基礎コース （オリジナル）「　　　　　」を模写また参考　〆切日 190425　名前 岸田恭子

参考キャラと同じ髪型のオリジナルキャラです。
パクリに近くてヤバそうですが、
参考は猿男でオリキャラは虎モチーフです。
（言い訳が苦しい…）
参考キャラは絶対に帽子を
かぶっていて、頭のてっぺん辺りが
謎です。横から見ても謎…。
一体どうなってんの
違和感が無くなるでしょうか…。
諦めて帽子とかぶせる？（ますますパクリ）

想呈現
的感覺
十分具體！

瀏海的模樣會隨著
角度不同而改變

畫人物時要根據頭的輪廓
來勾勒整體模樣，而不是
根據髮型。

2019 年 4 月 基礎課程
「畫喜歡角色的臉!!」

越畫越好的黃金3步驟

在武術的世界裡，有所謂「守破離」*的修練關卡。繪畫畫路上也有一模一樣的過程。

③ 離→獨立出自己的特色

② 破→素描（多方吸收知識與技巧、實物觀察）

① 守→臨摹（吸收師傅的技術）

① 守　模仿你希望成為的目標，是快速進步的不二法門。

一開始就我行我素，並不會進步。而且說白了，獨闖天下根本是「獨自V S歷史上無數名天才繪師」的愚蠢行為。應該先徹底鑽研老師的技術，加以模仿，並循理而行，專注於重現外在形式。要自覺是「站在巨人肩上的矮人」。我們所崇拜的師傅，也都是吸收、學習了先人的發現與成果，才有今天。

② 破　除了「設為目標的前輩」之外，從更多管道吸收知識與技巧！

臨摹雖然是進步效率最好的練習方法，但光是臨摹，也不會知道原作者為什麼要這樣畫。探索你憧憬的師傅過去受到哪些作品、概念的影響，並進行實物觀察、素描，才有機會了解作畫背後的意圖。底子深厚的人，除了持續累積前人留下的技術之外，也不斷從眼前的事物獲得啟發。

③ 離　找出「師傅沒出過的招」！

進入這個階段，自然不能不談獨特性的問題。經歷了師傅的啟發，模仿、學習理論，甚至尋找影響了師傅的事物，不斷觀察現實世界，才可能走到這一步。想要跳過守、破兩道程序，逕自追求獨樹一格的個人特色，只會淪為過去無數失敗者的一份子。

察覺「師傅沒出過的招」，方能成為開拓新道路的第一人，獲得與崇拜的師傅不同的指標，離巢自立。

＊首先藉由「遵守」固有招式（形式），記住基礎。隨著成長，開始「打破」框架，摸索招式的更多可能。最後則「脫離」原有流派 自立門戶。這項概念原為茶聖千利休所提出的教誨 原句後頭還有一句「莫忘本」點出了根源的「形式」的重要性。

參考漂亮的動作

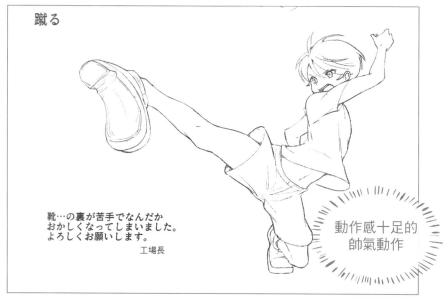

蹴る

靴…の裏が苦手でなんだか
おかしくなってしまいました。
よろしくお願いします。

工場長

動作感十足的
帥氣動作

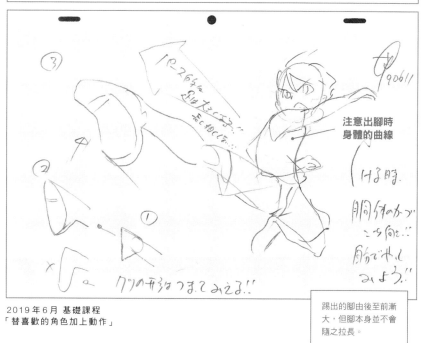

③

90611

注意出腳時
身體的曲線

2019年6月 基礎課程
「替喜歡的角色加上動作」

踢出的腳由後至前漸
大，但腳本身並不會
隨之拉長。

圖的魅力＝美感×戰略×表現方法

不抱任何想法畫出來的圖，無法令人讚嘆。我將圖的魅力拆成以下3項要素。

① **美感＝好在哪裡的感覺**

② **戰略＝展現的方式**

③ **表現＝畫功、技術、各領域的理論**

唯有串聯這些元素，圖才會具有力量。畫不好的人，通常都欠缺了某一項要素。

① 美感由過往所見之物來決定

美感是由你經歷的各種媒體與現實事物，還有識見所培養出來的一種感覺。很多繪師的風格，都受到年輕時（尤其15歲至19歲）深受感動的作品所影響。

② 戰略能力需要透過分析各種媒體來養成

好比說，你喜歡的動畫是以什麼族群為目標、成效如何等等。每一部作品背後一定都有企劃書（主題、內容、類似作品、目標客群、時代背景需求），而史詩級大作一定在推出之後，改變了整個社會的價值觀。從這

個觀點去分析作品，就能充分吸收資訊。

③ 表現即是作品表面所見的模樣。

即使同樣身處漫畫界或動畫界，每個派系之間的作風和筆觸也差了十萬八千里。觀看方會藉著對該媒介的普遍認知，理解內容，並樂在其中。就算你突發奇想，做了獨特的嶄新嘗試，也可能會落得曲高和寡的下場。先從既存的作品，汲取過去的表現手法，再「重新組合」、「改變觀點」，才能創造令人耳目一新的有趣作品。

「研究媒體」可以同時提升這3項要素。 而各個要素可以透過以下觀點來進行研究。

① 美感＝自己受到哪部作品多大的影響

② 戰略＝喜歡作品的概念

③ 表現＝畫出來的具體模樣

①、②是作品的主題、主張，而③則是表現的手段。

如何展現畫的魅力？

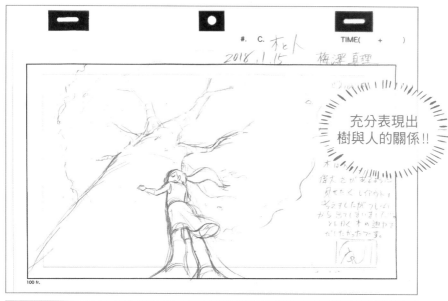

充分表現出
樹與人的關係!!

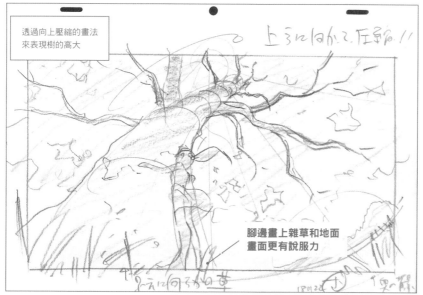

透過向上壓縮的畫法
來表現樹的高大

腳邊畫上雜草和地面
畫面更有說服力

2018 年 1 月 1 年級課程
「喜歡的場景＋喜歡的角色」

這種人一定會越畫越好

「用字遣詞」很重要。因為話語會對自己的行動產生莫大影響。說出來的話，自己要能信服。能做到這點，就意味著你充分理解自己與他人，心中也有明確的標準。最好不要不懂裝懂，敷衍了事。

就算現在經驗尚淺，還沒拿出什麼成果，但已經做到下面幾件事情的人，很可能獲得大幅成長。並於將來某一天，突然發現自己不再需要顧慮旁人的眼光。

① 整體形狀雖不安定，**但某部分畫得特別好**

圖上最耀眼的部分，就是作畫者能力的最大值，甚至可以說是角色的靈魂。找出這個部分，並加以磨練。弱點與不擅長的部分，可以花時間慢慢解決，總有一天也會變得跟擅長的部分一樣好。

- 遲遲不會進步的人，通常有以下幾項特徵。

- 目標不明確
 （例：不確定想畫的領域／沒有追尋的目標）

- 害怕改變
 （例：執著同一種畫法）

- 擅自解釋、偏見太深
 （例：老是往利己的方向解釋，誤判事物的本質）

- 搞混目的與手段
 （例：明明想當漫畫家，卻只練習畫圖，而不構思作品）

② **為達目的，貪婪地採取各種行動**

了解自己不足的地方，選對時機嘗試一切能做的事情。**帶著旺盛的好奇心，不顧旁人，朝著目標衝刺就對了。**別執著於單一方法，學會彈性思考，為了進步，有時候也必須拋開自我。

③ **找到屬於自己的語言，保持靈活**

千里之行，先從改善自己每天的行動開始。

身體曲線也要柔軟一點

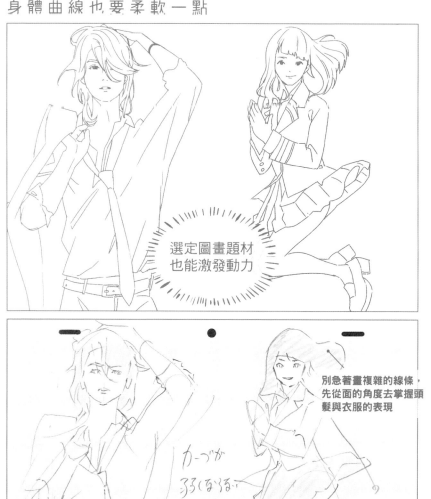

選定圖畫題材
也能激發動力

別急著畫複雜的線條，
先從面的角度去掌握頭
髮與衣服的表現

カーブが
ろくなるる
ように
夕に伸び
るいように

2019年7月 專業培訓課程
「素描／服飾」

畫全身時應避免線條剛直。
動作有點弧度會令角色更有
魅力。

「畫得醜」只不過是因為還沒畫過

我相信很多人都有擅長與不擅長畫的東西，例如「很會畫人物，卻拿車子和風景沒轍」。但其實，畫得好不好，可能只是經驗多寡的問題。

- 人物＝因為喜歡所以畫過很多次
- 車子、風景＝沒什麼興趣，所以很少畫

與我們最親近，而且最複雜的立體物件是什麼呢？

答案是「人」。跟人比起來，車子的形狀可簡單得多了。也因此，有一派想法認為人體素描是提升畫技最關鍵的練習方法。**都畫得出人了，沒理由畫不出其他東西**。

儘管如此，還是有不少人認為自己只會畫人物，不會畫其他東西。很多人甚至連「人」都還畫得不是很得心應手。

大家覺得自己會畫的「人」，通常都是指特定角度下的特定角色而已。這也是經驗的問題，只不過是因

為畫過的東西畫得出來，沒畫過的東西畫不出來而已，還扯不上擅長不擅長。

畫圖這檔事，只看能不能實際畫出來，沒有「覺得自己不擅長」這回事。畫過、沒畫過，僅此而已。**畫過的東西會畫越好，沒畫過的東西則會一直停留在低水準**。

即使沒有實際畫過車子和風景，覺得自己畫不好，只要反覆練習，搞不好也會慢慢喜歡上。而複雜的人物角度，或是從未畫過的設定、特色，也可能在畫了之後發現份外有趣。

希望大家別因為自己的刻板印象，縮限了自己在繪畫題材上的潛能。

實際畫過也能了解圖形背後的原理

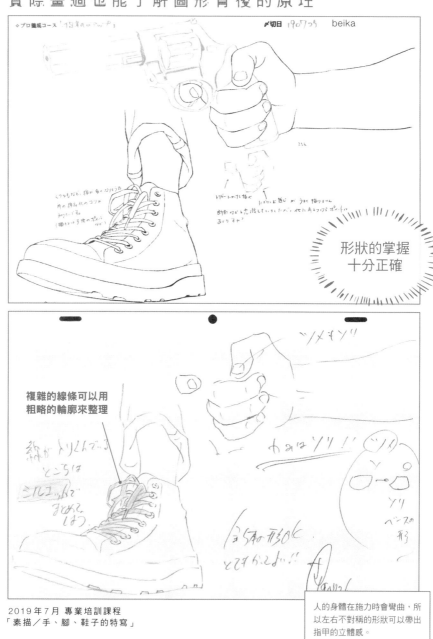

形狀的掌握十分正確

複雜的線條可以用粗略的輪廓來整理

2019年7月 專業培訓課程
「素描／手、腳、鞋子的特寫」

人的身體在施力時會彎曲，所以左右不對稱的形狀可以帶出指甲的立體感。

畫來自我滿足！

一般人對於自我滿足，大多抱持著蠻橫、自私的印象。但這個刻板印象是不對的。自我滿足並非「壞事」，也非「不該做的事」。追根究柢，會想要畫圖，就是為了追求自我滿足。**畫圖畫到令自己覺得滿意，並且想要獲得更大的滿足，人才會追求進步。**

如果畫圖的核心動機之中，不存在著你試圖化為具體的「理想」，你也許會畫不下去，但不等於要你「放棄滿足自己的慾望」。畫圖的當下，不妨追求最大的滿足。而下一個瞬間，也勇於追求更多的滿足吧。

提醒大家，**他人的評價頂多只能用來補充我們的自我滿足**。所以我們還是要將**評價的主要標準放在「自己的心裡」**。最重要的事情，是先滿足自己。

想要追求更大的滿足，可以將畫作拿給別人看，徵詢意見、尋求指導，獲得參考。圖是我們內心投射出來的結果，如果滿足和評價的標準有所動搖，我們會失去畫圖的動力，讓畫圖淪為一項枯燥乏味的勞動。

想要從事繪畫工作的人，請盡力「擴大自我滿足的範圍」。達到自我滿足後，才能談他人會不會開心。你的圖能不能為他人接受，問題不在圖案長什麼樣子。滿足的範圍夠「寬」（了解各領域大小事且抱有興趣，什麼都能畫），自我滿足與他人滿足的範圍才更容易重疊。

若滿足的範圍不寬卻很「深」，那即便無法滿足多數人，也能滿足小眾需求，進而發現價值。

窮盡業餘所能之後，才能窮盡職業所能。想從事畫圖工作，卻沒有實現，並不是因為你沒有才能或天分，只是你的自我滿足沒有與他人的滿足交疊而已。

簡單來說，就是經驗不足。

業餘與職業的差異

業餘（興趣）

因為興趣而持續畫畫，主要追求自我滿足。
隨著進步，可以獲得更大的滿足。

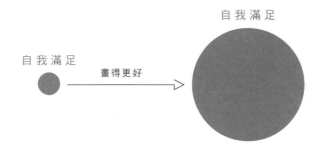

職業（營利）

隨著進步而擴張自我滿足的範圍，並能滿足他人。

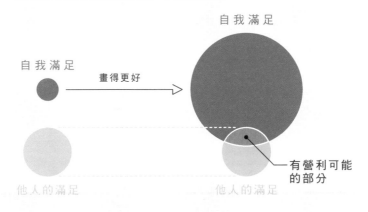

區分主客觀！

對畫圖的人來說，希望「圖看起來更棒一點」或「耍帥」的虛榮心可是很重要的情感。然而空有這份心情，也不見得能充分表達心意。除了「主觀」，我們也要學習以客觀角度看待自己，才能畫出更好的畫。

單純仰賴「主觀」作畫，別人可能會看不出你希望傳達的概念。即使有人（例如眼光十分犀利的人）能讀出你主觀的訊息，但這就代表你的畫是「會挑觀眾的畫」。想畫出任何人都看得懂的畫，絕對不能缺少客觀性。

「客觀」角度很難下意識獲得。為了客觀看待自己的圖，我們需要變換各種視角，例如「從遠處看」、「瞇起眼來看」、「當作第一次看」。人難免會「徇私」，所以我們不能去想「這是我努力畫出來的東西」，而要當作他人的作品，帶著公正無私的心情去檢視。檢視時眼光要嚴格一些，必須設想他人或許會

雞蛋裡挑骨頭，或是無法理解你的用意。

不光是繪畫或其他創作，在決定人生未來走向時，「主觀」與「客觀」的平衡也很重要。有時我們會碰到心意與熱情不被接受，無法突破現狀的窘境，但因此垂頭喪氣也無濟於事。不如客觀俯視自己所處的位置與狀況。

要想像自己經常站在「觀眾」角度，後退一步，思考「讓自己做什麼比較有趣」。

從未客觀審視自己的畫而碰到瓶頸的人，不如大方將作品示以他人，觀察反應。可以拿給身邊的人看，或是放在網路上，確認大家對於作品的客觀評論。

凸顯主要角色的構圖

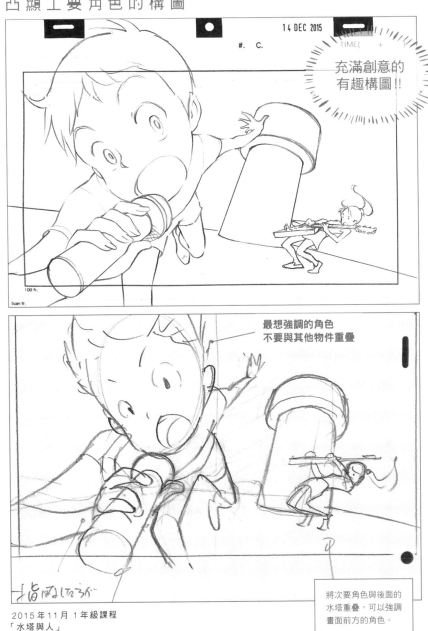

充滿創意的
有趣構圖!!

最想強調的角色
不要與其他物件重疊

將次要角色與後面的
水塔重疊,可以強調
畫面前方的角色。

2015年11月 1年級課程
「水塔與人」

學習需要手、眼、腦並用

想學會畫畫，務必記住以下 3 點。

① **用手學習**
↓大量作畫↓塗鴉、臨摹、素描等。

② **用眼學習**
↓觀看圖畫與資料↓實物觀察。

③ **用腦學習（了解道理）**
↓理解事物的結構與原理。

以上 3 點間的平衡十分重要，少了一項，就很難進步。畫不出圖的人，肯定缺少了其中一項要素。而不足的要素，正是自己的弱點。

技術不夠紮實的人，空有②觀察眼光和③理解，也無法將腦中的畫面化作圖形，再說手也跟不上。而相反地，只有①卻缺乏②③的人，會習於倚賴自己的習慣，畫出一成不變的圖案。

沒有培養觀察力，只有①技術和③理解，則圖畫表現會顯得貧乏，無法將己有的一切統整成一幅漂亮的畫作。

而不理解事物原理的人，光有①技術和②觀察，也無法加以應用，以至於畫出基礎不穩的成品。

而「創作作品」就是一項同時鍛鍊手、眼、腦的行為。

①必須畫很多畫才能完成成品
②蒐集、調查、檢視參考資料
③創作過程會了解其他既有作品的結構

而整理自己心中累積下來的作品，並與他人分享，就能充分理解到 3 項要素中，自己最不熟悉哪一項。

只要這 3 點都有確實做到，每次創作的過程，都能成為對未來的投資。

想要持續成長，**重要的是不能只靠輸出（畫圖），也必須持續輸入。**

利用手、眼、頭打造畫面安定感

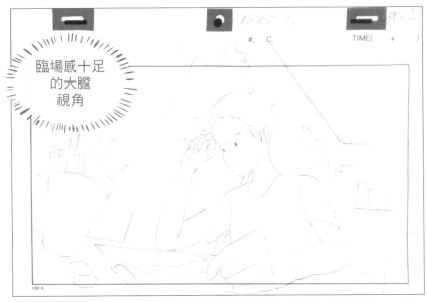

臨場感十足
的大膽
視角

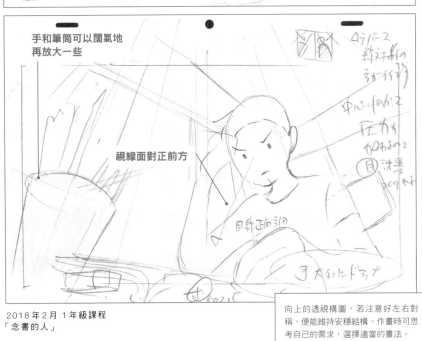

手和筆筒可以闊氣地
再放大一些

視線面對正前方

2018年2月 1年級課程
「念書的人」

向上的透視構圖，若注意好左右對
稱，便能維持安穩結構。作畫時可思
考自己的需求，選擇適當的畫法。

區分進步雙模式

提升畫技的練習方法，基本上分成「熟成」與「擴張」2種模式。

「熟成」代表熟悉一種形狀的畫法。
「擴張」代表記住多種形狀的畫法。

練習時可以多加意識這兩個面向。

跟大家分享，我以前在不同職位上，重點也會擺在不同地方。例如擔任作監時會注重「熟成」，擔任原畫時則更在意「擴張」。業餘時代自製動畫時，我將重點擺在「熟成」，而私下練習的時候則比較偏重「擴張」。

「熟成」時，要畫出自己目前能力所及最棒的作品。只挑自己擅長的圖來畫，避開不熟悉的題材。在不得不快速且大量作畫的情況下，我們會不自覺傾向「熟成」。

而「擴張」，則是要刻意挑戰不曾畫過、不熟悉的圖形，吸收各式各樣的畫法，提高自己的極限，也就

相當於輸入狀態。

光有熟成並無法學會新的技術，所以需要擴張。但如果只是盲目朝著四面八方擴張，技術也不會內化成自己的東西。「熟成」與「擴張」兩個車輪並行，進步曲線才能順利攀升。

「熟成」與「擴張」，是任何領域都適用的進步方法。

以料理為例，

熟成＝同一道菜做好幾次，越做越熟

擴張＝第一次做的菜，先遵照食譜做

熟成能使你練就特殊技能，擴張則能助你克服弱點。適時切換2個模式，組合運用，想要衝出低潮也不是問題。老是在施展個人特技時感覺到的瓶頸，可以藉由補強弱點來突破。而感覺自己淨是做些不擅長的事情時，也可以藉由特技來消除壓力。讓兩方平衡發展，持續成長吧。

＊1 作監……作畫監督。製作動畫時，負責修正原畫，統一畫風與表現意圖的小組總監。

＊2 原畫……原畫師。根據分鏡，負責繪製「原畫」的職位。原畫師畫的圖稱作「原畫」，而由動畫師所繪製，穿插於兩張原畫間，將原畫串連成連續動作的過渡性圖畫，一般稱作「中割」。

反覆操作「熟成」與「擴張」就會進步

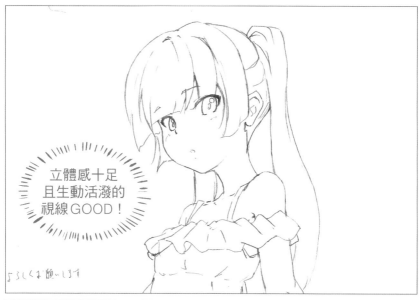

立體感十足
且生動活潑的
視線GOOD！

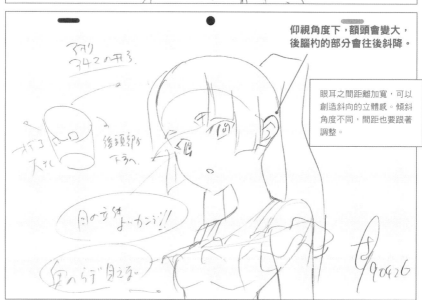

仰視角度下，額頭會變大，
後腦杓的部分會往後斜降。

眼耳之間距離加寬，可以
創造斜向的立體感。傾斜
角度不同，間距也要跟著
調整。

2019年4月 新手課程
「畫喜歡角色的臉!!」

記住「圖形」並轉化成「表現力」

「圖形」是一種便於傳遞資訊的溝通模式。畫得不好的人，容易花很長的時間，迷惘自己下一條線要畫在哪裡。成品上不僅能看出許多不精準的線條，甚至早在畫的過程中便已一點一點偏離腦中的想像。這時，我們就需要「圖形」的幫助了。

所以，我們要先透過臨摹，記住前人所建立的「簡明圖形」。實物素描時，則要記住「具有普遍認知的圖形」。

記住無數的圖形後，腦中畫面才會有基底，我們才能將自己的表現放上去。「圖形」就是繪畫的基礎。

一開始就不靠任何圖形作畫，當然畫不出東西。你以為擅長畫畫的人每次都在創造全新的圖畫，其實不然，只是他們的手記得無數的圖形，並從中挑出了最適合表現的那一個而已。

在外行人眼中，畫畫高手作畫的模樣猶如變魔術。殊不知他們只是吸收了數以萬計的圖形。想要順暢畫出腦中的影像，**先增加自己畫得來的圖形。**

而所謂的「表現力」，是我們稱喜好或感性的一種能力。例如「你想表現什麼東西」、「你覺得什麼東西漂亮」。從小到大看過、經歷的事物，都會大大影響表現力。另外，繪圖上說的「圖形」，就如同格鬥技、運動上說的「招式」，**是可以透過教育和努力練習而提升的能力。**

長大後想要提升畫技，就先從學習「圖形」開始。吸收各式各樣的圖形，才能準確傳遞腦中的訊息，也就等於提高了表現力。

記住「圖形」，練習單腳平衡姿勢

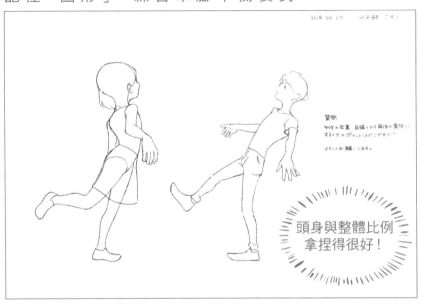

頭身與整體比例
拿捏得很好！

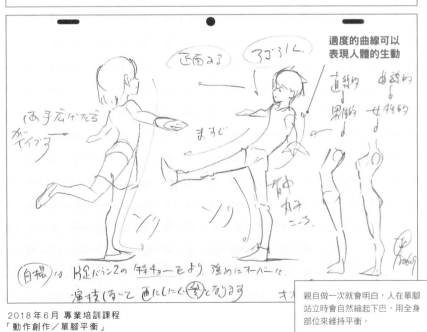

**適度的曲線可以
表現人體的生動**

2018年6月 專業培訓課程
「動作創作／單腳平衡」

親自做一次就會明白，人在單腳
站立時會自然縮起下巴，用全身
部位來維持平衡。

畫技止步不前的理由

這邊盡可能舉出我認為進步不了的原因。

- 太在意細節
- 看待事物的角度與畫法一成不變
- 畫得不夠多，還沒熟悉「圖形」
- 鉛筆拿得太前面
- 臉離原稿紙太近，姿勢不良
- 對於畫圖不夠執著
- 不親眼觀察實物，在一知半解的狀況下作畫
- 愛找藉口、逃避責任、只想靠別人、心態模糊等

想要「進步」，只要做跟上述事項相反的行為就對了。無論運動、學術、武術，所有領域都有一個共通的「進步重點」，那就是「知己知彼」。

了解「畫得好的人應該會怎麼畫」是很重要的事情。而了解自己畫不出來的原因，也有助於認清未來應該怎麼做。

為了做到知己知彼，我們有以下3種練習方法。

① 「臨摹」＝模仿歷史與先人將資訊符號化而成的圖，學習技術

② 「素描」＝觀察實物，畫出相同的模樣。目標可以是照片，甚至是網路上的圖片。

③ 「自行作畫」＝憑空作畫，可以了解自己現在的程度。

①②是知彼的行為，而③則是知己的行為。

我們會透過①臨摹和②素描，來學習畫圖上重要的概念，並透過③自行作畫來實踐所學。隨著經歷累積，你會碰到新的疑問，而這時便可以再次回到①臨摹和②素描，反覆練習。

了解「畫得好的人應該會怎麼畫」的人，要不少做了某一項，要不全部都沒做到。遲遲沒有進步的人，要不少做了某一項，要不全部都沒做到。

在動畫私塾裡，我非常推崇這項三位一體的方法。背後的意思其實是「盡力而為」。遲遲沒有進步的方法。

利用三位一體法攻略困難的圖

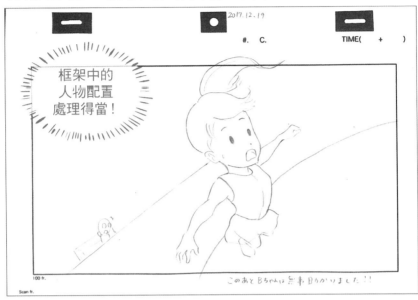

框架中的
人物配置
處理得當！

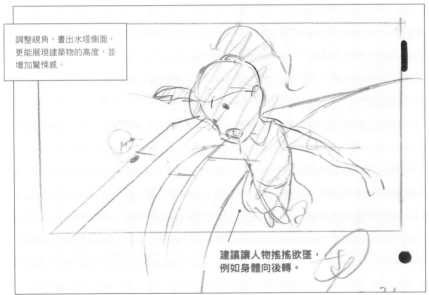

調整視角，畫出水塔側面，
更能展現建築物的高度，並
增加驚悚感。

建議讓人物搖搖欲墜，
例如身體向後轉。

2017 年 12 月 1 年級課程
「水塔與人」

認真畫畫的盲點！

認真進行某事時，你可能會看不到某些陷阱。**如果認真的方向產生偏頗，選擇的行動就會一直錯下去。**

例如，你一直認真使出自己現在最厲害的技法，很有可能養成固定的作畫習慣，以至於難以進一步突破。

將「認真以對」當作目的可是會出問題的。比方說，你設定一個認真的目標，堅持1天畫3張實物素描，預計1年畫出上千張。乍看之下或許是非常令人敬佩的練習方法，但我們可以再仔細想一下。

你也許就會開始疑惑：「為什麼需要實物素描」、「每天3張就夠了嗎？仔細畫好1張會不會更好？還是其實應該畫更多張」之類的。

人不是機器，是活生生的生物。同一種練習，即使到昨天為止都很適切，到了今天就不見得是這麼一回事了。我們要**時時惦記最終的目標**，反省自我，

持續**調整方式，修正誤差**。

不光是畫圖，念書與工作也一樣。

有些人或許會覺得，三天兩頭就改變作法是不認真且三分鐘熱度的表現。但所謂的認真，並不等於「**固執」。不斷尋求改善、懷疑現況，摸索當下最好的一步，才是真正的認真。**

有人覺得1天畫1張，一年300張最好，也有人覺得1天畫30張，一年畫上1萬張才好。不同日子，練習方法與張數不同也是理所當然。每一個人、每一種狀況下，最適合的練習方法都不一樣。不要盲目選擇道聽塗說的練習方法，試圖找出符合自己的作法吧。

奔放的表現，畫面具備輕重緩急

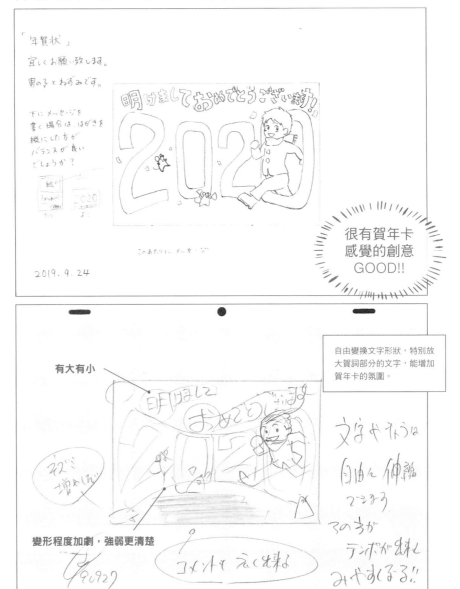

很有賀年卡
感覺的創意
GOOD!!

自由變換文字形狀，特別放
大賀詞部分的文字，能增加
賀年卡的氛圍。

有大有小

變形程度加劇，強弱更清楚

2019年9月 基礎課程
「時節問候信」

如果畫了再多仍舊沒有進步時

沒有進步，就代表能做的事情還沒有全部做到。這一點，就算是職業人士也一樣。

比方說，假設你身為電視動畫的作畫監督，只靠自己的作畫習慣，不參考其他資料，以同樣的模式畫了10年。那麼你雖然會熟悉自己的畫法，卻有可能跟不上時代與流行，作品風格逐漸與時代脫節。不少職業繪師都有這樣的煩惱。

無論你再怎麼有天分，**也不能光想以量制勝**。大量作畫卻不思考為什麼，只會「習慣」你自己的畫法。

必須同時吸收新知，否則難有突破。更嚴重的，還可能會變得像再也泡不出東西的茶葉一樣。**畫技一旦過了特定的快速成長期，就會陷入停滯，並且慢慢下滑。**

輸出輸入並行，可以讓進步的成效遠遠超過單純的

數量累積。為此，以下有幾個重點需要注意。

① 設定目標（想畫的圖案）

② 自我分析（自己的程度與弱點）

③ 設定課題（目標－自己＝課題）

④ 解決課題（邊看邊畫。學理改善）

拿忙碌碌當藉口，不改善自己的問題，一開始或許還能維持現狀，但一定會慢慢退步。我們不應滿足於自己現在的畫法，必須在技術僵化前趕快採取改變的行動。

所謂的進步，即是「意識的變化」。變得有辦法同時察覺到更多需要注意的細節。 漫無目的地作畫，意識也不會產生改變。要學著去意識自己為什麼這樣畫，並有辦法解釋每一條線的意義。

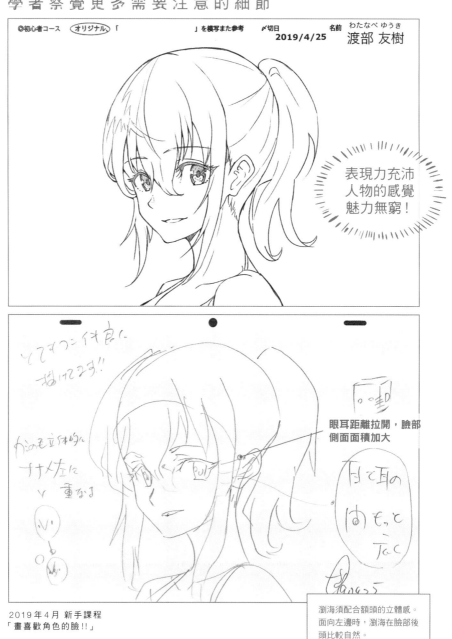

◎初心者コース 　オリジナル 「　　　　　　　」を模写また参考 　〆切日 **2019/4/25** 　名前 わたなべ ゆうき 渡部 友樹

表現力充沛
人物的感覺
魅力無窮!

眼耳距離拉開，臉部
側面面積加大

2019年4月 新手課程
「畫喜歡角色的臉!!」

瀏海須配合額頭的立體感。
面向左邊時，瀏海在臉部後
頭比較自然。

跳脫畫功階級制度！

出於想要畫得更好的心情，而「尊敬畫得好的人」並沒有問題。然而**過度崇拜，相信「畫圖好手說的話全都正確」就糟糕了**。很多人會拿畫功階級的迷信，勒住自己的脖子，最後開始看不起自己。

嚴格來說，每個人想畫的東西都不一樣。就算是尊敬的繪師，說到底也跟自己是不同人，沒有必要超越對方。現在特別擅長畫畫的人，都砸下了相當的時間。我們應該注目憧憬對象之上的理想，並且藉助各種衡量標準來自我審視，力求成長。

越「一絲不苟的人」，越有迷信畫功階級制度的傾向。這種人容易將畫圖視為義務，進而每天逼自己沒那麼想畫的圖。「別人是別人」，劃清界線，勇敢說出「我沒有那麼喜歡」也很重要。**不喜歡畫並不代表你「落人後」**。

回歸初衷，回想自己「為什麼想畫畫？」想畫得更好的人很多，但大家嚮往的「好」卻有無數標準存

在，十分曖昧。例如：

- 描寫精確
- 令人感動
- 畫風獨特
- 叫座
- 漫畫、動畫、藝術等各領域上的表現力等

想要畫得更好，卻不明白好的定義，只顧著埋頭練習，到頭來也無法抵達自己心目中的「好」。首先挑**自己想畫的圖來畫，找出自己想往什麼方向走，並弄清楚「好」的標準**。

這麼一來，你就能拋開不必要的自卑，坦率面對自己所追求的程度。

為了使畫面觀感自然，有時也要打破透視結構

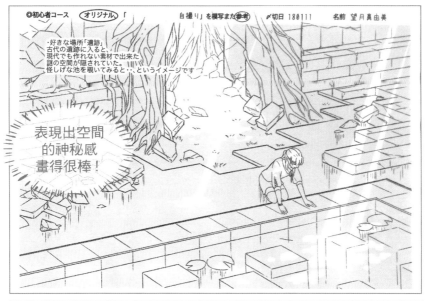

表現出空間
的神秘感
畫得很棒！

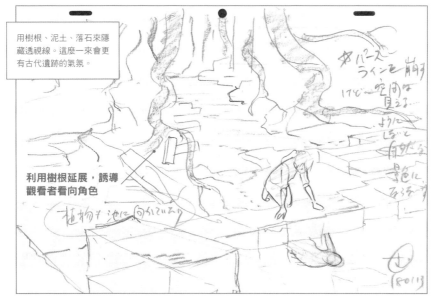

用樹根、泥土、落石來隱
藏透視線。這麼一來會更
有古代遺跡的氣氛。

利用樹根延展，誘導
觀看者看向角色

2018 年 1 月 新手課程
「喜歡的場景＋喜歡的角色」

Q 我想成為動畫師，可是我只會畫人物的臉而已。

A 現在就以畫出人物全身為目標，開始練習。

在職業的世界，也有所謂「畫穩視線就要花上3年」的說法。而且有辦法將人物站姿畫穩的人，也確實不多見。

所以能能將臉，甚至是全身畫好的人，不光可以成為搶手的動畫師，也會是十分難得的繪圖人才。

Q 我是國中生，未來想成為作畫監督，請問該上什麼樣的學校？

A 與其追求學校名聲，不如仔細調查是誰負責教導。

動畫業界不重「學歷」，實力至上。與其在意上哪間學校，更重要的是你向誰學習，學習後累積了多少實力。

有些學校可能只是每半年邀請知名講師到學校演講一次，藉此吸引學生入學。你可以自己評估一下，看平時上課的師資是否符合學費水準。

Q 成為動畫師後，為了避免自己原地踏步，該怎麼做才好？

A 仔細觀察後再動筆。

仔細閱讀分鏡、設定資料，正確理解作品意圖。接著為了將腦中的圖像具體畫於紙上，要蒐集所需資料，甚至可以自己擺出角色動作，拍起來參考。

如果有不清楚的地方，千萬別放著不管。請養成時時觀察的習慣。

工作時什麼也不思考，會養成一些僵化的作畫習慣。光有輸出，只會將自己榨乾。

所以一定要兼顧輸入面，用心吸收新知。

人的一切行動，都取決於「心理上的損益」。

不要傻傻將念書、社團、工作視為「非做不可」的事情。去思考自己想做什麼，不想做什麼。不要屈服於社會的既定印象，從多重角度觀察，以「心理上的損益」來決斷。時時懷疑眼前的事物與現象，並持續摸索改善方案，試圖讓自己過得比前一天更快樂。

3章

臨摹、
素描

最強、最快的進步方法照過來！
就像我們過去會透過「臨摹」練習寫字，
畫圖時我們也可以仔細觀察，記住漂亮的圖形，
並透過「素描」的實物觀察過程，理解圖形的意義，
一點一點累積自己能畫的東西。

CONTENTS

為什麼我們一定要臨摹 ············· 94

臨摹的方法與問題 ············· 104

臨摹弱點的解決方法 ············· 114

素描、實物觀察的必要性與方法 ············· 122

為何臨摹是最強、最快的進步法

① 臨摹是一切的基礎

正確觀察，正確描繪。這是吸收並輸出所有眼見事物（教學書、照片、資料、實物觀察、自拍、描摹範本）時，不可或缺的技能。

如果觀察不夠準確，又無法畫得精確，不僅得花上大把時間作畫，想表現的圖形也不會好看。連眼前的畫都無法完美重現，遑論憑空想像出來的畫面？

② 不練習臨摹，等於是自己VS神繪師聯盟

不透過臨摹就想進步，是非常有勇無謀的行為，因為這相當於憑一己之力，對抗歷代無數名神繪師。無論你想畫的是漫畫還是動畫，**都可以臨摹該領域前輩大師的作品而進步**。許多神繪師也走過這一條路。

種種傳世名作，都不是那些被譽為天才的人無中生有的東西，肯定多少都有受到歷史名作的影響。

③ 察覺自己受到的影響

現在想畫的東西，通常源自於過去看到某些作品時的感動。我們不可能抹煞這份影響。與其擔心臨摹他人會失去自己的特色，**倒不如察覺自己受到了哪些作品的影響，才能控制自己的表現方式**。

④ 臨摹可以激發80％的個人潛能

大量臨摹，就能吸收高手畫的漂亮圖形與符號。接著只要稍作改編，例如換個動作，就可以畫出十分有水準的圖。想必也有許多人煩惱，自己是不是要多學素描、透視法、骨骼等技巧吧。

但那些知識都是進階學習。一開始先廣泛臨摹，充分吸收符號再說。**臨摹之外的練習，是追求更高境界的人為了補強弱點時才需要做的事情。**

光靠臨摹，水準就可以遠遠超越一般人。

利用視線傳遞畫面意圖

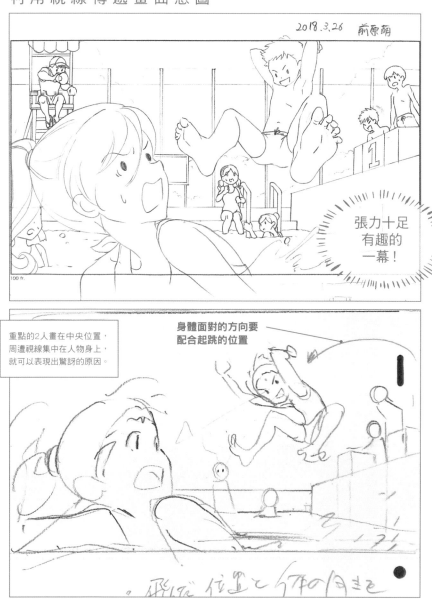

2018.3.26　前原萌

100 fr.

張力十足
有趣的
一幕！

重點的2人畫在中央位置，
周遭視線集中在人物身上，
就可以表現出驚訝的原因。

身體面對的方向要
配合起跳的位置

2018年3月 新手課程
「喜歡的空間＋喜歡的角色」

畫不出來的真正原因

一個東西畫不出來，問題到底出在哪裡？

① 沒畫過
② 不想畫

很多人會將這兩種情形搞混，結果誤以為畫不出來的東西，是因為「自己沒能力畫出來」。

提升畫功，和學習語言有異曲同工之妙。**因為沒畫過，所以不會畫，僅此而已**。

老是抱著「繪畫靠天分」、「高手一定有藏招」的成見，只會阻礙自己的進步。想畫得更好，最好的方法就是參考你未來希望能親手畫出來的圖，並實際畫看看。現在還畫不好也沒關係，**只要畫過，未來一定會越畫越好**。

想將動畫裡的美少女、美男子畫得更好，即使參考素描、3D、肌肉、骨骼、透視法等各種技法，也不會有直接的幫助。所以就先從想畫的東西開始畫吧。

盡量模仿好看的圖，練到想畫得更好時，才會需要其他技術來輔助作畫。屆時再學，才是最好的學習時機。

如果對於自己未來想畫的圖沒有明確的想像，那麼畫技與知識的學習，對你來說等同於用途不明的無用操練。就像學校會教英文，但很多人還是學不起來一樣。人對於感受不到必要性的東西，吸收力通常非常低落。

那麼，自己需要的畫法、技術是什麼？拿「學習透視法」來說，不同的職種，漫畫家、動畫師、建築師，需要的知識也不一樣，對於各項細節的優先順序亦不盡相同。

想要進步，向該領域的前人學習是最好的方法。我們可以先從簡單的事情做起，**大量臨摹目標對象的畫，體驗一下未來那個畫得好的自己是什麼樣子**。

只要畫過，未來一定會越畫越好

整體形狀
非常工整

配合車門寬度，壓縮腳
邊空間。

補上車內座椅還有
後照鏡等細節

2018 年 1 月 1 年級課程
「車與人」

多畫準確漂亮的形狀

練習畫圖和小時候練習寫字一樣，要先大量依樣

描摹，記住外型。

幾乎所有日本人小時候學寫字時，都是邊學道理邊記字型。例如「あ」這個日文假名是由漢字「安」轉變而來之類的。可是在練習臨摹和素描時，卻有很多人過度執著於骨骼與肌肉的部分。

就算你向在意骨骼的人，說明所有鎖骨、肩膀、腰部等可動關節，還有全身的曲線，他們有辦法因此畫出東西嗎？並不會。想要學會畫圖，最有效的方法還是邊看邊畫，先從了解正確的形狀開始下手。

表現出該動作的「外型」。我們要先記住那些外型，

正確、大量描繪「漂亮的形狀」與「真實的形狀」。

站、坐、走、跑、打、踢，所有的動作都有能充分

這麼做，才能將希望傳達的內容，準確傳達給觀看者。**畫是一種符號，也是一種傳遞訊息的手**

段。如同文字，必須學會正確的字形，以免產生誤解。你抱持著固有偏見和解釋作畫的那一刻起，對方就註定無法接收到正確的資訊。

若無法將資訊正確傳遞給他人，對方就會漸漸覺得那幅畫外型難看（醜）

例如，讀過無數篇好文章，學會各種表現方式，就有辦法寫出情感細膩，感動人心的文章。同樣的道理，看過無數幅好懂、漂亮的畫，我們就更容易畫出自己心目中理想的表現。

觀察漂亮的圖形，並正確描繪出來，就能增加自己會畫的東西。邊看邊畫，是為了畫圖而做的儲蓄行為。

正確描繪「真實的形狀」

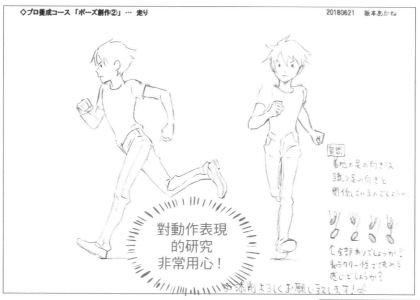

對動作表現
的研究
非常用心！

跑步時，手腳晃動幅度
更大，所以肩膀與腰部
會稍微扭轉。腳的位置
要超過腰。

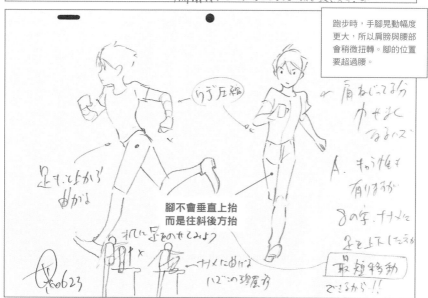

腳不會垂直上抬
而是往斜後方抬

2018年6月 專業培訓課程
「動作創作／跑步」

想要憑空畫出東西，為時過早

邊看漂亮的畫或實物邊畫，跟什麼也不看，憑空畫圖，哪一種情況下會畫得比較好？除非你具備世界頂尖水準的畫功，或是天就有過目不忘的特異功能，否則還是參考東西會畫得比較好。

那麼什麼情況下，我們才不得不憑空作畫呢？據我所知，就只有「應徵動畫師時的筆試」而已。幾乎在所有情況下，我們都「可以參考其他東西作畫」。

資料、範本、自己擺動作的自拍照，全部都是畫圖所需的材料。為了將內容表現得更好，而挑選與使用素材的方法，也是個人實力的一部分。

什麼也不參考就作畫，並不能代表你的實力。如果誤將這種雜技般的畫法視作「天分」，無論過再久都不會進步。

我在工作上，一定會參考其他東西來作畫。我會根據需求來選擇參考範本，例如角色設定圖、畫得很棒

的動畫圖、自拍照、實物相片。什麼都不參考，是一件極為怠惰且傲慢的行為。

不會畫畫的人，常常因為在意別人的目光，執著於某些作法與手段。然而畫畫高手與專家，為了畫出更好的成品，可以不擇手段。**如果你希望自己「什麼都不看也能畫出圖來」，那更應該邊看邊畫。大量輸入資訊，才能提升輸出品質。**

曾經畫過的圖畫、圖形，或許有一天會內化成自己的能力，隨時可以像寫字一樣自在地重現。可是從沒畫過的東西，一生也畫不出來。所以要仔細觀察，練習畫出正確的形狀。

世上存在著各式各樣的圖形，多看多畫，當你發現這些東西之間的共通點時，你就能流暢畫出那些圖案了。

複雜的東西可以利用不同色塊來拿捏外型

0.95

♪ろしくお願いします。

流露的情感
非常吸引人

エグチナミ

畫較細緻或複雜的東西
時，要特別注意量感。
可以利用不同的色塊來
掌控圖形。

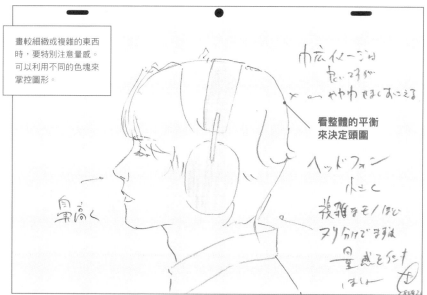

巾広イメージは
長いですが
x ─ ややや きまくみこえる

看整體的平衡
來決定頭圍

ヘッドフォン
ホモく
複雑なモノほと
ヌリ分けてますね
量感モジた
ほしい

星高く

2018年4月 新手課程
「畫喜歡角色的臉!!」

在絕對能畫好的條件下作畫！

試著替喜歡的角色，畫上自己喜歡的髮型或服裝吧。別擔心，唯有具備一定畫功或眼光銳利的人，才可能指出「這不就是○○角色嗎？」只要別人看不出來你是以什麼為範本，就稱得上「原創」。我們可以組合喜歡的要素，創造出自己的原創角色。

動畫與漫畫人物的素體多到數不清。寫實、Q萌、男女、幾頭身，可以粗略區分出好幾種風格。只要學會畫該風格通用的素體，就可以自行組合搭配，畫出各種角色。

在網路上搜尋圖片，例如關鍵字輸入「動畫私塾修改」，就可以找到大量人物素體範本。從中挑選出最接近理想的角色或動作，並將自己喜歡的角色特徵套上去，塗上顏色，就能完成一幅很棒的作品。

使用資料時，應**盡可能忠實且正確地使用既有物品**。像是以異世界和超未來為背景的《星際大

戰》中，也能看到和服的改編服裝。妥善利用現實中既有的物品，更能增加說服力和真實感想要「讓角色穿上自創的服裝」時，大多數人會發現「看起來不太對勁」。因為人對於沒看過的形狀，通常都會覺得不自然。

作畫過程須力求簡單。描繪素體、畫上服飾，每個環節都只專注在該環節上。不會畫畫的人，經常隨意改變頭身比例、變換服飾、更改動作。但這些行為對職業人士來說也十分棘手。會進步的人，不是因為一直嘗試困難的作法，而是因為畫過許多漂亮圖畫。**唯有素材的選擇，是需要執著的部分**。這才是創作的關鍵。

手腳的動作會連帶影響全身姿勢

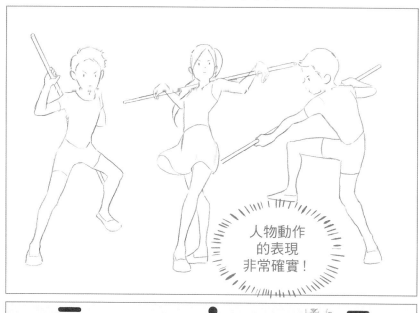

人物動作
的表現
非常確實！

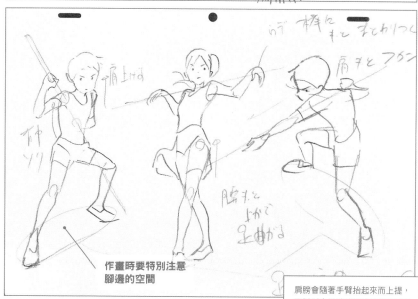

作畫時要特別注意
腳邊的空間

2017 年 8 月 1 年級課程
「動作創作／持棍棒」

肩膀會隨著手臂抬起來而上提，
而腳則會從髖關節的部分開始扭
轉。不能只專注於動作中的部
位，必須將腰、背等全身的牽動
一同考量進去。

選擇臨摹範本的意義

有人說臨摹的畫看不出個人特色，大錯特錯。此外，針對自己覺得好畫的圖形，作出擅自的解釋，也不等於你有特色。**選擇「要臨摹什麼」，這項行為就包含了個人的喜好，還有將來想要發展的方向等特色。**

所以，**臨摹之前，請仔細想想自己要臨摹什麼。**不熟悉的人，摹寫的時間恐怕不下1小時，說不準還得花上5小時。如果你選擇的範本品質不夠好，那就算花再多時間也不會進步。

臨摹，就是在腦內安裝你未來想要畫出來的圖案。一開始生疏時，我們就像容量有限的智慧型手機。因為容量有限，所以會根據使用頻率，安裝幾個常用的應用程式。臨摹範本的選法也是同樣的道理。

我剛成為職業動畫師時，非常喜歡吉田健一老師[*1]的

《極限戰士》，所以臨摹了不少他的畫作。吉田老師待過吉卜力工作室，畫風中卻帶有《AKIRA》般的現實感，還有一點《鋼彈》的安彥風格[*2]，對我來說簡直是全方位動畫師。所以我有計畫性地臨摹他的作品，心想「如果能像他一樣畫出各種風格的圖，將來就不怕碰上任何題材了。」

轉為自由接案的動畫師後，我曾接過《亡念之扎姆德》（暫譯）的案子。過去臨摹吉田老師作品的經驗，就在這部作品中發揮了直接的作用。因為當初負責設計角色的人，是師承吉田的倉島亞由美老師[*3]，所以作畫時在配合角色風格上還滿順利的。

不僅動畫師，漫畫家和助手也一樣。追求同種畫風、方向的人，有可能因緣際會之下成為共事的夥伴。

選擇臨摹範本，就是在選擇自己的畫風與未來的走向。漫無目的地臨摹，也不會獲得實質的效果。所以我們選擇時，理應選擇自己未來想畫出來的圖。

* 1 吉田健一（1969－）……曾參與吉卜力工作室《魔法公主》的製作。代表作有《交響詩篇艾蕾卡7》等。
* 2 安彥良和（1947－）……《機動戰士鋼彈》角色設計。也經常協助其他領域的作品漫畫化。
* 3 倉島亞由美（1977－）……於《亡念之扎姆德》中擔任角色設計與作畫監督。

將手腳視為一整個區塊

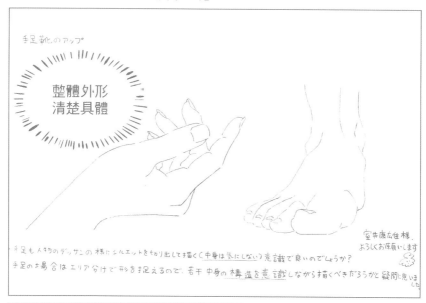

手足靴のアップ

整體外形
清楚具體

手足も人物のデッサンの様にシルエットを切り出して描く（中身は気にしない）意識で良いのでしょうか？
手足の場合は エリア分けで 形を捉えるので、若干 中身の 構造を意識しながら描くべきだろうかと疑問に思いました。

室井康雄佳様
よろしくお願いします

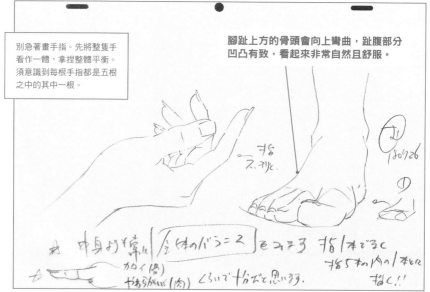

別急著畫手指。先將整隻手
看作一體，拿捏整體平衡。
須意識到每根手指都是五根
之中的其中一根。

腳趾上方的骨頭會向上彎曲，趾腹部分
凹凸有致，看起來非常自然且舒服。

中身より輪郭「全体のバランス」をとって 指1本でる
5本の内の1本だ
なく!!

中身より輪郭〔全体のバランス〕をとって 指1本でる
〜カタイ〈骨〉
やわらかい〈肉〉 くらいで 十分だと思います。

2018年7月 專業培訓課程
「素描／手腳」

臨摹範本的挑選方法

會進步的人、畫得好的人，都有辦法從大量的圖形之中，過濾出「好看的形狀」。同時也很清楚自己覺得「好看」的東西是什麼，知道自己該朝著什麼方向前進。

如果是新手，不妨先畫自己喜歡的圖。不過已經有中階實力，想要進一步提升畫技的人，**就得選擇適當的臨摹範本，補強自己的弱點。**

在動畫私塾裡，偶爾也會看到那種臨摹超偏門領域畫作的學生。當事人雖然對於自己的實力沒有什麼把握，但在大量臨摹「那種畫」之後，隔年也成功考進了知名動畫工作室。

能否進步，取決於你有沒有辦法臨摹漂亮的圖。換句話說，**就是你有沒有能力選出你需要的漂亮範本。**臨摹這件事，從選擇範本的環節就必須謹慎為之。

很多人選擇的範本，都令我感到莫名其妙。例如臉部立體感的臨摹很詭異的人，也傾向於選擇「臉部立體感很詭異的範本」。即使是專業繪師的作品，也不能保證每一張圖都畫得很棒。

想要提升畫技，就必須挑選適當的臨摹範本。以動畫業界來說，可以挑「人物設定表」、「原畫集」、「版權插圖」等可以清楚得知作畫者身分的圖。

挑選範本時，尤其需要注意「動畫的最後完成畫面」。這是作畫監督修改底稿後，由動畫師再行清稿後的成品。實際上，由於預算或時間都有限，想做出品質完美的動畫並不容易，甚至也常常會出現大家戲稱「作畫崩壞」的不倫不類，彷彿整個糊掉的畫面。

除非是對動畫表現講究再三的知名作品，否則我都不建議大家拿動畫的完成畫面作為範本。

順帶一題，**想要畫好動作感，可以臨摹電視上連續動作的每一幀畫面。**

選擇臨摹範本時，別忘了自己有什麼目的！

拿捏好人物比例

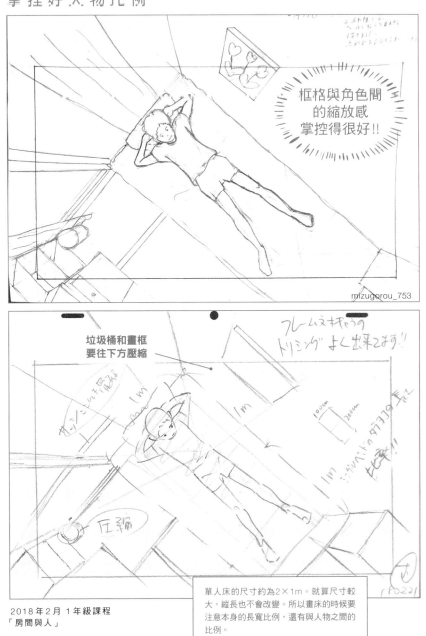

框格與角色間
的縮放感
掌控得很好!!

mizugorou_753

垃圾桶和畫框
要往下方壓縮

單人床的尺寸約為2×1m。就算尺寸較
大，縱長也不會改變。所以畫床的時候要
注意本身的長寬比例，還有與人物之間的
比例。

有效吸收範本優點的方法！

① 以四方型、十字線劃分整體

利用四方型和十字線，將角色整體劃分成不同區塊，就能透過大致的**輪廓**來重現範本整體配置。但需要特別注意四方型的縱橫比例，因為一旦弄錯比例，整體就會失去原有的氣氛和鮮活感。

② 進一步區分內部內容

整體的輪廓確定後，**再以面的形式進一步區分各部位內容**，掌握圖形。以不同顏色的部位來作為劃分區塊的基準，例如頭髮、皮膚、衣服各為不同的區塊。而臉部還可以細分成眼、鼻、口等區塊。

③ 細節

如填補漏洞般畫上細節。這個階段也不要急著畫得太細，同樣**運用分割的概念，由粗略畫向精細**，先畫½↓¼↓⅛……如此一來也更有助於我們意識到畫的每條線都是「整體的一部分」。

只要遵照①～③的步驟作畫，我們就不會受制於個

人的作畫壞習慣，可以真實重現臨摹的範本。**常見的錯誤臨摹範例，就是下意識被自己的畫風帶著跑**。這種人通常都沒有仔細觀察範本。我們用四方型和十字線來劃分區塊，就是為了客觀分析，打破刻板印象，避免代入不好的習慣。

照這個順序，可以避免自己被原有習慣牽制，成功吸收新的圖形。

另外，**無法重現範本的人，大多是因為過於在意眼睛、頭髮等細小部分的每一條線**。看起來複雜的圖，也不要急著用線條的角度看待。先以整個面的比例來掌握，才能將資訊壓縮，以概略圖形的狀態輸入腦中。等到要描繪細節時，再如解凍般一點一點釋出細節資訊。

靈活切換抽象（整體）與具象（細節）觀點，並時時確認整體形象。只要了解抽象化的方法，學會掌握整體形象的法則與模式，你的吸收力也會大幅提升，得以指數型成長。

108

確實掌握基本，避免被壞習慣帶著走

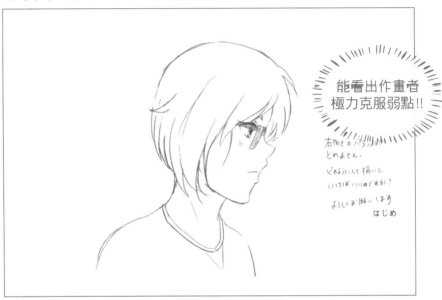

能看出作畫者
極力克服弱點!!

右向きのバランスが
とれません。

どのようにして描いて
いけばいいのですか？

よろしくお願いします

はじめ

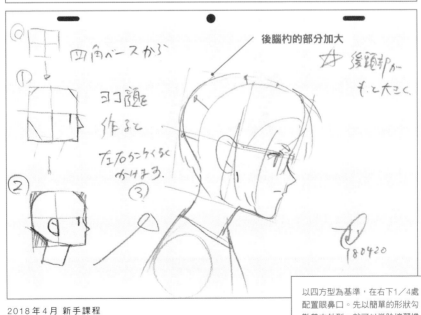

後腦杓的部分加大

四角ベースから

ヨコ顔
作ると

左右バランスよく
かけるる.

☆ 後頭部が
もっと大きく.

180420

以四方型為基準，在右下1／4處
配置眼鼻口。先以簡單的形狀勾
勒基本外型，就可以撇除壞習慣
的影響。

2018年4月 新手課程
「臉／側臉」

要如何憑空作畫？

說起來或許矛盾，**想要不看任何東西作畫，就得大量練習邊看邊畫！**欲練成憑空作畫的能力，唯一的練習方法就是邊看邊畫。而且不能只是看，還要學會簡化圖形，以抽象角度去觀察參考目標。

要能完全憑空作畫，必須要「了解」目標的特徵。

先掌握單純的比例和形狀，並大量練習，畫出手感。

迷迷糊糊的狀態下，什麼也畫不好，所以動筆前務必充分觀察。

較難立體化的物品，可以嘗試不同的切入方式，例如繪製三視圖來幫助自己「了解」目標。

① 拿單純的圖形或身邊常見的立體物來比較

用簡單的形狀來置換目標，例如「人＝圓形＋四方型」、「車子＝箱型－邊角」，或是類比成身邊熟悉的物件，例如「立體的樹＝花椰菜或手」，會更有助於我們記住整體的形狀。

簡化後的形狀，可以當作素體或概略架構，成為臨摹和創作時的基礎。比如說將人視為「圓形＋四方型」，就能輕鬆畫出不同頭身比例的人物。

畫圖時最該執著的環節，就是將目標簡化為抽象圖形的階段。比例、位置、線條方向如果不夠準確，畫出來的形狀就不會好看。無論之後補上多少細節，也救不回鬆散地基造成的不良影響。再說單純的圖形不管重畫幾遍，都不會麻煩到哪裡去，所以建議大家在這個階段多要求一些。

② 以「人」為基準來衡量物體的大致比例

如果感到疑惑，可以查看四周，去觸碰、去比較，用身體掌握物體的大小。作畫時，也要維持好畫中人物與物體的比例平衡。

比如門的寬度是70～90cm，而椅子的高度是40cm，算上椅背則高度要加倍等等。從鉛筆到汽車，甚至是建築物，所有東西都會設計成人們方便使用的尺寸。

將 2 個人物簡化為 1 組物件看待

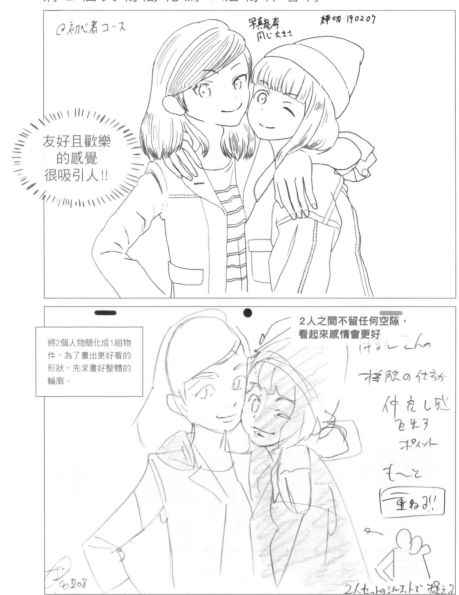

將2個人物簡化成1組物件。為了畫出更好看的形狀，先求畫好整體的輪廓。

2019年2月 新手課程
「喜歡的2人角色」

透過描摹了解繪師的用心

大家常常忽略一件事，就是描摹（清稿）也有助於提升畫技。描摹也是臨摹的一種形式。

以臨摹方式重現範本的氛圍著實不易，就連直接覆蓋一張紙上去描線條，要完美重現也十分困難。很多人無論怎麼畫，結果都會比範本難看很多。例如袖子、衣領等線條的交會處，較常出現一些小問題。線條交錯或反摺時，必須特別注意「線條的端點」。因為**「線條的端點」會大大影響立體感與質感的表現**。

唯有重現範本的線條細節，才能真正了解繪師的意圖。畫出跟原繪師同樣的線條，方能感同身受。描摹時不要只專注在筆尖，也要仔細觀察線條接下來延伸的走向。

而描摹素材的範本選擇，和臨摹其實並無二致。漫畫、動畫、插圖，每個領域的線條畫法都不一樣，所以請選擇你未來想畫的圖來練習。並且牢記，描摹＝在範本線條上畫出一模一樣的線條。

希望能在未來**畫出漂亮俐落線條的人，練習描摹可以獲得不錯的成效**。雖然平時就應該習慣清稿，意即將草稿線條整理成乾淨的一條線，不過相信大家也有過相同的經驗，就是草稿階段明明還覺得畫得很好，結果清稿後，整張圖卻變得乏善可陳。

草稿通常由複數線條組成，而我們會下意識看見自己想看的形狀，並誤以為畫得很好。要將草稿的多重線條整理成乾淨的一條線很不容易。同樣的道理，依樣描出別人所畫的線條也非常困難。無論是清稿還是描摹，最困難的部分，就在於如何整理出最精準俐落的那條線。這條線只會有一種解釋，沒有任何模糊的空間。

如果你的底稿經過清稿後，品質總是莫名下滑，建議挑選漂亮的圖來練習描摹線條。**透過描摹，我們可以學會如何整理出理想中的線條。**

透過描摹，完全掌握目標範本的圖樣

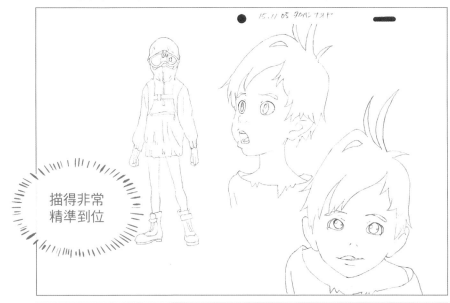

描得非常
精準到位

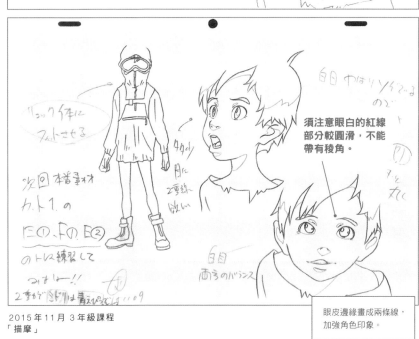

須注意眼白的紅線
部分較圓滑，不能
帶有稜角。

眼皮邊緣畫成兩條線，
加強角色印象。

別養成只會臨摹的毛病

臨摹雖然是進步的捷徑，但也不能從頭到尾只練習臨摹。臨摹好看的圖，當然能畫出比自己從零開始好上好幾倍的圖。這是件令人開心的事情沒錯，宛如高手附身後留下的那股感受，也是成長的一大養分。觀看大量漂亮的圖能培養眼光，但相對地也會拉高自我審視的標準。

如果臨摹到走火入魔，後來拿自己的圖跟臨摹出來的圖一比，可能會**覺得自己畫的水準明顯低落許多，以至於再也無法在白紙上隨心所欲塗鴉**。

但其實，你應該比較的是大量臨摹前、後兩個時期的塗鴉。相信你會發現自己有顯著的成長。

妥善調整「全心全意臨摹」和「隨心所欲塗鴉」兩者的平衡，拿捏輸入與輸出的比重，也是成長上十分重要的要素。

利用隨心所欲的塗鴉，來分析自己對什麼現在的程度或許也挺有趣的。**感受一下自己對什麼不清楚，臨**摹時畫得畫出來，自己畫時卻畫不出來。下次臨摹時，就選擇可以補強該弱點的範本。我們可以因此帶著更具體的念頭進行臨摹。

臨摹時，可以回想一下自己憑空作畫時有什麼不好的習慣，或不甚了解的部分。至於塗鴉時，則可以想像臨摹過的範本是怎麼作畫，帶著這份想像動筆。

畫圖並不存在非做不可的練習方式，但**令自己逐漸僵化絕不是件好事。不能只有臨摹，也不能只有塗鴉**。尤其還不熟練時，可以多做嘗試。以1天為單位，或以1週為單位，反覆進行臨摹→塗鴉→臨摹……一路觀察自己的狀態與程度，交互練習臨摹與塗鴉吧。

二頭身角色也可以很動感

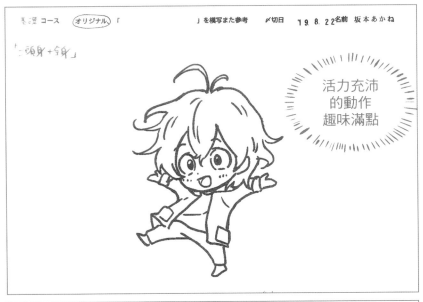

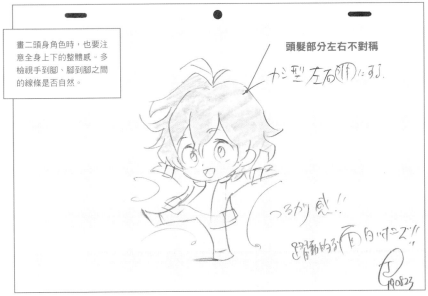

畫二頭身角色時，也要注意全身上下的整體感。多檢視手到腳、腳到腳之間的線條是否自然。

頭髮部分左右不對稱

2019年8月 基礎課程
「二頭身／全身」

明明「埋頭苦幹」卻不見長進

我認為，「埋頭」和「苦幹」並不是什麼值得頌揚的事情。「埋頭」的話，眼裡只會有自己的畫法，看不見其他可能。而「苦幹（苦苦硬幹）」的心態，也有礙於我們吸收新技能。

一旦開始「埋頭苦幹」，就很容易依賴自己現在最熟練的習慣去畫圖，怠於吸收新知。就「畫得更好」的大目標來看，這種態度反而等於不認真。

「埋頭苦幹」的人，容易在不知不覺中將苦幹視為目的，到最後目的失焦，搞不清楚自己「為了什麼而追求進步」。不試圖接近自己未來的理想模樣，同樣是對自己不夠認真，不能說是努力。

作為一名畫圖的人，玩心是很重要的。而且必須不斷嘗試更好的新畫法。光靠毅力，並不會畫得更好。如果「埋頭苦幹」了好一陣子，發現還是沒有進步，不妨改變方針，試試看「輕鬆且隨意」的作法。

人對於改變的恐懼，往往勝於理性的判斷。所以很容易迷信「只要認真努力，就會進步」。然而真正的**認真，應該是為達目的，願意嘗試各種可能的靈活腦袋，以及不畏變化，勇於接受的心態。**

搬到職業的圈子來說，就算你再怎麼「埋頭苦幹」，只要成果沒有達到對方要求，下一次就接不到工作了。**結果才是一切，「認真」、「努力」之於結果並不代表什麼。**要有客戶，我們才有工作，所以我們更應該著重於溝通，想辦法去滿足對方的標準。有時候，與其一開始就卯足全力追求完美的成品，更應該察覺對方的需求，拿捏尺度。線一繃緊，就無法繼續延展了。所以請大家時時留給自己更多彈性思考的空間。

記得將觀看者的視線誘導到角色上

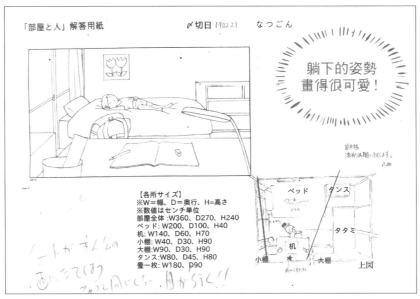

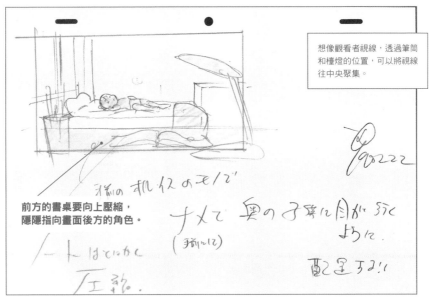

想像觀看者視線，透過筆筒和檯燈的位置，可以將視線往中央聚集。

前方的書桌要向上壓縮，隱隱指向畫面後方的角色。

2019年2月 專業培訓課程
「房間與人」

走上進步不設限的專用道路（通道）！

我們可以將各式各樣的畫法，比作專用道路。

①人物只有某個角度畫得好通道

②木頭人偶素體通道

③色鉛筆草稿通道

④被透視圖法搞得烏煙瘴氣通道

⑤過度重視細節，整體比例失衡通道

⑥畫不出男女老幼分別通道

⑦只會臨摹、描摹通道

如果太拘泥於一種畫法（通道），你能畫的範圍就會被縮限。比方說只走在「③色鉛筆草稿通道」上的人，可能會沒膽畫出俐落的一條線。

像這樣一旦固定自己畫慣的風格，在嘗試其他畫法時，就會產生自己畫得很糟的錯覺，結果又縮回原本習慣的畫法。這通常也是人感覺到撞牆期的原因。

嘗試其他畫法時所感受到的不適，可能就是下次成長的關鍵。當你覺得好長一段時間都畫

得很舒服時，也許該懷疑一下自己是否陷入一貫的模式，止步不前了。

我也嘗試過各種畫法（通道），最後找到了某個通道，那就是⑧吸收宇宙萬物，進步不設限通道。

進入⑧的方法，我在《全方位》[*]已有詳細的介紹，希望大家不吝翻閱。不過本書108頁的〈有效吸收範本優點的方法！〉也相當於進步不設限通道。

雖然我現在認為，⑧是將人生一切經歷化為畫圖養分的終極畫法，不過這也只是暫時性的結論而已。

持續探索更好的方法，才是真正的進步不設限通道。

＊全方位解析……《動畫私塾流 專業動畫師講座 生動描繪人物全方位解析》（室井康雄著／瑞昇文化）。學習動畫私塾的技巧與知識，一同朝著進步不設限通道前進吧。

注意視線高度

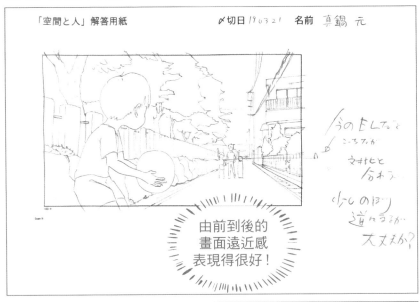

「空間と人」解答用紙　　　　　　〆切日 190321　名前 真鍋 元

> 由前到後的
> 畫面遠近感
> 表現得很好！

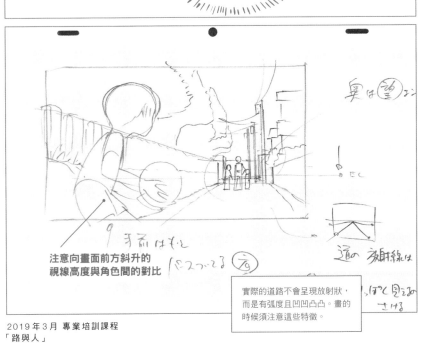

注意向畫面前方斜升的
視線高度與角色間的對比

實際的道路不會呈現放射狀，
而是有弧度且凹凹凸凸。畫的
時候必須注意這些特徵。

腳踏實地的累積，追求更高的水準！

畫技的成長，**沒有幾小時的速成訣竅，也沒有輕鬆的必勝法**。就像運動、樂器、語言等領域，**想要畫得更好，必須持續進行高品質的練習好一段時間**。臨陣磨槍的練習，無法讓你隔天突飛猛進。得耗上數月、數年才能打造出「會畫畫的自己」。想要進步，我建議透過以下幾種方式慢慢累積。

① 每天畫

剛起步時，如果超過1個月都沒握畫筆，就會失去畫圖的手感。所以最好練習頻率高一點，每天、或最少2天畫1次。每天畫畫，可以養成畫圖的感覺，還有觀察事物的眼光。與其1週1次長時間畫畫，**每天只畫30分鐘的進步效果更好**。

② 不熟悉就先觀察再畫

有些人誤以為看著東西畫圖等於耍詐，於是固執地憑空作畫，不加以吸收好看的圖的優點，也鮮少觀察實際物體。一開始最好仔細**理解你想畫的目標物**。不懂的東西，跟畫紙奮鬥得再久也不會明白。

③ 注意整體平衡

很多人過於重視細節，因而忽略了整體的平衡。讓所有線條成為「全體中的一部分」需要相當的水準與技術，而這也是繪師追求的理想模樣。所以要習慣**時時綜觀整體**。

經常惦記著這幾點的人，跟毫不放在心上的人，過個5年、10年，兩者之間會出現極大的差距。明明喜歡畫圖，也畫了好一段時間，然而卻明顯**沒有進步的人，問題不是出在才能，只是沒有「意識到進步時需要注意的地方」罷了**。如果你隱約覺得自己停滯不前，不妨多注意以上提出的3點。

120

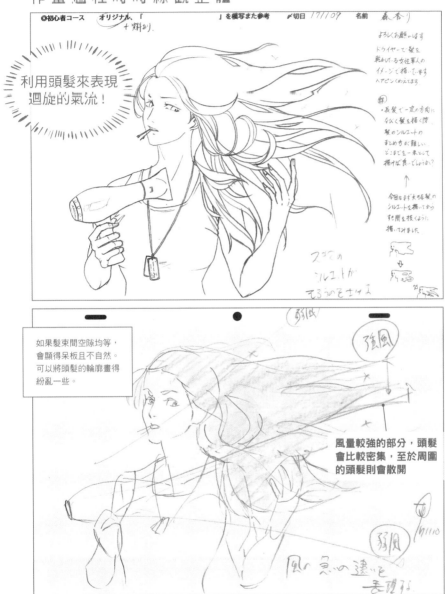

利用頭髮來表現迴旋的氣流！

●初心者コース　オリジナル、「　　　」を模写また参考　〆切日 17/11/09　名前 森 香り

如果髮束間空隙均等，會顯得呆板且不自然。可以將頭髮的輪廓畫得紛亂一些。

風量較強的部分，頭髮會比較密集，至於周圍的頭髮則會散開

2017年11月 新手課程
「喜歡的髮型＋喜歡角色的上半身」

素描可以讓人掙脫既定印象！

這麼說或許太蠻橫，不過只要有辦法正確且快速的臨摹，並創作出指定角色的「走路」、「跑步」、「回頭」等動作，換句話說，具備臨摹的紮實基礎與應用技巧，就足以從事繪畫工作。若想精益求精，我建議可以練習「照片或實物線稿化」，也就是「素描＊」。以下舉出幾個大家應該練習素描的理由。

① 迴避符號意義虛化再生產

臨摹是將物體符號化的表現，如果老是練習這種畫法，你選擇的範本會漸漸失去原本的意義，到最後自己也搞不清楚在畫什麼。舉個例子，「又大又浮誇的眼睛」是孩童的五官特徵，也是表情的表現重點，這是漫畫符號歷史上長久以來的慣例。第一個畫出「大眼睛」的繪師，是仔細觀察過實際眼睛的特徵，才加以符號化，設計成圖案。如果我們只模仿表面，不觀察實物，最後只會像「玩得很差的傳話遊戲」一樣，畫出比範本還要差的成品。大家務必透過實物觀察與素描，了解自己常畫的東西背後真正的意涵。

② 增加親身體驗或真實感

參考價值最大的3D人偶，就是自己的身體。如果不知道怎麼畫，就自己扮演角色，擺出想畫的動作並拍下來，客觀進行分析。先掌握整體大致的輪廓，再根據不同姿勢，過濾出手腳位置、肩膀或腰部活動範圍等應注意的重點。不要光在紙上思考，試著連結現實，可以畫出更好的表現。

③ 打穩地基，將來畫什麼都難不倒你

觀察實物、自己擺動作且拍下來、既存符號的線條畫法，只要組合以上幾項要素，幾乎所有東西都畫得出來。

由於素描是從零開始創造線條，所以如果臨摹和描摹得不夠，不熟悉線條整理方法，畫出來的形狀自然七零八落。想畫出更好的漫畫與動畫圖，記得照著臨摹→素描的順序練習，別弄錯了。

＊素描……本書主要是寫給想要提升畫漫畫、動畫技巧的人，所以在此不討論速寫等陰影畫法的部分。

素描意即忠實重現物體形貌

每一條線
都畫得
很仔細！

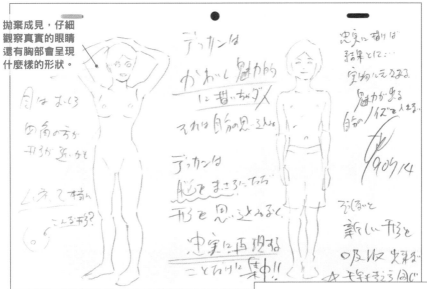

拋棄成見，仔細觀察真實的眼睛還有胸部會呈現什麼樣的形狀。

2019年7月 專業培訓課程
「素描／裸體、泳裝」

素描的目的不在於將物體畫得很有魅力，而是專注於忠實重現目標的形貌。素描時須封鎖已會的符號，重新吸收實物的形狀。

素描時應注重的部分與效果

無論是素描還是臨摹，需要注意的地方都一樣。

* 依照整體→中間內容→細節的順序，時時確保整體比例均衡
* 標上日期，感受自己每天的變化
* 不要漫無目的地畫，要抱持著具體的目標與課題
* 一開始先重視品質，再慢慢練習快速度
* 必要時可使用參考線，或其他輔助的畫法

動畫私塾的學生或網路村的使用者，有段時間曾流行素描一千張的活動。他們設定數個月或數年的時限，以及一千張這個乾脆的數字，開始做類似的練習。我在考進吉卜力前後也做過類似的練習。**試著養成素描的習慣**。我在考進吉卜力前後也做過類似的練習。

當時我已經畫過大量動畫符號，感覺到自己開始停滯，於是瘋狂練習素描，想辦法提升自己的基礎畫技。**若要進行這種重量訓練般的反覆練習，得先滿足一項前提，就是你已經有確切的方向，也知道自己的弱點在哪裡，否則練習一點意義也沒有。**

我當時選擇的範本，是MAAR社出版的《POSE CATALOGUE 1》（暫譯）。這本書以連續照片方式記錄裸體人物的各種動作、角度。我會從一個跨頁中挑選約5~6個範本來練習，而且盡量挑動作差異比較大的。一開始我畫1個跨頁就要一整天，1隻都得花上超過1小時。我畫完之後會在範本旁做記號，並記錄日期。雖然我大概練習了一本半的量，但在吉卜力工作室裡仍舊屬於畫功差的人。

習慣之後1隻只需要10分鐘，1天可以畫4~5個跨頁。

無論練習多少臨摹和素描，我都不覺得自己的能力有辦法充分應付工作，當時的我十分後悔自己過去練習得不夠充分。一直到我轉為自由業，開始接案畫原畫後，才慢慢感覺到素描練習帶給我的成效。**素描練習開始過了2~3年，我才終於感覺自己的手已經記住了人體的形狀，可以順利畫出圖來。**如果那個時候沒有練習素描，現在也不見得有辦法靠接案吃飯。

跟臨摹比起來，**素描的練習通常不會立即見效。**眼光放長遠一點，當作是為期2~3年的自我投資，打好基礎準沒錯。

素描著重正確觀察與分析

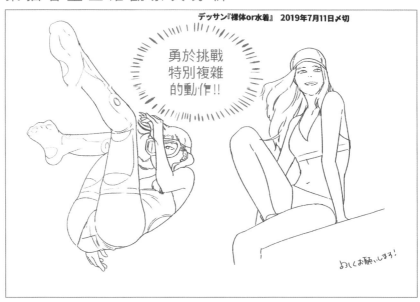

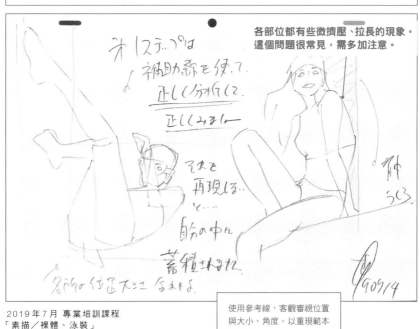

各部位都有些微擠壓、拉長的現象。
這個問題很常見,需多加注意。

2019年7月 專業培訓課程
「素描/裸體、泳裝」

使用參考線,客觀審視位置
與大小、角度。以重現範本
為目標。

透過素描擺脫木頭人偶病

這才是唯一的致勝模式。

腰部與肩膀的可動區塊，是影響動感表現的關鍵。我們透過臨摹習得符號的表現方法，然而當我們將表現套用在方便擺動作參考的「木頭人偶」身上時，卻莫名頓失活力。這是因為**木頭人偶雖然有助於提醒我們人體的比例與立體感，卻難以重現肩腰的可動範圍**，只能擺出「僵硬的姿勢」。

我稱這種問題為「木頭人偶病」。堅持得從零開始畫，腦袋不夠靈活的人，很容易有這種症狀。

另外，有人會去死記人體的骨骼、肌肉知識。但即使你熟記全身上下的筋骨，只要無法表現「各部位間互相牽動」的模樣，還是只能畫出「僵硬的姿勢」。

例如一隻手向上伸直，另一邊的肩膀會向下傾斜，就連腰、腳也會順應手部的動作而有所變化。各位可以自己比看看動作。就算只有一隻手做出動作，人體各個部位也會跟著動作。

舉手時，其他部位必然受到影響。

觀察時，可以直接照搬臨摹時的作法。首先以四方型劃分區塊，再依各個形狀的位置、大小、角度，勾勒出大致的輪廓。人體細節的輪廓其實很難三兩下畫好，所以我們先提高抽象程度，畫出單純的形狀。希望自己能憑空畫出東西的人，更應該多儲存一些「概略輪廓」在自己的撲滿裡。

另一個容易犯下的錯誤，是輕忽頭部與身體之間的連接，將頭筆直插在身體上，導致人物變得死板。這也是木頭人偶病常見的症狀。不要仰賴刻板印象和符號，務必仔細觀察實物的形狀、輪廓，再轉化成紙上的圖。

仔細觀察才能擺脫「僵硬的姿勢」

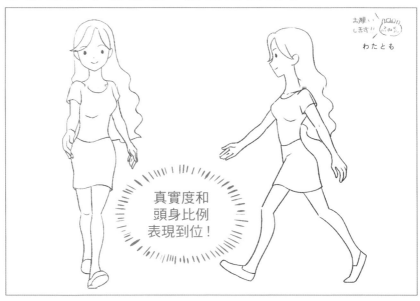

真實度和
頭身比例
表現到位！

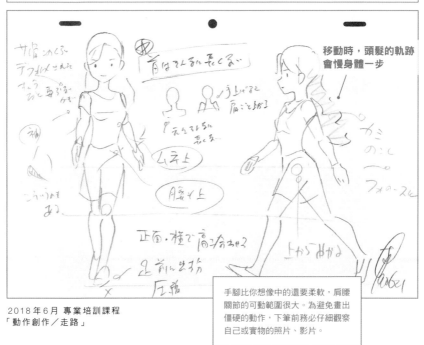

移動時，頭髮的軌跡
會慢身體一步

手腳比你想像中的還要柔軟，肩腰
關節的可動範圍很大。為避免畫出
僵硬的動作，下筆前務必仔細觀察
自己或實物的照片、影片。

2018年6月 專業培訓課程
「動作創作／走路」

自平時養成臨摹→素描→自己畫的良好循環！

有辦法畫出標準的素描後，就可以重複練習「臨摹→素描→自己畫」。第2章也提過，透過這個循環，就可以解決各個部分的弱點。

「臨摹」階段，參考高手畫的圖
↓
「素描」階段，仔細觀察實物
↓
「自己畫」階段，自行創作作品

臨摹和素描屬於輸入面，而自己畫則屬於輸出面。

輸入輸出不能偏廢其一，應同時並進。過於偏重自己畫，會養成單一的作畫習慣，永遠無法進步。

而就輸入面來說，也不能只練習臨摹或素描任何一方。光是臨摹，我們只能學到符號的表面，畫出來的東西會缺乏真實感。而空有素描也無法吸收最佳的符號，以至於畫不出有張力的圖。想要持續進步，**必須自平時就作好臨摹與素描兩項輸入面的功課。**

而為了內化臨摹與素描所輸入的東西，**我們也不能少了輸出面的「自己畫」**。不參考任何東西，隨意動筆，就能知道自己畫得出什麼、畫不出什麼，從而得知我們該透過臨摹與素描，吸收什麼樣的資訊。

將「臨摹→素描→自己畫」的循環模式，也套入平時的創作與工作吧！ 這3項動作，其實也是可以同時進行的。

創作過程，我們會「從現有作品蒐集靈感」、「參考不會畫的物件」，這就同時達到了輸出與輸入的效果。而自己畫的過程中，加入臨摹與素描的要素，同樣可以讓輸出與輸入達到平衡。

從現有作品中尋找戲劇性十足的表現

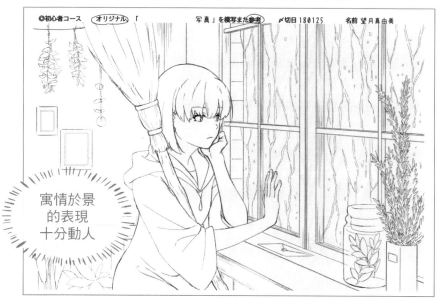

寓情於景
的表現
十分動人

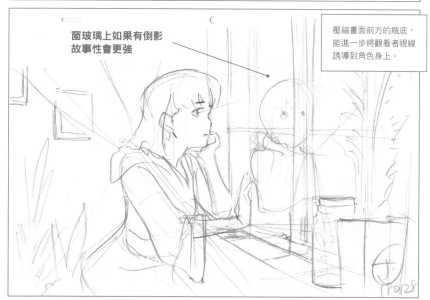

窗玻璃上如果有倒影
故事性會更強

壓縮畫面前方的瓶底，
能進一步將觀看者視線
誘導到角色身上。

2018年1月 新手課程
「喜歡的場所＋喜歡的角色」

進步的無限輪迴

遲遲無法進步的人通常有個特徵，就是練習方法單一。

- 只會畫得很仔細
- 只會畫得很概略
- 只會素描
- 只會隨意作畫
- 只會臨摹

「只會○○」的人，是很難進步的。言下之意，**想要進步，練習方法必須多管齊下**。

追求進步有3種方法：「臨摹漂亮的圖」、「觀察實物並素描」、「自行創作或隨意作畫」。

而要學會這些方法，則要透過「實作」與「理解」，用手記住感覺，用腦記住道理。而練習模式，還可以分成「仔細」與「快速」2種方向。排列組合之後，具體的練習模式共會有12種。

配合不同階段與目的，自由變換練習方式，物盡其用，一路進步。這就是進步的無限循環。

臨摹時，不能只是傻傻地依樣畫葫蘆。練習需具備意識和目的，例如：「**臨摹→學會漂亮圖畫的結構與道理→練習以更快的速度作畫**」。

接著要介紹針對不同目的所設計的排列組合。大家可以嘗試各種組合，並親自實踐。

- 想整理出乾淨的一條線→將「臨摹」中「累積數量」的時間仔細切割成幾段，進行「提高品質」的練習。
- 筆觸生硬→「臨摹」活靈活現的圖，重點注意背後的「道理」，並「快速」描繪。
- 空間感不好→將身邊熟悉的箱型物當作房間或街道，「觀察實物」，同時思考透視法等理論的「原理」。作畫時「注重品質」。

善用透視法與運鏡表現臨場感

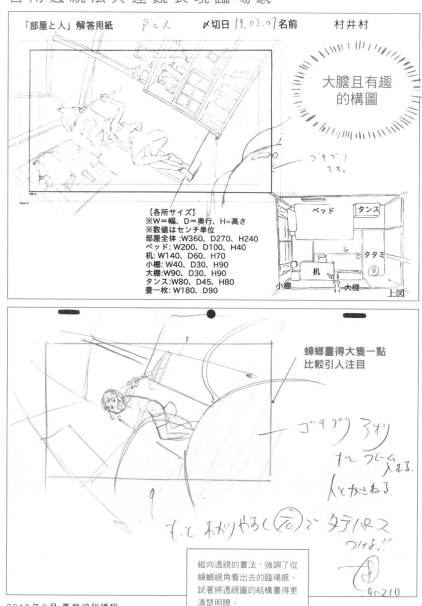

「部屋と人」解答用紙　戸と人　〆切日 19.02.07 名前　村井村

大膽且有趣
的構圖

ゴキブリ
です。

【各所サイズ】
※W＝幅、D＝奥行、H＝高さ
※数値はセンチ単位
部屋全体：W360、D270、H240
ベッド：W200、D100、H40
机：W140、D60、H70
小棚：W40、D30、H90
大棚：W90、D30、H90
タンス：W80、D45、H80
畳一枚：W180、D90

ベッド　　タンス

タタミ

机

小棚　　大棚　　　上図

蟑螂畫得大隻一點
比較引人注目

ゴキブリ 3オリ
すこ フレーム
入れる。
人とかさねる。

すこ オカリやるく (云) で タテパス
つけま!!

90210

縱向透視的畫法，強調了從
蟑螂視角看出去的臨場感。
試著將透視圖的結構畫得更
清楚明瞭。

2019年2月 專業培訓課程
「房間與人」

Q 我有時候會對畫圖感到厭倦，該怎麼面對這種心態？

A 可以暫時放下畫筆，拉開距離。

如果將畫圖視為心靈的運動，那麼出於興趣而持續畫圖，也許就類似於日復一日的操練。了解「畫圖」這項行為與自己之間最恰當的距離，也是長久畫下去的秘訣。

Q 我畫不出自己想畫的東西，覺得越畫心越累。

A 專挑一些自己能畫、畫起來也開心的簡單東西來畫。先找回自信。

之所以覺得心累，可能是因為義務感與上進心成了你的負擔。你可以盡量降低「畫圖的行動門檻」，例如畫畫時邊看電影、邊聽音樂，而且一次「只畫30分鐘」之類的。所謂的幹勁，是開始行動後才會慢慢湧現的東西。先畫個30分鐘，暖好身後，你就會想畫上好幾個小時囉。

降低曾經拉高的門檻，也許會令大家產生罪惡感。
不過維持幹勁也是技術的一環，手段有多少都不為過。
重要的是你最後能否抱著快樂的心情畫下去。

Q 有沒有最快當上動畫師的練習方法？

A 毛遂自薦，告訴人家你在「應徵動畫工作」。並持續投遞認真繪製的鏡頭。

無論你現在的身分是學生、業餘愛好者、上班族，還是主婦都無所謂。如果對自己的實力沒自信，就挑一個喜歡的動畫師，臨摹作品中出現的鏡頭。練到足以放在電視上播放的水準，並勇敢投稿！

Q 我想要下班回家後從9點開始畫1小時，有沒有什麼高效率的練習方法？

A 早點睡，早點起來畫。

如果在晚上畫，可能會令你神經興奮，導致睡不著。而睡眠不足會打亂生活步調，可能撐不到3天就畫不下去了。但一大早起來練習的話，你接下來的一整天都能帶著那幅畫面度過，還能同時培養觀察力。

林林總總的繪圖法與成長法

你現在所做的練習，是否淪為「無謂的重量訓練」了呢？
該做的事情做了，才會有所成長。
先求樂在其中，接著將心思放在目標上。
鎖定目標後，再配合適切的方法練習。

CONTENTS

各式各樣的畫法 ············· 134

為求進步應抱持的心態 ············· 148

致想要進一步成為高手的人 ············· 154

配合程度選擇適當練習法

隨著進步到不同程度，我們也要變換適合的練習方式。

- 第1階段→從喜歡的東西開始畫，養成簡單的臨摹與開心塗鴉的習慣
- 第2階段→吸收知識，翻閱教學書籍、臨摹，摸索練習方式
- 第3階段→追求精確的臨摹，吸收前人的技術
- 第4階段→確認實物模樣，不依賴符號，進行精確的素描，反覆練習

這跟小時候打棒球、踢足球的練習方法很類似。**一開始，開心最重要**。所以先玩得開心就好。

還不習慣畫圖的人，**如果一下子就從第3、4階段開始練習，也只會感到痛苦，進而對畫圖產生反感**。

精確臨摹和千張素描這種紮實到不行的練習，是畫功提升到一定程度，覺得碰到難以跨越的高牆時，才需要帶著明確動機與目的去進行。

真正有才能的人，就算只畫自己喜歡的東西也能進步也說不一定。可是我不是那種人，**所以我將自行製作動畫設為最大的目標**，並朝著這個目標，認真進行各種能彌補我不足部分的練習。

剛開始畫的時候，每個月都能明顯看出自己有所進步。過了快速成長期，就會面臨是否精益求精，抑或滿足現況的分歧點。這種「已經有一定程度後的成長」真的很累人。

如果目的只是「進步」，我們很難維持練習的動力。我們需要進步之後的「目的」，否則練習的方向可能會偏離，必要性也會隨之下降。抱著「我只剩下畫畫了」這種背水一戰的心境練習也好，設定「下一次的同人展要賣更多」的目標也不錯，總之練習時一定要有具體的目的。

利用留白大大凸顯標題

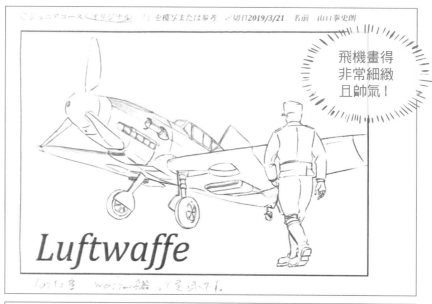

飛機畫得
非常細緻
且帥氣！

Luftwaffe

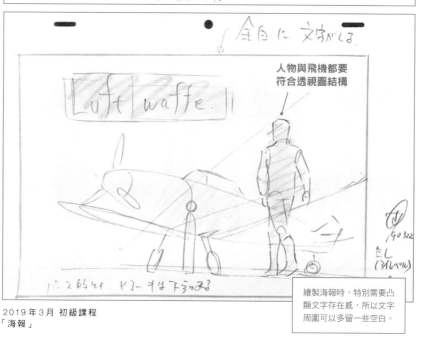

人物與飛機都要
符合透視圖結構

繪製海報時，特別需要凸
顯文字存在感，所以文字
周圍可以多留一些空白。

2019年3月 初級課程
「海報」

各種畫法的優缺點

有些畫法可能到某個階段還很好用，但過了那個階段之後，反倒有可能變得綁手綁腳。

① 臉部的十字線

一開始需要，熟練之後就可以漸漸拋開。

- 優點→可以確保眼睛位置安定
- 缺點→十字反而限制住靈活度，無法自在配置五官

② 從身體的四肢末端開始畫

可以磨練我們對於畫面比例的敏感度。

- 優點→容易營造生動的感覺
- 缺點→起初難以拿捏整體平衡

③ 勾勒輪廓

最適合用來表現動作。

- 優點→速度快，可以畫出概略但易懂的圖
- 缺點→不容易掌握輪廓內各部位的位置與意義

④ 層層堆疊，先畫素體，再補上頭髮與衣服

- 優點→各部位的位置與意義相當明確，存在感十足
- 缺點→需要花費大量時間才能完成，而且看起來可能稍嫌笨重

我們可以結合③「勾勒輪廓」和④「層層堆疊」的優點，**將同一張畫的重點，區分成重視輪廓與重視肌肉骨骼兩個部分，根據不同部分，使用不同畫法**。舉個具體的例子，畫身體時，手腳的部分重視輪廓，肩腰部分則透過層層堆疊的方式，確認地基穩不穩固。

根據不同時間與情況，或使用以前的畫法，或嘗試看似不佳的新畫法，**總之要靈活運用各種圖方式**。

所謂的進步，就是選項變多。你可以從眼睛畫到全身，也有辦法從腳底往上畫完全身。善加結合各種畫法的優點，也是進步的捷徑。

以勾勒輪廓的方式來表現動作感

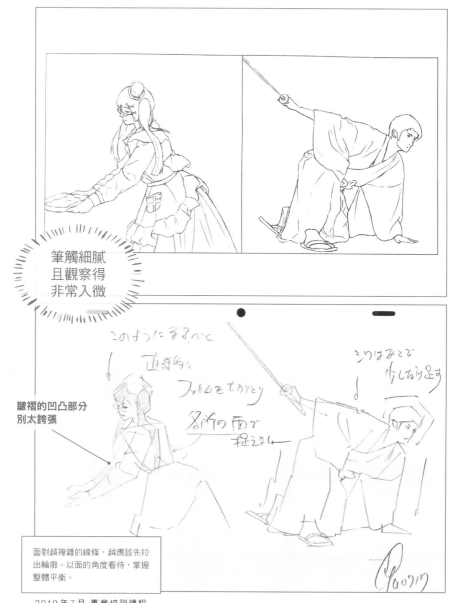

筆觸細膩
且觀察得
非常入微

皺褶的凹凸部分
別太誇張

このようにするべて
直前的な
フォルムをもガリとリ
名所の面で
抱えみ

シワはみとで
少しおげ足す

面對越複雜的線條，越應該先拉
出輪廓。以面的角度看待，掌握
整體平衡。

2019 年 7 月 專業培訓課程
「素描／著衣」

從剪影就能看出圖吸不吸引人！

圖的畫法大致分成兩派——「輪廓派」和「堆疊派」。

堆疊派的作法源自於「從無到有才稱得上創作」的概念，本身就含有「從零開始作畫的信仰」。**總是練習將堆疊派畫法的素體硬套在範本上**。明明臨摹和素描的目的是為了學習他人的技巧與圖形，但這麼一來，我們還是等於在畫自己會的東西，無法達到輸入的效果。

明明累積很多繪圖經驗卻還是畫不好的人，有很多都是屬於堆疊派的。

「輪廓派」不會過度追求細節上的凹凸與皺褶，而是盡可能以簡單的圖形來表現整體。若先從整體的概略輪廓開始畫，再慢慢往內補足各部位與細節，**作畫時就能想著預先設定的完成圖動筆。**

我們在看一幅畫時，最先留下印象的就是輪廓。如果輪廓曖昧不明，作品也會明顯變難看。正煩惱自己的畫不夠俐落、不夠美觀的人，可以先觀察輪廓，重新審視一下角色整體的形狀。

臨摹與素描的目的，在於記住範本的輪廓。吸收無數的輪廓，未來才能自由揮毫。

相對地，「堆疊派」則是先畫出素體，接著再層層補上衣服、裝飾品等要素的畫法。每畫不同的一層，整體外型也會隨之改變，所以採取這種畫法，作畫方針（整體形象）比較容易動搖。

注意部位細節而忽略整體印象的人必須特別小心。完成前修飾各部位細節，確實有助於提升圖的說服力，但如果一開始就太執著於小地方，反而會對最重要的整體形象造成不好的影響。

輪廓派 VS 堆疊派超級比一比

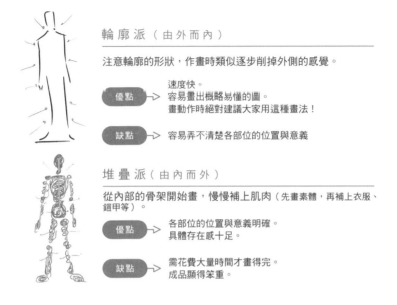

輪廓派（由外而內）

注意輪廓的形狀，作畫時類似逐步削掉外側的感覺。

優點 → 速度快。
容易畫出概略易懂的圖。
畫動作時絕對建議大家用這種畫法！

缺點 → 容易弄不清楚各部位的位置與意義

堆疊派（由內而外）

從內部的骨架開始畫，慢慢補上肌肉（先畫素體，再補上衣服、鎧甲等）。

優點 → 各部位的位置與意義明確。
具體存在感十足。

缺點 → 需花費大量時間才畫得完。
成品顯得笨重。

先從輪廓開始畫

輪廓好壞決定整體印象、美觀程度。所以畫各種動作時，都要特別注意輪廓。

印象模糊的輪廓及其改善範例

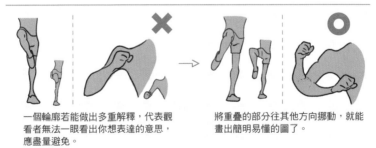

一個輪廓若能做出多重解釋，代表觀看者無法一眼看出你想表達的意思，應盡量避免。

將重疊的部分往其他方向挪動，就能畫出簡明易懂的圖了。

什麼時候學習骨骼、肌肉知識

經常有人問我「該不該學習骨骼和肌肉的知識」。

關於這個問題，每個人適合的答案都不一樣。

① 初學程度

不用在意人體內部的東西，先重視整體氛圍。

② 中間程度

臨摹和素描力求精確，記住「圖形」。

③ 高階程度

為了增加圖的說服力，注意骨骼與肌肉。

初階到中階程度的人，應優先重視「表面的美觀程度」。 摸索、選擇能表現想法的漂亮圖形，安裝到腦袋裡，重點擺在投資自己。

比如說，手臂伸直時，手肘上下兩側的軸心看起來會產生偏移。只要能牢記這種形狀，即使不知道這是因為手臂骨頭上面有1根、下面有2根，也不知道骨頭的名稱，還是能畫出東西來。

無論是漫畫或動畫，想畫得更好的人，又不是打算成為解剖學家，所以**骨骼和肌肉的學習優先順序挪到後面也沒關係**。畢竟不會畫「骨骼、肌肉」，並不代表你不會畫圖。

骨骼與肌肉的知識，**建議等程度很高，已經能精準認識物體形狀，有能力確切畫出腦中的想像之後再學**。

我自己也是開始畫畫第3年，正式踏入業界之前才開始練習畫「骨骼、肌肉」。**不過真心喜歡畫骨骼與肌肉的人，一開始就從這裡開始畫當然也沒有問題。**

喜歡「骨骼、肌肉」的人，我推薦安德魯・路米斯（Andrew Loomis）的《人體素描聖經》（Maar 社）裡頭有很多簡圖可以參考。需要增添漫畫與動畫人物的真實感時，這本便綽綽有餘。

只要能正確觀察、正確繪製，就不需要解剖學知識

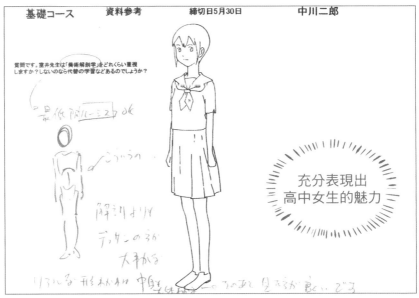

基礎コース　　資料參考　　締切日5月30日　　中川二郎

質問です。室井先生は「美術解剖学」をどれくらい重視しますか？しないのなら代替の学習などあるのでしょうか？

充分表現出
高中女生的魅力

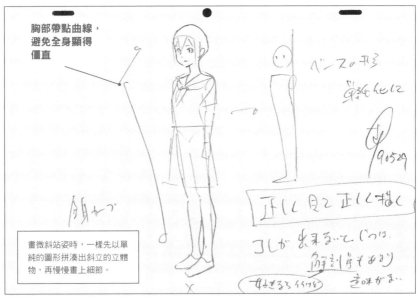

胸部帶點曲線，
避免全身顯得
僵直

畫微斜站姿時，一樣先以單
純的圖形拼湊出斜立的立體
物，再慢慢畫上細節。

正しく見て正しく描く

2019年5月 基礎課程
「全身／斜站」

什麼時候學習透視法／空間表現

習慣畫圖後，如果希望角色和背景看起來更真實，就會需要透視法，以大小對比來表現空間遠近。

人眼或相機鏡頭看到的景象，都是近物大、遠物小。將這個現象重現於紙上，可以讓畫面更具臨場感。話雖如此，作品是否需要精確的透視法／空間表現技巧，仍取決於繪畫的領域和想表現的形式。

好比說，文字比例相當吃重的漫畫，背景部分只需要符號就足以應付。但如果是有遠近深淺變化的動畫，就必須注意所有物件的協調，否則畫面看起來會很不自然。即使看似真實的３Ｄ動畫，有時也會刻意「扭曲透視法構圖」，創造不一樣的視覺效果。

「透視法／空間表現」充其量只是讓完成畫面更好看的手段。過於在意透視法，結果畫出不自然的圖，那可就本末倒置了。

以下是常見的錯誤繪圖順序：「①視線高度→②消失點→③角色與各處」。若照這個順序，作畫時會被一開始設定的視線高度和消失點牽制，以至於無法將角色與物品畫在正確的位置上。正確來說，應該要放眼整個版面，作畫順序為：「①想凸顯的角色或物品→②上下左右→③任何角度都成立的透視空間」。畫空間時，視線高度和消失點都不是必需的要素。若有這兩項要素會更方便表現，我們再拿來用。假如不確定，也用不著執著。因為我們還能以人的大小為基準來建構空間，依序畫出道路→房屋→電線桿→大樓。

想學習透視法／空間表現基礎的人，可以挑一個「立方體」，並設定各個視線高度、消失點去畫畫看。

如果直覺上很難理解，就拿一顆骰子狀的正六面體，實際拍下照片。紙上談兵談不出個所以然，就去觀察實物，拍下照片。這些作法，基本上可以解決任何「畫不出來」的問題。

透視圖要先從重點角色開始畫

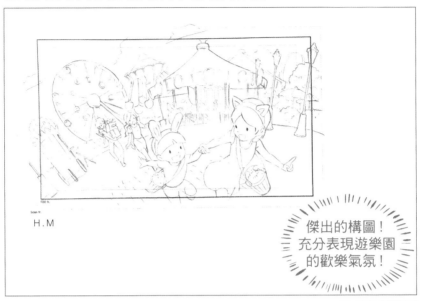

H.M

傑出的構圖!
充分表現遊樂園
的歡樂氣氛!

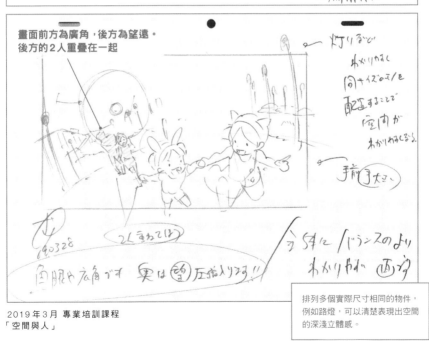

畫面前方為廣角,後方為望遠。
後方的2人重疊在一起

排列多個實際尺寸相同的物件,
例如路燈,可以清楚表現出空間
的深淺立體感。

替自己計時，追求更快的速度

假設你現在的作畫速度是1小時1張圖，那要怎麼樣才能提升速度呢？首先，**限制自己的作畫時間，試著將1小時切割成30分鐘＋15分鐘＋5分鐘×2＋1分鐘×4，總共畫出9張圖**。重點是，即使最後沒有畫完，起碼也要將整體的輪廓、外型畫出來。

一開始，只花1分鐘的圖可能慘不忍睹。但我必須說，如果你覺得花上大把時間所畫出的「正常發揮水準」才是最好的狀態，趕快拋棄這個想法，因為這種成見會阻礙你成長。想要畫得快，必須學會**彈性調整心中的及格門檻**。嘗試過速畫法，也經歷過深思熟慮的畫法，方能了解箇中道理。

而逼自己在短時間內作畫，也能磨練**綜覽整體的視野寬度**。1小時只能畫1張的人，並非1整個小時都專注於思考整體平衡，很可能大部分時間都花在品質。

只不過，最好先培養出中階的水準，有辦法畫出一定水準的圖形之後再進行上述的練習。初學階段恐怕連線都還畫不好，所以先別求快，應專注於提高作畫

反覆修改小地方上。但如果限制自己於1分鐘內勾勒出大致的外型，那1分鐘內你自然會全神貫注。所以分割時間，分別畫出9張圖的情況下，你的集中力會比完整的1小時1張圖來得高。

雖然短時間內很難畫好細節，但這樣反而好。因為這樣就能重新整理畫圖的優先順序，訓練出**更恰當的作畫順序**。

替自己設下時間限制，更能培養觀覽整體的習慣，不會過於執著細節。假如習慣了1分鐘，並有辦法將那1分鐘的集中力拉長到1小時的1張圖上，你就能獲得前所未有的高度專注力與觀點，畫出今非昔比的漂亮成果。

*意思是一開始先練習30分鐘1張，接著換15分鐘1張，然後才是5分鐘1張、3分鐘1張2次，最後則進入1分鐘1張4次。這樣1小時內可以畫9張。

想要畫出動作感，可以利用變形手法

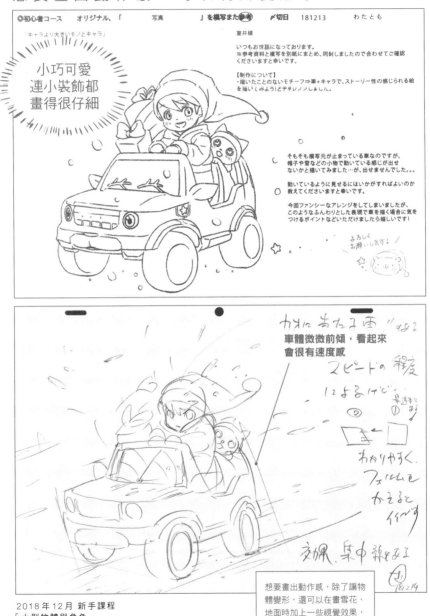

小巧可愛
連小裝飾都
畫得很仔細

車體微微前傾，看起來
會很有速度感

想要畫出動作感，除了讓物
體變形，還可以在畫雪花、
地面時加上一些視覺效果，
或增添一些流線等等。

2018年12月 新手課程
「大型物體與角色」

自在操作抽象與具體的畫法

若能自在操作抽象與具體兩種角度的畫法，你畫得出一個人物，就有辦法畫出千千萬萬種人物。這裡所說的「抽象」與「具體」概念如下：

抽象＝模糊的整體形象
具體＝清楚的細節模樣

如果仔細觀察人的五官、臉型、體型，會發現「一樣米養百種人」，所有人的外型都不盡相同。這是我們以具體角度去認知人時的感覺。接著換站在抽象角度看看。人的外型，大致上可以簡單置換成「頭＝圓形、身體＝長方形」。例如男女廁的標記，就是以這種簡單的形式來表現差異。

就算覺得「人物全身」很難畫，畫不出「具體的人物」，也應該畫得出抽象的簡單圖形。如果不參考範例就畫不出來的人，代表沒有做好抽象化的步驟。只從具體角度觀察，很難看出人事物之間有什麼關聯。

車＝2個面紙盒疊在一起

如上所述，人以外的事物**也能換成生活中較熟悉的物體，進行「抽象化」之後，再慢慢將細節「具體化」。**

樹＝圓錐、蘑菇、花椰菜、手

城鎮＝很多的箱子

抽象與具體並不只是畫圖的思考方法，也能應用於一切事物上。舉凡建築、音樂、運動，各路專家的練習方法或專注方法，表面上看起來跟畫圖八竿子打不著，背後卻含有許多我們能活用在畫圖上的道理。

反過來說，我們透過畫圖，學會處理事情的優先順序、表達方法，還有整理方法，看似跟文書作業完全無關，但其實也有通用的道理存在。

以抽象觀點看待事物，就能找出萬物間的共通點。以具體觀點看待事物，則所有事情看起來都是獨立存在。自在轉換兩種觀點，能提升你將想法化為現實的應用能力。

利用抽象化攻略俯視、仰視的畫法

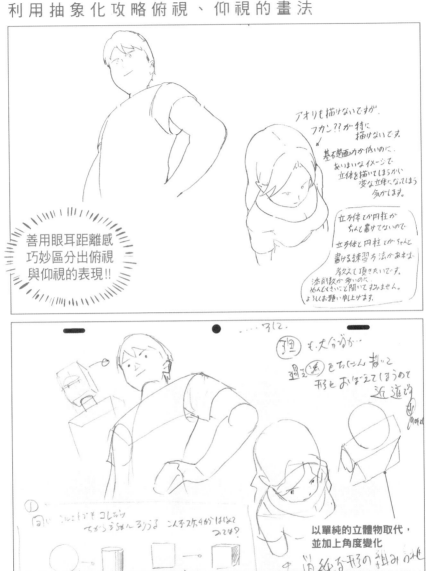

善用眼耳距離感
巧妙區分出俯視
與仰視的表現!!

アオリも描けないですが、
フカン??が特に
描けないです。
基礎画力が低いのに、
あいまいなイメージで
立体を描いてほうが、
変な立体になってほう
気がします。

立方体とか円柱が
ちゃんと書けてないので、
立方体と円柱とかちゃんと
書ける練習方法があれば、
教えて頂きたいです。
添削数が多いのに、
めんどくさいこと聞いて済みません。
よろしくお願い申し上げます。

以單純的立體物取代，
並加上角度變化

透過兩種觀點吸收道理與圖
形。無論哪種觀點，都可以
用立體物代換，幫助理解。

帶著迷惘的線條更勝於俐落一條線

與其不假思索地畫一條線，不如在多方嘗試後，畫下看起來仍帶著迷惘的線條。我們之所以無法將雜亂的線條整理成一條線，是因為意圖不明確，還有經驗不足。即使躋身高手之列，還是偶爾會看到有些心志不堅的人，始終無法確定自己要畫什麼圖形。但如果你還在初學階段，不妨好好煩惱「線要怎麼畫」，這樣會比傻傻畫出一條線還有學習效果。

畫技尚未成熟就自信滿滿地畫出一條線，可不是件好事。「自以為知道」的人最難矯正錯誤，只會依賴稚嫩的手感，永遠無法進步。

畫圖沒有所謂的完成度100％，頂多99．999……％。圖永遠都未臻完美。即使你最後整理出一條線，那也只是「暫時的結論」，依然有改善的餘地。

對線條迷惘雖然是重要的態度，但有時也會帶來負面影響。具體來說，**線條越多，圖的情報就越有限，有時甚至會抹煞立體感**。尤其像要讓畫實際動起來時，還是「輪廓＋最低限度的線條」更容易表現。如果迷惘，也可以反過來嘗試「不要畫線」。舉個例子，如果畫人臉時總不小心把腮幫子畫得太寬，那麼可以試著先別勾勒下巴的線條，或是只畫一部分就好。

盡量注意每一條線的意義

減少不假思索的時間，多嘗試控制線條的表現。我們的敵人，是自己的恍神。不經大腦思考而畫出的線條，一點力量也沒有。畫圖是傳遞訊息的手段，所以我們必須經常思考要傳達的內容是什麼。

還不習慣畫畫的人，就算練習到整張白紙都塗黑了卻還是很迷惘，也是再正常不過的事。影響畫技進步的最大要素，是**堅忍不拔的毅力**。不成熟時，迷惘的範圍可能是十幾條線，但達人等級的繪師，追求的則是半條線之間的細微差異。隨著技術提升，你也會有辦法從複數線條中，找出最適合的那條線。但不管是高手還是新手，都免不了迷惘。

想表現東西很重時，可以讓物體貼緊身體

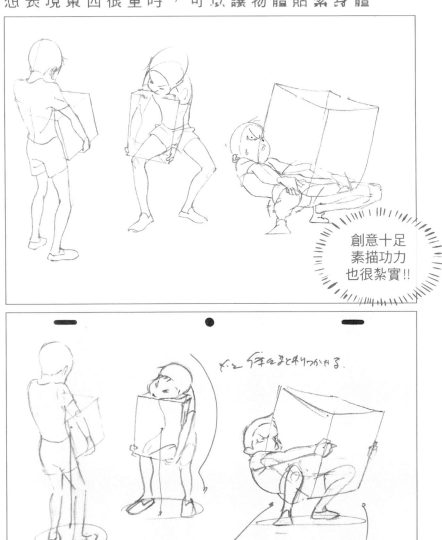

創意十足
素描功力
也很紮實‼

貨物的重心靠近腳踝位置

2016年9月 1年級課程
「搬運重物」

搬運物時不只會靠手，會運
用到全身。畫的時候盡量讓
重物和身體貼近一些。

動筆之前早已分出勝負

畫不好、無法掌握正確圖形的人，通常是因為輕忽了事前調查，什麼也不參考，貿然動筆。想要提升自己的繪畫水準，得多看多調查，仔細觀察。茫然畫著不了解的東西，也只是浪費時間。如果有哪裡不明瞭，就不要急著跟白紙乾瞪眼，先想想「身邊有沒有可參考的東西」、「要不要上網找圖片」或「要不要到附近取景拍拍照」。**實際動筆前，我們應該先「了解」目標物。**

假設我們要畫車，應當先了解車體外形，接著是車窗與輪胎的大小等細節。車子是做出來讓人開的，並且會依據不同用途而設計出不同款式。例如小卡車由於馬力偏弱，所以輪胎設計得較小，只需要些許動力就可以運轉。而以前的轎車同樣屬於馬力較弱的車款，所以輪胎大致也上也偏小。不過像最近的跑車，馬力都很強，為了在高速下維持穩定性，輪胎胎面會設計得較寬，以增加接地面積。

對於筆下事物有無相關知識，會明顯反映在作品的完整度與說服力上。

「發現、調查、觀察」，並「理解構造」。這些都是為了畫圖而做的儲蓄。若不知道怎麼畫某個東西，就表示積蓄不夠充足。

有道是「無知之知」。能明確劃分自己「知道/不知道」界線的人，就有進步的可能。只要感覺到自己有不清楚的地方，就實際行動，想辦法「弄清楚」。

世上萬物皆能畫。我們不能只專注於漫畫或動畫這些自己特別有興趣的領域，**要對所有事物抱持好奇心，張開天線，時時搜尋可以畫的題材。**

對日常生活中的大小事物抱持興趣與否，會影響畫作最後的呈現。而為了畫圖，著手調查想畫的事物，也會增進你對現實世界的好奇心。

發現、調查、觀察，理解構造

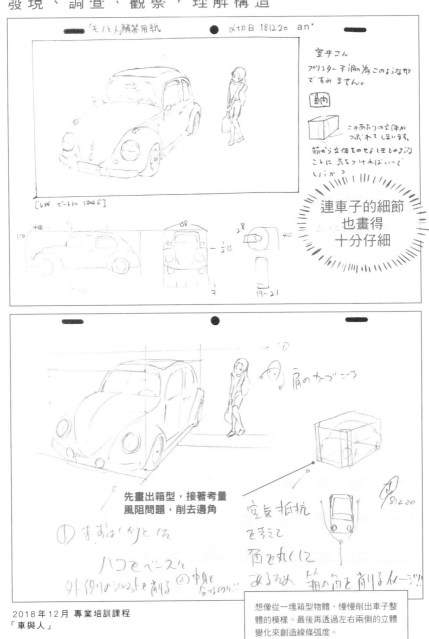

連車子的細節
也畫得
十分仔細

先畫出箱型，接著考量
風阻問題，削去邊角

想像從一塊箱型物體，慢慢削出車子整
體的模樣。最後再透過左右兩側的立體
變化來創造線條弧度。

2018年12月 專業培訓課程
「車與人」

圖的賞味期限短才會進步

相信某些讀者也有這樣的煩惱，覺得**自己前一天畫的圖難看到不行**。不過在進步上可說是非常重要的感覺。

剛畫完還覺得OK的圖，可能過了一段時間後又覺得不能看了。我將這段自己覺得OK的期間，命名為「圖的賞味期限」。有人的賞味期限是幾小時，有人是幾天、幾個月、甚至幾年，期限不同，成長速度也截然不同。**圖的賞味期限越短，就代表你越快進入下一個階段。**

不過當然，畫完的那一瞬間應該感到滿足。那份滿足與快樂，會化為你跨出下一步的動力。但時時刻刻都處於滿足狀態也不好，因為這樣會忘了自我反省，止步不前。

找出自己的問題，並尋求改善的重點，才能越畫越好。重要的是，不要忽視看畫時產生的不自然感。一旦察覺哪裡不太對勁，就趕快擬訂對策。

① 找出圖的弱點

盡早找出自己的圖有哪些部分未臻成熟。**了解自己的不足之處，並立刻改善**，才是進步的重點。如果自己看不出來，也可以請別人幫忙檢查。

② 嘗試改善方案

每個人、每幅畫的最佳改善方法都不一樣，可能是模仿畫得好的人，也可能是觀察實物。不妨嘗試各種方法，找出能有效克服自己畫圖弱點的對策吧。

③ 確認成果

標註日期，確認自己的成長幅度。前一天畫的圖，代表了自己前一天眼中的世界。你可以帶著溫暖的眼光，看待幾年前經驗尚淺、技術不成熟的自己，讚許自己雖不成熟，卻也畫出了一張完整的圖。

替風景中的角色加上動作

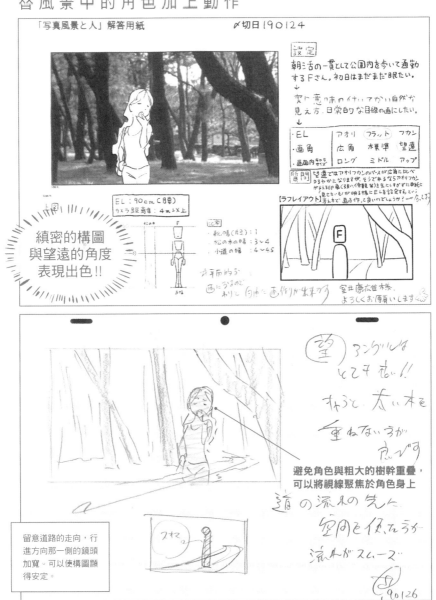

「写真風景と人」解答用紙　　　　〆切日 190124

設定
朝活の一環として公園内を歩いて通勤するFさん。和日はまだまだ眠たい。
↓
変に意味のイヤッてない自然な見え方。日常的な目線の画にしたい。

・EL	アオリ	フラット	フカン
・画角	広角	標準	望遠
・画面内キャラサイズ	ロング	ミドル	アップ

質問 望遠ではアオリフカンのパースが広角に比べてゆるやかになりますが、そうで本ならアオリフカンからまたEP早く(多い小気軽量)を主にしすぎずに印紙に「見たい」モンが明る幅にELを設定するというい芳んだ方で画る作ると良いでしょうか？一応、したう

ラフレイアウト

EL:90cm(B膝)
カメラ距離距:4m以上

・新幅(A2):1
・松の木の幅:3~4
・小道の幅:4~45

井平面的な
画になるので
ありと向的に画作りが楽です

宮井康太佳様、よろしくお願いします

績密的構圖
與望遠的角度
表現出色!!

2019年1月 專業培訓課程
「照片風景與人」

望 アングルは
とても克い!!
わうと、太い木を
重ねない方が
克です

避免角色與粗大的樹幹重疊，
可以將視線聚焦於角色身上

道の流れの先に
空間を使ったう
流れがスムーズ

フネ2

留意道路的走向，行
進方向那一側的鏡頭
加寬。可以使構圖顯
得安定。

90126

赫然發現離自己想畫的東西越來越遠

我們經常畫了一張圖，卻覺得「這應該不是我要的樣子」。**為什麼畫出來的成品，會跟原先想像的模樣有落差呢？**

我們可以循著「①構圖／版面→②底稿／草稿→③清稿／潤飾」的步驟，一一檢驗是哪個環節出了問題。

①構圖／版面的階段就已經不夠明確

大家是否曾經以為，一開始可以隨便畫一畫，「之後再慢慢修就好」？但其實起步時才是最需要要求的階段。如果你一開始的作畫方向夠明確，後續自然會畫得很順暢。

②底稿／草稿的階段就已經整體失衡

我們經常畫著畫著，不小心把角色的臉畫太大，結果導致畫面平衡變差。我們必須活用①時打下的基礎架構。**一開始決定好的構圖和版面面積，要一直維持到清稿的階段。**

反過來說，如果你在①→②的階段，還不覺得畫出來的東西自己能接受，也許可以考慮整張作廢，重新畫過，搞不好這樣能更快畫出滿意的圖。當機立斷也是很重要的。

③清稿／潤飾的階段太過執著細節

即使作品接近完成，我們也要注意畫面是否如實體現①所建構的基礎形象。可以試著瞇起眼睛，或拉開距離綜觀整張圖。使用數位繪圖工具的人，可能都經歷過某個失敗經驗——平時在放大畫面的狀態下作畫，結果最後縮回正常尺寸一看，卻發現整體呈現很奇怪。

我們必須牢記，**所有的細節都是為了整體而存在。**畫圖靠不了運氣，必須帶著明確的想法，一次又一次確認起初設定的形象，堅持畫出理想中的模樣，絕不妥協。

注意行進方向，才能表現出生動的感覺

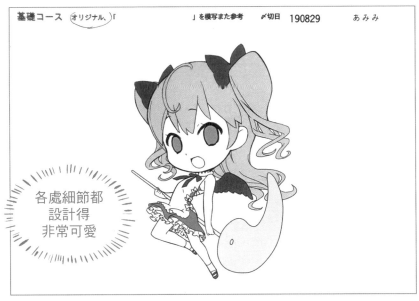

各處細節都
設計得
非常可愛

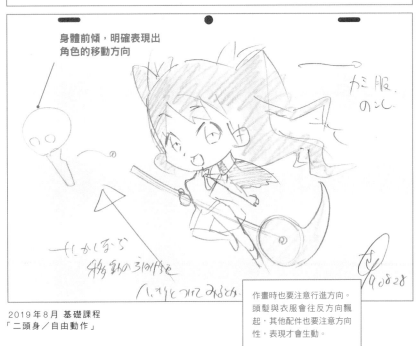

身體前傾，明確表現出
角色的移動方向

作畫時也要注意行進方向。
頭髮與衣服會往反方向飄
起，其他配件也要注意方向
性，表現才會生動。

2019年8月 基礎課程
「二頭身／自由動作」

不知不覺是最大的敵人

沒頭沒腦地作畫，可沒辦法進步。只重視細節而忽略整體輪廓的人，畫「整體輪廓」的技術肯定不會變好。繪畫可不會有什麼哪天運氣好，突然就進步的情況發生。

想要畫得更好，**就必須時時惦記著明確的目標，一直畫下去**。

除此之外，真的別無他法。「不知不覺習慣的畫法」正是阻撓你進步的犯人。

如果你感覺自己不管是畫圖，還是做任何事都不順遂，或許可以反思一下，自己是否傻傻地帶著惰性度日了。

「為什麼要這樣畫？」

「為什麼現在要做這件事？」

如果有人問你這些問題，你有辦法馬上說明理由嗎？先學會意識到目的，才能有所成長。

①不要做出毫無意義的改編

幾乎所有的自行改編，都有可能淪為東施效顰。一份好的參考資料或範本，不應該隨便更動內容。要就完整整抄過來。

越不熟悉畫圖的人，越喜歡擅自做一些複雜的改編，結果不知不覺中畫出一堆難以掌握的圖形組合。

我們應該**直接沿用優質素材，不要擅自改編**，以免畫出比想像中還難看的圖形。

②改變不知不覺的環境

平時使用的文具、桌子、房間內的家具位置、衣服和下車的車站、運動、每天吃的飯⋯⋯對於生活中的一切，我們都可以**不斷思考改善的可能**。不停反求諸己，檢視自己是否在不知不覺中隨著慣性或惰性行動了。

經常思考，能不能最大限度地提高樂趣，將無趣的比例降到最低。**發揮創意，看待日常瑣事，可以改善平時渾渾噩噩的狀態**。

作畫時要注意全身部位相互牽動的狀況

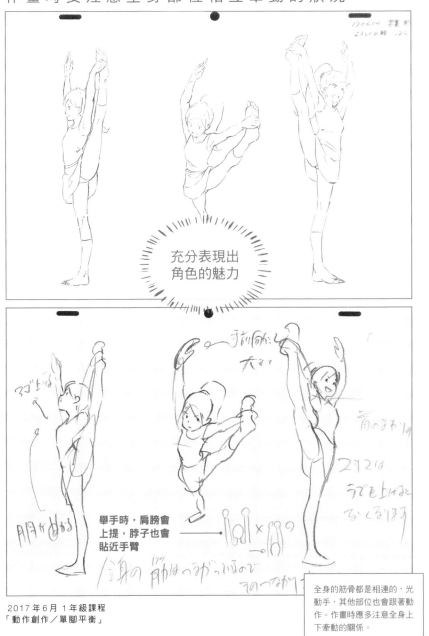

充分表現出
角色的魅力

舉手時，肩膀會
上提，脖子也會
貼近手臂

全身的筋骨都是相連的，光
動手，其他部位也會跟著動
作。作畫時應多注意全身上
下牽動的關係。

2017 年 6 月 1 年級課程
「動作創作／單腳平衡」

藉由公開作品提升實力

每一張圖，都是與自己的戰鬥之中淬鍊出來的結晶。然而閉門造車，只會令自己變得剛愎自用。雖然隨手畫畫圖很開心，但光是這樣並不會進步。**單憑個人感覺畫的圖，跟意識到他人的情況下所畫的圖，你覺得哪一張圖的成果會比較好？**

想要進步，最重要的是學會「客觀」的眼光。

然而這點著實不容易。尤其自己畫的東西，很容易帶著偏頗的角度去看待。若向他人尋求感想，或許就能得到改善的建議。

想要提升自我，不妨大方向他人展示自己的畫作。

圖畫是傳遞訊息的工具，所以空有一方是無法成立

的。有觀看者，圖畫才有意義。一開始不必吝嗇，積極讓大家看見你的作品吧。

捨棄那個「一點也不想獻醜」的小小自尊，讓「為求進步不擇手段」的崇高驕傲，推動自己進步。

除了現實中認識的人，分享給網路上的繪師同好與追蹤者也是個好方法。什麼樣的畫，在什麼時候，獲得什麼反應。接收他人的回饋，也是一種市場調查，可以從此得知受眾所希望的內容。

公開自己的畫，有助於我們達到一個人無法達到的高度。**盡一己之力所能畫出的水準，不會是個人實力的制高點。**所以大家不要認為畫圖是一個人的事。以人為鏡，可以知道自己真實的模樣，提升成品的水

起初你也許會害怕「別人怎麼想」，或會收到一些不佳的反應。可能只要有一則尖銳的評論，就足以令你失魂落魄。不過我們也可以獲得意想不到的評論與建議。

準。

重點角色與路人（群眾）應間隔一段距離

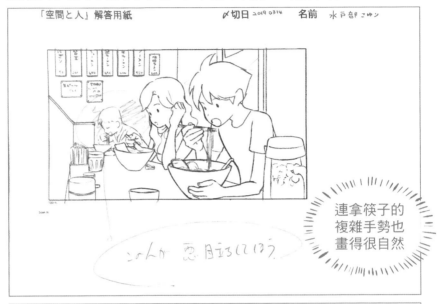

連拿筷子的複雜手勢也畫得很自然

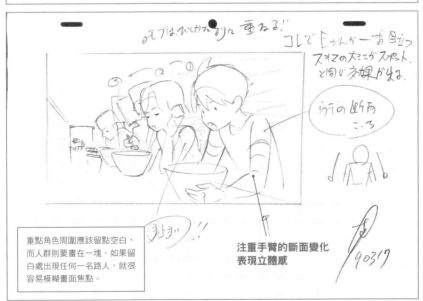

重點角色周圍應該留點空白，而人群則要畫在一塊。如果留白處出現任何一名路人，就很容易模糊畫面焦點。

注重手臂的斷面變化表現立體感

2019 年 3 月 專業培訓課程
「吃東西的人」

作者的成長曲線

跟大家分享一下我開始畫圖的前幾年，每一年所注重的事情。

① 第1年……19歲開始認真學習畫圖

畫出來的圖很不明確，看不太出來究竟是隨興亂畫還是認真臨摹。由於我是以**製作動畫為前提開始學畫畫的**，所以同時也繕寫企劃書，並利用既有角色稍作改編，畫了幾張類似角色設計圖的東西。

② 第2年……**大量自製動畫**

由於還不懂空間透視法，所以背景大多參考《AKIRA》等漂亮的圖。練習內容以大量臨摹與素描為主，範本為手邊有的畫冊和雜誌。有時畫得很仔細，有時畫得很粗略，**總之嘗試各種畫法**。

③ 第3年……**有意識地提升畫技，花時間練習「精確的臨摹」**

自製動畫於東京國際動畫展得獎。雖然那一部作品是自製經驗的集大成，不過同時也清楚凸顯出我要面對的課題。**所以我後來將重心擺在素描人物動作集上，提升基礎畫技。**

④ 第4年……**求職時將所有精力花在準備作品集**[＊]

我大概花了2個月，成天窩在家裡，將作品集裡要用的圖重畫了好幾遍。

通過吉卜力的考試後，我不僅繼續練習動作集的素描，**也開始練畫骨骼與肌肉**。現在回想起來，有點後悔當初沒有再徹底做一次臨摹練習。之後我就成為職業動畫師了。

我開始學畫圖至今，始終注意**圖案與氣氛不要流於單一**。我的目標是每次畫的圖，都要讓人覺得是出自不同人之手，所以會挑戰各種圖案與畫法。**成長是一種變化**。所以我時時尋找可以改善的地方，嘗試各式各樣的畫法。

＊作品集……將自己的成果 也就是作品結集成冊 向招募方推銷自己的工具。可以告訴對方「我畫什麼樣的作品」、「我做得到什麼事情」。

作者學生時代的畫技提升循環（單位年）

1～3月　補強弱點、學習繪圖方式

4～6月　自製動畫　——▷　研聯＊播映會
＊動畫研究聯會

7～9月　補強弱點、學習繪圖方式

10～12月　自製動畫　——▷　研聯播映會

如上所示，我以半年為一個循環，重複進行學習、製作動畫。這個循環持續了2～3年。我開始學畫畫之後過了3年，成功考進吉卜力工作室。

一開始的成長幅度很大

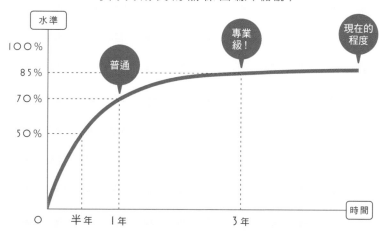

時間與成長的關係曲線（假說）

上圖是我畫技水準變化的示意曲線。我花1年的時間，進步到畫出來的圖還能看的程度。而第3年成為職業人士，然後又花了更長的時間達到現今的水準。

初學時期，成長的幅度最大。不過即使成為職業人士，你也可以透過自己的應變，不停成長下去。

Q 我對未來惶惶不安……。

A 分類你的煩惱，逐一擊破！

首先，我們先以可不可能解決為基準，二分煩惱。例如「畫技
↓
可透過練習方法提升」、「年齡↓無法返老還童」。
接著在許可範圍內，選擇現在最應該做的事，並身體力行。
惶惶不安、抱頭煩惱也只是在浪費時間。

【杞人憂天的人都怎麼煩惱】
「我想當上動畫師。
→我想上專職學校
→我沒有錢，先打工好了
→沒有適合穿去面試的衣服
→買衣服好麻煩，還是算了……」
但其實根本不用上專職學校，也可以
成為動畫師。

很多人經常將手段當成目的，例如
「為了家人埋頭工作，結果卻忽略了
家人的存在」。請仔細想想，什
麼事情最重要，什麼事情最該
做。

Q 我很害怕他人的評價

A 不要忘了自己將來
想要成為的樣子。

只要鎖定好「為達目標該
做的事」，你自然就沒有多餘
的心思去擔心了。別迷失自
己的目標。

Q 不安是件壞事嗎？

A 我也會不安。不安絕非壞事。

好好擔心「有沒有辦法最大限度滿足自己」。如果是這種不
安，反而可以轉變成動力喔。

Q 我理解逐一擊破的方法可以找到煩惱的根源，但還是覺
得不安。

A 「目標－自己＝該做的事」！

仔細分析目標，規劃自己需要的對策，並一一實行就對了。

煩惱多多的人房間都很髒亂!?
確實是有這個傾向。
先從身邊環境開始整理，養成思考「優
先順序」的習慣。
圖畫是要讓人看的東西，
所以辨別什麼需要、
什麼不需要也很重
要。

5 章

成為職業繪師，
畫專業的圖

如果要以專業的身分做事，就應該追求成功。
無論是想要從事畫圖工作的人、已經從事畫圖工作的人，
又或者只是把畫畫當興趣，另有本業的人，
為了「畫得更好」所做的練習，都是同樣珍貴的財產。

─── CONTENTS ───

如果想要成為職業人士 ············· 164
業界生存須知 ············· 172

理想是社會形塑出來的

「好嚮往過上那種藝術家人生喔！」很多人的理想，大多只是因看過某部紀錄片、或是讀過雜誌上某人物專訪後所產生的海市蜃樓。換句話說，所謂的理想是「社會」形塑出來的。

比如說，大家夢寐以求的動畫導演，100年前還不存在呢。動畫原本是將多名獨立繪師的手繪圖串連而成，後來才發展出組織體系，產生分工。而日本最早的電視動畫《原子小金剛》（1963年）問世後，總導演、各集導演等制度才逐步定型，社會大眾也才開始了解動畫。動畫導演是這50～60年才誕生的新職種，在那之前當然沒有任何人的目標是成為動畫導演。現在動畫導演的名聲之所以如此響亮，還是得歸功於宮崎駿導演等大師們那一輩的努力。

理想就是如此模糊且說變就變。

也就是說，了解自己都將時間花在什麼事情上，行動是否出於

理想並非你曾見過的某些崇高事物。

興趣。我們應該**先在能力所及的範圍內提升自我**，根據自己現實的生活型態，慢慢建構出理想。

如果嚮往當上動畫導演，可以找一部最喜歡的作品，從中挑出最喜歡的一個鏡頭進行臨摹。如果對剪輯工作有興趣，不妨先拿手機拍下影片，並練習剪輯、加上音樂。總之**現在能做什麼，馬上動手做**。這是接近理想的第一步。別說「沒有工具」，也別拿「沒學過」當藉口，能做多少就做多少。

沒有人可以成為「理想中的藝術家」。因為這種理想，只是別人的過去。這世上不會存在兩個一模一樣的人。

不過，一步一步累積「想做的事情」，絕對不會白費。配合自己的個性，追求該時代下的理想，或許未來有一天，你也會成為別人的理想。

利用壓縮表現高度

> 富研究精神
> 思考了很多種
> 表現方式

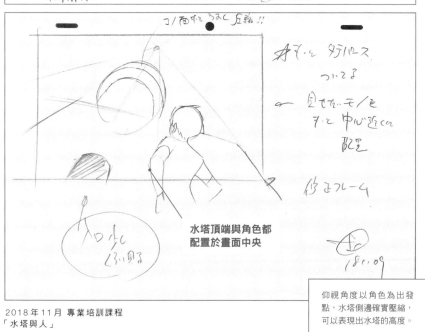

> 水塔頂端與角色都
> 配置於畫面中央

2018年11月 專業培訓課程
「水塔與人」

> 仰視角度以角色為出發
> 點,水塔側邊確實壓縮,
> 可以表現出水塔的高度。

當畫圖成了工作意味著什麼

成為職業繪師，以畫圖為生，意味著將畫圖時間最大化，並將做其他事的時間壓縮到最小。成為職業人士，生活可以圍繞著喜歡的事物運轉，不必在意諸多瑣事，向世界展示自己的畫作，讓許多人看見。

光就技術面來說，有些業餘人士可能不遜於職業人士。但即使沒有進入業界，在網路上或以其他方式販賣畫作，賴以為生的人，也算得上職業人士。職業與業餘之間到底差在哪裡？由於畫圖屬於藝術的範疇，所以分界極其模糊，掛的頭銜也僅供參考。

有些畫功特別了得的業餘高手，真的只將畫圖當作興趣，不時繪製高水準同人圖。**單就畫圖樂趣的層面來看，業餘人士有時可能更勝職業人士一籌**。職業人士因為拿錢辦事，難免得依照客戶需求調整畫作。這點就跟業餘人士不一樣，無法隨心所欲地畫圖。**職業人士既不特別，也不夢幻**。

對於有在畫圖的人來說，職業繪師不過是同一條路上延伸出的一種狀態而已。有些人甚至早已超越了那個狀態也說不一定。請不要「為了成為職業繪師而努力」。畫了一張又一張令自己開心的圖，結果碰巧成為了職業人士，這才是最理想的狀態。

若採取刻意的求職策略，或做一堆自己不想做的練習，就算成了職業人士也做不久。對職業繪師來說，**畫圖就是生活的一部分，是生涯志業**。

投入興趣，渾然忘我的人，無人能敵。你沒有必要逼自己穿上尺寸不合的衣服。

近處放大，不能過細

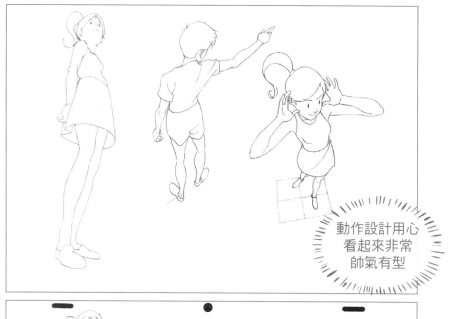

動作設計用心
看起來非常
帥氣有型

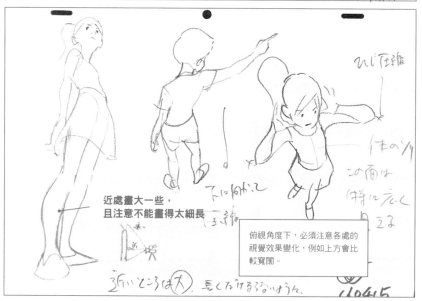

近處畫大一些，
且注意不能畫得太細長

俯視角度下，必須注意各處的
視覺效果變化，例如上方會比
較寬闊。

ひじ圧縮

体のソリ
この面は
(得に広く
貝之子

下に向がって
手<ㄧ　(手前)

近いところは大 長くなげるはうちい。
110415

2016年4月 1年級課程
「全身俯視、仰視」

　5章／成為職業繪師，畫專業的圖 如果想要成為職業人士

成為職業人士前，盡業餘所能的一切！

能否成為職業人士，只看你「是否具備應有技能」。光靠〇〇學校畢業的光環，可當不成職業人士。若以動畫師來舉例，「應有技能」就是繪製原畫、線稿的能力，至於漫畫家則是畫漫畫的能力。從這些技能，可以看出你這個人「多能幹」。

比如說，想要成為動畫師的人，可以試著將幾個鏡頭串聯成一段完整動畫。如果沒辦法馬上做出來，也可以先挑一部喜歡的動畫，完整臨摹其中一幕。多做練習，增加手上的技能，自然就有辦法畫出東西了。

當你體會過**製作動畫的樂趣後**，再考慮是否要成為職業人士。首先，要盡業餘所能的一切。包含動畫私塾在內，世上存在**無數的學習場所、書籍、免費資訊和資源**。現在處處都是人們表現的舞台，**只要願意在網路上公開，便能輕易獲得他人的評論**。我們可以參考這些評論，思索自己適不適合當職業繪師。

假如已經善盡人事，那麼有天你一定會碰到「素人之牆*」。也就是你已經超越業餘的水準，卻又不及職業水準的狀態。屆時再追求職業也不遲。如果只是單純喜歡畫畫，甚至只是喜歡看動畫的話，那建議還是不要妄想成為職業繪師，這個業界可沒有這麼好混。職業世界是一片「實力至上的荒野」，實力不足的人，只會嘗盡苦頭。

若已經盡業餘一切所能，仍沒有「做好準備」，養成足夠的實力，那麼就算真的當上職業繪師，也很難獲得成功。多方嘗試的過程中，會逐漸明白自己適不適合從事畫圖工作。此外，就算你目前的目標是成為動畫師，但中途也可以轉戰2D遊戲、插圖繪師，或以其他「表現形式來餬口」的職業。靠技藝吃飯的人，**實力就是「資本」**。只要有足夠實力，各個領域都會需要你。

*素人之牆……已經過了快速成長期，養成十八般武藝後，還想要超越個人製作作品的程度，進一步成長，發揮自己能力的時機。當你以個人身分追求過一切樂趣，並想要獲得「更大的滿足」時，才需要考慮「職業」的選項。

頭髮、衣服皺摺都應避免呆板平行

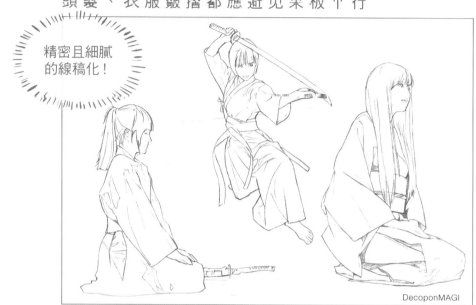

精密且細膩的線稿化！

DecoponMAGI

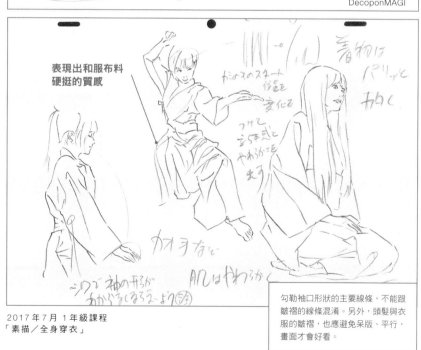

表現出和服布料硬挺的質感

> 勾勒袖口形狀的主要線條，不能跟皺褶的線條混淆。另外，頭髮與衣服的皺褶，也應避免呆版、平行，畫面才會好看。

2017 年 7 月 1 年級課程
「素描／全身穿衣」

成為職業人士的步驟

① 每天將自己的作品上傳到網路
② 觀察反應並調整作畫傾向
③ 透過網路認識同行和發件客戶
（動畫業：製作進行、漫畫：編輯）
④ 於同人展或網路直接販賣
⑤ 進入動畫工作室或插畫公司

我這個世代的人，過去要嘛自學、要嘛透過學校、社團學習，成為職業的途徑就只有④⑤兩種。想要讓更多人看見自己的作品，無論是動畫、漫畫、遊戲，都必須進入業界。不過現在多虧了網路，創作者彷彿獲得解放奴隸宣言，人人都可以自由發表作品。

但反過來說，在**網路上的熱門度，儼然成了職業繪師的必要條件**。①②的階段，可以了解大眾的口味，研擬對策，自我行銷。③的階段則可以建立人脈。到④的時候就算不投身業界，也可以維持生計了。

進入知名動畫工作室，或在知名雜誌上連載，都不是終極目標，也不是勝利的方程式。動畫業界長久以來，薪資水準都偏低。漫畫業界也面臨出版寒冬的窘境，聽說扣除掉助手費，其實沒剩下多少稿費可以領了。**光靠業界來維持生計的風險實在太大了。**

不過，業界之中存在著累積了幾十年的知識與技術，不是自己一人可以追上的程度。而且老實說，在業內工作也有宣傳自我的效果。就好像藝人在電視上紅了之後，會更有利於接到演講與演唱會工作。

假如未來想要打進業界，我認為抱持著進去學習的心態就好。而且不要讓自己太過仰賴業界，我認為**透過網路或其他管道發表自己的作品，將收益來源多元化。**這世上只有極少部分的人，可以單憑一種方法活過活。**「我只是凡人，但還是想靠畫圖吃飯。」這種想法越強烈的人，越應該摸索各式各樣的生存策略。**

170

利用畫面中的一切來誘導視線

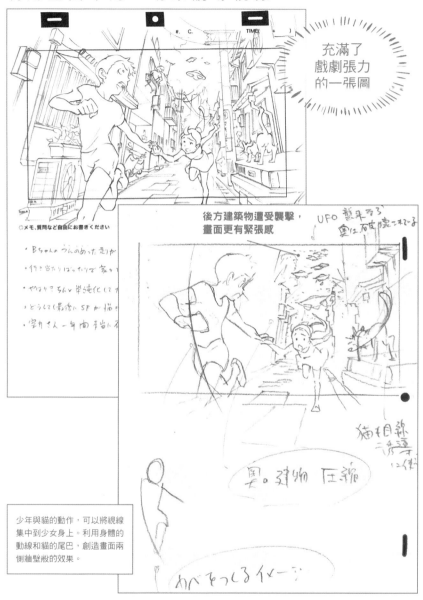

充滿了
戲劇張力
的一張圖

後方建築物遭受襲擊，
畫面更有緊張感

少年與貓的動作，可以將視線
集中到少女身上。利用身體的
動線和貓的尾巴，創造畫面兩
側貓壁般的效果。

2016年3月 1年級課程
「空間與人的自由課題」

職業人士只看結果

若對於職業繪師不甚了解，可以將職業繪師換成餐飲店來想像一下。假設有兩間拉麵店，一間花費大量時間進貨，烹調過程嘔心瀝血，煮出來卻難吃到不行。另一間則力求效率，不過成品十分美味。你會想要去哪間？大概是後者吧。

消費者可是非常殘酷的，他們可以徹底無視你努力的過程，單憑結果論斷。成為職業人士，就意味著要承擔這些事情。無論花再多時間努力，只要沒有達到對方的標準，對方就不會掏錢買你的圖。**對職業人士來說，結果代表了一切**，只有為了結果而努力才有意義。

為了做出成績，**首先必須徹底調查目標領域的業態**。例如做那些專家何以成功，他們思考什麼、做了什麼。我念高中時是個超級追星族，甚至還會去翻過刊雜誌，找各種創作者的訪談出來看。之後當我決定要

成為職業繪師時，這份經驗發揮了不小的作用。

「目標－現在的自己＝目前該做的事情」。你的目標是什麼，那真的是你想要做的事情嗎？**弄清楚目標與自己現今的位置，並填補自己與目標間的差距**，這就是我們所說的練習、鑽研。

有些超級動畫師，明明1天只待在工作室6小時，表現卻比同年代其他人都來得亮眼。也有些資深動畫師，認為沒有其他職缺會比畫動畫來得肥。**有所作為的人，並非全都抱持著「拚死拚活」的態度。甚至還會保留餘力，樂在其中**。這些人想必在年輕的磨練時期也被指正過缺點，不過他們對於這些回憶，看起來也都甘之如飴。

因為他們不是只會拿努力與毅力當藉口，而是時時衡量自己與目標的位置和差距，持續準備，拿出成果。

快速動作時，慣性會將人向反方向拉扯

各種有趣的點子組合在一起！

頭髮停留在後方

如果想表現動作很快……作畫時可以讓角色身體前傾，頭髮往後飄，其他部位也往反方向拉扯。

2019年8月 基礎課程
「二頭身／自由動作」

工作有一半靠溝通

原畫師也屬於動畫師的一環，工作內容分成下列3階段。

① 討論如何作畫

② 提交構圖、概略原畫

③ 根據單集導演、作監的修改結果，清稿成最終原畫

我剛開始擔任原畫師時，經常犯一項毛病——

- **花120％的力氣去畫②的構圖、概略原畫**
- **結果被單集導演、作監改得面目全非**
- **到了③的階段時已經提不起幹勁**

這個樣子根本沒有幫到單集導演與作監的忙，對於整個製作團隊也沒派上用場。

直到我擔任單集導演、作監這些管理職位後，才知道②的階段最多只需要簡單的提案，類似「我想這樣畫，不知道可不可以」的感覺。經過分鏡內容修飾和畫風統整後，再於③的階段全力畫圖，這樣才幫得上單集導演、作監的忙。

就算第一次拿到80分，之後不能畫得更好也沒意義。換個角度想，雖然一開始只拿60分，過程中和其他成員交流意見，最後將成果提升到90分的人，才會受到高度讚賞。

原畫師的義務，是在①的階段時仔細理解分鏡，開會時提出意見，並與單集導演和作監磨合。從單集導演給人的感覺，推敲出他在追求什麼。所以我們需要工作經驗，也需要各方面的知識。

②的過程中如果覺得哪邊畫不清楚，馬上提出商量。而且很多時候你可能畫到一半，對方又提出更多的要求。所以**實力尚淺的新人時期，只能靠溝通交流與反應速度來站穩腳步**。這種「提出要求→企劃→完成」的基本流程，可以套用在任何一項工作上。

從企劃到完成的流程

日本醫師會曾委託我製作糖尿病衛教動畫。我當時的處理步驟為以下 3 項。即使工作的內容和原畫師不同，處理步驟與該注意的地方卻是一樣的。

❶詢問發件者的需求，並討論預算
❷提交多種形式的圖，觀察反應。

討論用的故事版（Image board）

未使用到的吉祥物

❸過程中反覆檢閱，微調後完成、交件

完成畫面ⓐ

完成畫面ⓑ

個人接案的情況，首先應注意整體預算。請習慣製作報價單。雖然談到錢總是比較敏感，難以啟齒，但最好還是一開始就講明比較好。

如果對方還不熟悉發件，合作過程，意見有可能說變就變。可以的話在徵得對方的同意之下，使用錄音機紀錄討論的過程，並製作會議紀錄。

此外，單方面配合對方也不是良好的溝通模式。將時薪換算清楚，作出符合預算的內容，才稱得上職業人士。

各項能力相乘，將自己推向高峰

有時可以分析一下自己各方面的能力。

- **畫技**→單純論畫得好不好
- **溝通力**→意見交流能力與反映靈敏度
- **作品力**→有辦法獨自完成作品的能力
- **企劃力**→察覺對方需求，加以規劃的能力
- **商務力**→創造收益方法的能力

如果將所有能力分成5個階段來自我評量，加以相乘，就能客觀審視自己的綜合能力。人的能力雖然無

法以單純的數字來表示，但起碼可以當作一種思考的方法。

比如說，有一名動畫師十分專注在自己的畫筆上，覺得溝通交流很麻煩，所以總是能閃就閃。那麼「畫技5」×「溝通力1」＝「綜合能力5」

「畫技3」×「溝通能力3」＝「綜合能力9」。這種人的綜合能力，就比單純畫技好的人還要高。業界也

至於與他人的溝通能力，還有畫技都普普的人，了解自己的適性。如果在某個業界察覺到自己的極限，就提升其他方面的能力，替自己闖出新的一條活路吧。

確實有些人因為缺乏溝通能力，以至於拿不到案子，只能屈就於低廉薪資。如果是漫畫家，除了畫技、溝通力，還得通曉構思劇情的企劃力、商務力，可說是需要極高綜合能力的職業。

我們可以換成勇鬥[*]裡各職業的屬性來想想看。

- 插畫家＝畫技、色彩的魔法戰士
- 漫畫家＝綜合型的勇者
- 動畫師＝畫技角力的戰士

每個人都有自己的屬性，你的能力，和現存的圖畫業界不一定合得來。有些人就是單純能將畫圖畫得很好，也有些人則兼備溝通力或企劃力。有些人比較適合自己畫，有人與他人合作後更能發揮數倍潛力。

最好的狀態，是適得其所。體驗各種狀態，了解自己的適性。

＊勇鬥……全民級角色扮演遊戲《勇者鬥惡龍》的簡稱。

壓縮空間，改變畫面前後看起來的感覺

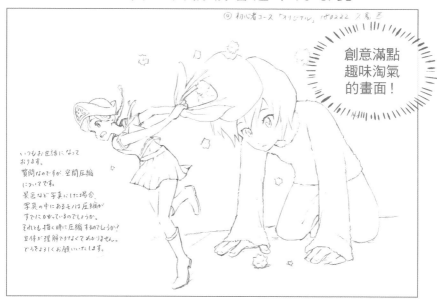

創意滿點
趣味淘氣
的畫面！

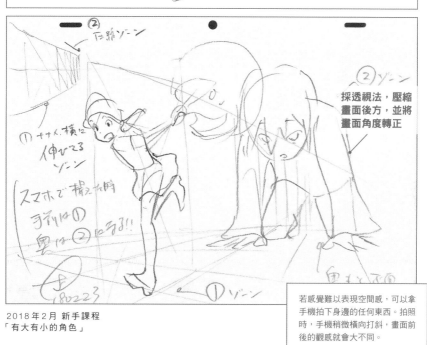

採透視法，壓縮
畫面後方，並將
畫面角度轉正

2018年2月 新手課程
「有大有小的角色」

若感覺難以表現空間感，可以拿
手機拍下身邊的任何東西。拍照
時，手機稍微橫向打斜，畫面前
後的觀感就會大不同。

人願意為了思想掏錢

大家買東西時的選購標準是什麼？不是上網搜尋「最低價格」，就是願意花多一點錢，購買「特別喜歡」的東西吧？

思考一下，自己為什麼會買那個「特別喜歡的東西」。是不是因為設計和故事讓你感覺到製作者的用心，或是被思想所打動了？

我是Mac使用者。因為Mac操作簡單好用，所以即使價格比其他牌子來得貴，我還是會選擇Mac。概念上比較類似於我**付錢支持賈伯斯的思想**。即使他本人已經過世，蘋果也繼承了他的堅持。

未來想要販賣自己畫作的人，務必在作品中**灌注自己的思想**。「希望看到這幅畫的人，能產生這種想法」，這種簡單的願望，就是以畫圖為生的第一步。只求方便，卻無堅持，人們就會依「流行趨勢」、「魅力高低」這些與「最低價格」同屬性的標準去選擇。最後你的圖只會被其他畫擠開。

我在動畫私塾教導畫圖技術與知識，不只是希望學員畫圖技進步，背後還有滿滿的想法，光靠本書根本說不完。

・畫圖很快樂→撫慰心靈

・想要畫得更好→找到最適合自己的狀態

・繪師經常單打獨鬥→走進圈子尋找同好

只為了畫得更好、對求職有幫助的人，這種表面的技巧，會讓人忽略掉背後畫圖的人。最後只會讓使用者感覺「廉價」、「不值得花錢」。

畫得更好之後，會發生什麼好事。想清楚該怎麼通往目標，才能獲得真材實料的知識。

如果不希望賤賣自己的畫，**必須傾注自己的思想，試圖觸動使用方的心弦**。

畫出引起共鳴的畫

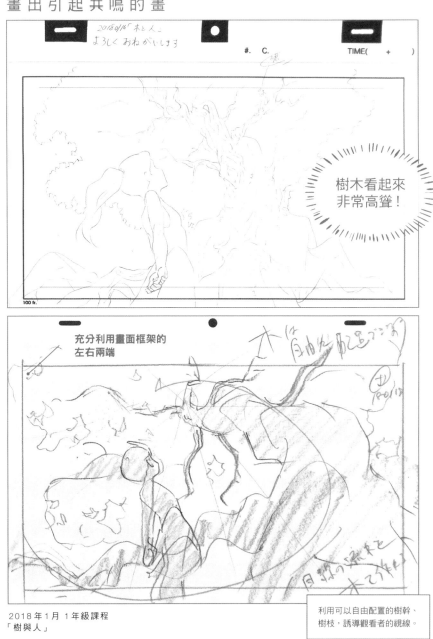

樹木看起來
非常高聳！

充分利用畫面框架的
左右兩端

2018年1月 1年級課程
「樹與人」

利用可以自由配置的樹幹、
樹枝，誘導觀看者的視線。

與其想怎麼賺錢，先想怎麼讓人開心

在想怎麼賺錢之前，應該先想想**「如何令人開心」**。站在使用方的立場，設想他們想要的服務與圖畫，再回過頭來思考如何創作，這才是商業的基本。

該怎麼做，才能讓對方覺得「自己肯定賺到了」呢？答案是**對方哪裡缺什麼，我們就拿我們有的填補上去**。其代價就是金錢的來往。如果一個地方已經不需要更多東西，你還把東西搬過去，那麼誰也不會開心。所有的商業都是根據供需原理在運作的。

達70萬個這樣的人存在。這是非常有潛力的商機。

如果自己擅長的東西，能填補某人不足的部分，那個人便會感到開心，最終就能促成買賣。要讓人認識前所未有的事物並不容易，但只要能將那件事物普遍化，就可以壟斷市場。至於主流的領域雖然容易面臨劇烈競爭，但勝利的收穫相對也大。

另外，分析自己擁有什麼、沒有什麼也很重要。就算是沒有技術、沒有腦袋、也沒有體力的人，搞不好有大把的時間。年輕時投注大量時間所做的事情，都是對未來的自我投資。

你現在花時間做什麼事，這個問題至關重要。請優先考慮如何最大限度滿足自己。唯有先滿足自己，才有辦法取悅他人。

如果很難想像他人有什麼需求，可以試著挖掘自己的內心。像動畫私塾就是將職業的知識，帶到缺乏這些知識的地方。而網路村則是提供一個聯絡的機會，讓找不到適合社團的人可以互相認識。這兩件事情，都是我學生時代所渴望的東西。我的意思是，現在這個網路時代，1萬人裡面起碼會有1個人和自己志趣相投。這麼一想，光日本就有1萬個人、全世界則多

嬰兒也不是全都包得跟肉粽一樣

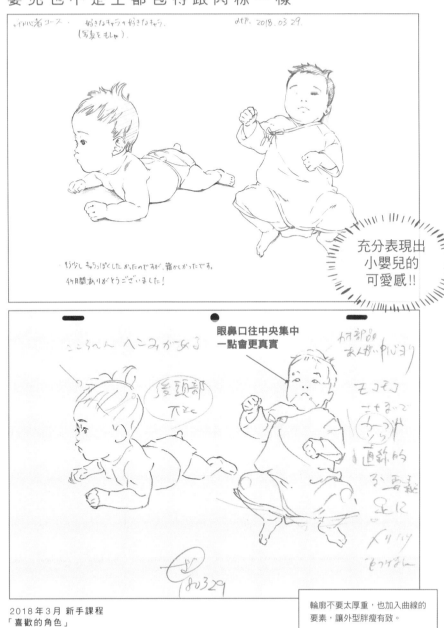

充分表現出
小嬰兒的
可愛感!!

一點會更真實
眼鼻口往中央集中

輪廓不要太厚重,也加入曲線的
要素,讓外型胖瘦有致。

尋找最適合自己發揮的載體！

漫畫、動畫、插畫、遊戲、3D⋯⋯光是以畫圖為主的領域，就有好幾種表現形式。人各有志，即便同樣「喜歡動畫」，有的人喜歡製作，有人比較想從旁協助製作，而有人則想要評論。

什麼表現最適合自己，值得投入一生的「最適載體」是什麼，每個人的答案都不一樣。喜歡的事情自然進步得快，而且做起來不但快樂，還能豐富人生。

不過最合適的載體，也會依時代和自己的狀況而改變。今天強烈想做的事，到了隔天誰也不知道會怎麼樣。我們要學會見機行事，對時代和自己的變化保持一定的敏銳度。

但也正因變化如此迅速，我們**對於現在覺得「最適合」心中暫定第一順位的載體，更要好好投入**。

尋找最適合自己的方法，就是從自己最好奇的**事情開始依序嘗試，並且心無旁騖地投入**。

這種時候，最大的阻礙就是社會常識了。若因為默默無名、或是世間觀感不夠體面而「放棄」，那實在

太可惜了。不要被子虛烏有的世俗價值給綁架，持續向前邁進。其實世人光顧自己都來不及了，根本沒想像中的那麼關注他人。

想靠畫圖吃飯，心中必須保有明確的原則。工作時難免需要配合客戶要求，但如果對方的要求與自己內心的方向相違背，結果也只會帶來痛苦。

別因為工作壓抑情感，否則內心的原則會逐漸動搖，原本是因為喜歡才從事畫圖工作，到最後卻有可能對畫圖感到厭惡。

不要過於執著現在的工作，多嘗試各種領域、收入管道，找出最適合自己的載體，保持快樂的心態畫下去。

畫出目的明確的圖

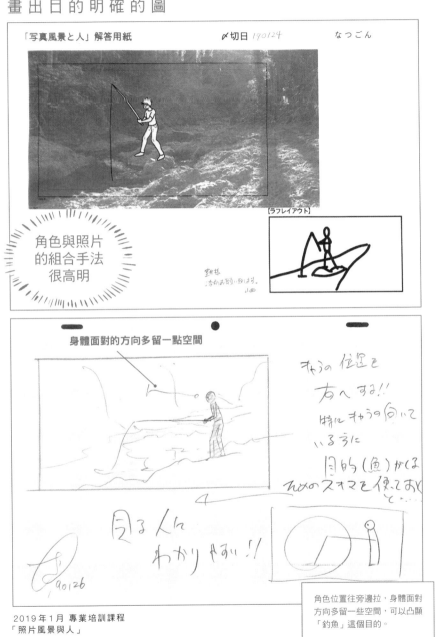

「写真風景と人」解答用紙　　〆切日 190124　　なつごん

【ラフレイアウト】

黑井様
本制作宜しくお願します。
山田

角色與照片的組合手法很高明

身體面對的方向多留一點空間

ねうの位置を
右へする!!
特にキャうの向いて
いる方に

目的(魚)がくる
xxのスオマを使っておく
と…

見る人に
わかりやすい!!

190126

角色位置往旁邊拉，身體面對方向多留一些空間，可以凸顯「釣魚」這個目的。

2019年1月 專業培訓課程
「照片風景與人」

Q 我是高中美術社的社員，未來想要當動畫師，可是父母反對。

A 父母形同孩童時期的贊助商。試著思考如何說服贊助商。

• 在比賽中得獎
• 在網路上博得人氣
• 實際拿到工作

意思就是，直接行動，打造無可動搖的既定事實。

接著在經濟上獨立，到了一定年齡後就可以脫離父母自立了。

請妥善利用還在父母照顧下，衣食住都無憂的時期。

享受自己所作的選擇!!
最後能決定自己人生的人，只有自己。
如果對於家人或老師所寄望的未來存疑，之後只會覺得越來越不對勁。
成天推託他人、滿口怨言的大人，十之八九都是遵從「別人的選擇」的人。
無論成功失敗，自己的選擇都會成為未來的養分。

Q 就算溝通能力不好也能當動畫師吧？

A 有些情況下，溝通能力也很重要。

除了少數員工制工作室之外，動畫師通常都是承接業務委託的「自營者」。從工作內容的磋談，到業務、酬勞交涉等等，很多時候都需要良好溝通能力。

Q 我未來想當動畫師，但很煩惱自己有沒有辦法從事這份工作。

A 與其成天煩惱，不如果斷放棄。

不只是畫圖，任何藝術相關的工作，都是以人生為籌碼的豪賭。

如果身為賭客卻無法享受賭博樂趣，那還是別賭為妙。

Q 我很擔心自己沒有能力靠畫動畫吃飯。

A 仔細調查想進的工作室和各路徵才資訊

近年來，業界狀況已經慢慢開始改善（2019年）。

每個人的經濟狀況不盡相同，所以請在生活條件許可的狀況下，選擇適合自己的地方，並培養出足以當飯吃的技術。

不過還是有很多動畫工作室的薪資開得過分低廉。所以在挑選工作時，可以向前輩或親朋好友打聽，甚至是利用社群媒體搜尋資料。

收取與實力相當的酬勞，也是職業人士的工作之一。

Q 考上2間工作室，但不知道該選哪間才好。

A 最後就靠直覺來決定。

先調查該工作室近期的作品，看是什麼樣的風格，最後靠感覺決定你比較想要的那一間。適時回歸初衷，就不會被其他條件所迷惑。

Q 我已經快30歲了，還來得及當上動畫師嗎？

A 現在這個時代，製作或作監甚至可以透過社群媒體直接發案，所以重點在於「實力」。無論畫技再好，要轉換工作都不是件簡單的事。想要長久從事畫圖工作，最好還是認識一些指導者，學習時程管理、版面畫法等工作方法。

> 很多人的煩惱通常來自……
> ❶ 不知道自己適不適合
> ❷ 公司、業界待遇
> ❸ 對未來的不安
> 即使身處同個業界，有可能換間公司待遇就完全不同。總之，資訊與人脈很重要。四處鋪設導線，讓自己有辦法一直靠畫圖溫飽，也是職業繪師的工作內容之一。

Q 是不是越早成為動畫師越好？

A 想嘗試的人就放膽嘗試。

就我身邊的人來說，很多人可能二十多歲當上動畫師，但過了三十歲後轉戰3D動畫。他們將原本的能力，轉而運用到了其他領域。老實說，要一輩子都當一名動畫師或許還比轉換跑道困難。不過這也牽涉到適不適合的問題，所以好奇的人，不如就直接試試看，發現沒辦法適合的話也可以早早打退堂鼓。懂得撤退，也是一種勇氣。若單就這點來說，早點成為動畫師或許比較好。

Q 聽說有人47歲才當上職業動畫師，真的嗎？

A 真的。

動畫私塾裡有一名47歲的學生，從另一名同樣自私塾畢業，後來當上作畫監督的畢業生手上接到了工作。他的幹勁與畫功受到賞識，所以得到了這個機會。不過聽說他後來發現自己不適合，所以就沒有繼續從事動畫相關工作了。

> 大家有沒有「之後再做」的拖延症呢？例如說為了之後練習，買了昂貴的參考書，或是老是看高手畫的圖，到頭來比起實際練習，徜徉在資訊汪洋中的時間長得更多。
> 不要讓「想成為動畫師」變成一種興趣，先從勇敢自稱動畫帥開始吧。

Q 應徵動畫師時所準備的作品集裡，應該要放入哪些東西比較好？

A 目標工作室風格的作品＋《全方位》提及的要素。

走路、跑步、回頭、投擲、拳打腳踢等各種動作創作，還有空間中的人物配置，都是必備技術。

如果對於作品集內容毫無頭緒，代表你對於動畫師這項職業的分析不夠透徹，所以現階段先不要想成為職業動畫師比較實際。

如果作品集已經做得這麼吃力，那麼真的獲得這份工作之後只會更徬徨無助。

Q 我透過網路接到原畫的工作了。但我覺得自己還有上大學的義務，是不是休學比較好？

A 請和家長好好商量。

如果你的學費是由家長支付，那麼應該徵求贊助人，也就是家長的意見。

想要休學，請先創造合理且家長不會有怨言的情況。所以我的回答是：「如果沒辦法說服家長，那就不要休學。」

我也認識選擇「休學」的人。雖然那個人不知道未來是否能順利走下去，但仍想把握當下的機會，所以才選擇休學。

Q 我將來想成為自由接案的原畫師。請問有什麼要注意的地方？

A 養成到哪都通用的實力。

時時確保每個素材之於完成畫面都具有意義。找出自己的原畫與完成畫面之間的差異，理解單集導演、作監修正的部分，並在每一次的工作中腳踏實地累積經驗。

無論哪間公司、哪個業界，都不會是永遠的鐵飯碗。
不要過於習慣每天上班的公司與業界的風景，經常放眼外界，避免視野越來越狹隘。
到頭來能保護自己的人，只有自己。時時吸收資訊，留給自己更多選擇，以便「見機行事」。

TITLE

就算要考吉卜力　也不能不會畫鋼彈

STAFF

出版	瑞昇文化事業股份有限公司
作者	室井康雄
譯者	沈俊傑

總編輯	郭湘齡
責任編輯	張聿雯
文字編輯	蕭妤秦
美術編輯	許菩真
排版	執筆者設計工作室
製版	明宏彩色照相製版有限公司
印刷	桂林彩色印刷股份有限公司

法律顧問	立勤國際法律事務所　黃沛聲律師
戶名	瑞昇文化事業股份有限公司
劃撥帳號	19598343
地址	新北市中和區景平路464巷2弄1-4號
電話	(02)2945-3191
傳真	(02)2945-3190
網址	www.rising-books.com.tw
Mail	deepblue@rising-books.com.tw

本版日期	2021年5月
定價	520元

國家圖書館出版品預行編目資料

就算要考吉卜力 也不能不會畫鋼彈/室
井康雄作；沈俊傑譯. -- 初版. -- 新北市
: 瑞昇文化事業股份有限公司, 2021.04
224面；14.8X21公分
譯自：最高の絵と人生の描き方
ISBN 978-986-401-479-8(平裝)

1.繪畫技法

947.1 110002619

ANIME SHIJYUKURYUU SAIKOU NO E TO JINSEI NO EGAKIKATA
© X-Knowledge Co., Ltd. 2019
Originally published in Japan in 2019 by X-Knowledge Co., Ltd.
Chinese (in complex character only) translation rights arranged with
X-Knowledge Co., Ltd.

ブックデザイン

細山田デザイン事務所　米倉英弘、室田潤

編集協力

キャデック　小林綾華

組版

レオプロダクト

印刷・製本

シナノ書籍印刷

作 者 介 紹

室井康雄（Muroi Yasuo）

動畫師。1981 年生。中央大學畢業後，考進吉卜力工作室。離開工
作室後亦參與《火影忍者》、《新世紀福音戰士新劇場版》（破、Q）等
作品的製作，更屢次參加《電腦線圈》的製作團隊，於業界大放異彩。
曾負責繪製分鏡、擔任單集導演。後開設「動畫私塾」，在指導學員
的同時，於 YouTube、Twitter 等平台分享繪圖知識與技巧，獲得許多
用戶的支持。著有《動畫私塾流 專業動畫師講座 生動描繪人物全方
位解析》。

以往主要參與製作之作品（動畫、原畫、作畫監督、單集導演、分鏡）
《地海戰記》、《火影忍者》、《地球防衛少年》、《天元突破 紅蓮螺巖》、
《電腦線圈》、《新世紀福音戰士新劇場版：破》、《新世紀福音戰士新
劇場版：Q》、《哆啦 A 夢：大雄的人魚大海戰》、《借物少女艾莉緹》、
《魔法禁書目錄 II》、《灼眼的夏娜》、《科學超電磁砲 S》、《銀之匙
Silver Spoon》、《巴哈姆特之怒 GENESIS》等多部作品。

協 助 名 單

赤井びん／あく／安部祐希／あみみ／an*／梅澤真理／H.M ／エ
グチナミ／大盛り／カヂ／鎌田雅希／岸田恭子／北村由佳／工場長
／小林操穗／小柳／近藤綾／齊藤真弓／版本あかね／酒川智央／笹
田望／さとう／佐藤耕／鹽本彩璃紗／渉谷遙／菅祥子／晶子／瀨尾
健／高橋直矢（Takahashi Naoya）／竹下エリカ／田中誠人／
DecoponMAGI ／中川二郎／中村藍子／二瓶　惠／久富弓／beika
／前原萌／松岡愛／真鍋元／mizugorou_753 ／水戶部さゆり／宮裏
宗佑／村井村／望月真由美／望月勇斗／森香り／山口拳史郎／山道
由佳（Yamamichi Yuka）／由水桂／りんご豚／和田滉平／わたとも／
渡部友樹（依日文五十音排序）

翻找自己孩提時代的記憶，仔細分析自己真正的夢想，並接上通往目標的導線。就算每天只前進半步，也能更加靠近夢想。

前往真正夢想的旅途，絕對是快樂的。我們要將痛苦的時間最小化，快樂的時間最大化。想要更加享受畫圖與人生，得弄清楚心中不明不白的事情，並一天一天減少煩惱與痛苦。

若要過上快樂人生，先在許可範圍內，模仿其他快樂生活的人。模仿他們的想法和生存方式，如同我們臨摹崇拜繪師的圖，訓練自己畫得更好。其實我們的人生，和小時候玩扮家家酒，扮演崇拜的英雄或女主角沒兩樣。

我希望這本書可以減少「我也可以畫圖嗎」的聲音，增加能抬頭挺胸說出「我喜歡畫圖」、「我的人生很快樂」的人。

我們要打破《螞蟻與蚱蜢》的既定印象，以螞蟻的方式，一點一點累積蚱蜢享受的快樂體驗。希望2020年之後的繪師都能擁有這樣的心態，也希望未來能有更多人走上這樣的路。

2019年11月　室井康雄

「我也可以畫圖嗎？」

《全方位》的出版活動上，有一名讀者淚汪汪地問了我這個問題。

「畫吧畫吧！！」我回答。

活動中出現一個這樣的人，就代表世上還有不少同樣的人。那個人到底是被什麼東西逼到這種地步？

這件事情大大影響了這本書的內容走向。

開心畫圖沒什麼不對。人生就是要盡情享樂。這麼單純的事情，大家似乎都忘了。

將受苦與忍耐視為美德、享樂與追求幸福看作罪惡，這些扭曲的價值觀影響了無數的男女老幼。

讓我們像兒童一樣，忘我地投入好奇的事情，同時又藉著成人的知識與執行力來實踐。

你的夢想，真的是打從心裡想做的事情嗎？

你是否在長大的過程中，產生了某些誤會呢？

你是不是將真正想做的事情，悄悄封鎖起來了呢？

到平衡嗎？

室井　有。雖然我是在創立動畫私塾前結婚，不過一直有在鄉下養孩子的想法。動畫私塾剛起步時，內人剛好也懷上孩子。我在故鄉建了一棟房子，現在也都在那處理工作。這麼一來時間比較好掌握，也比一般的父親花更多時間在照護孩子。當然也只是我自己覺得啦（笑）。

健康方面，我最近為了緩解肩頸痠痛的問題，開始打高爾夫球了。雖然以前試過各種運動，游泳、跑步、公路車，

—— 看來養育孩子和運動的時光令你十分享受呢。那最後想請教一下你對於未來的展望。

室井　我並沒有刻意讓動畫私塾快速成長，也沒有把事情丟給別人，都是自己慢慢累積。雖然因為出版了《全方位》一書，意外吸引了很多讀者前來報名，人數突然暴增。不過我還是很開心能讓更多人了解我在本書、在動畫私塾中提倡的想法，也就是與畫圖相處的方式。

不過現在最適合我的還是高爾夫球。

之後有打算進軍國外市場。因為國外也有不少人在畫日本動畫風格的圖，但卻沒有良好的學習環境。所以我希望未來能於國內外，持續推廣「職業動畫師技術」。

我正在計畫「海外版動畫私塾」。

—— 這樣也會帶來更多樂趣呢。今天真的很謝謝你抽空受訪。

——至今已經有多少學員報名上課了?

室井 累計1000人左右。

——其中有沒有人當上職業動畫師?

室井 滿多人的。有人跟大型製作公司合作,甚至還有人成了公司內舉足輕重的王牌。第一期學生裡頭,大概就有差不多10名學員成了職業動畫師。最近還聽說某些學員去應徵時,發現考官也是私塾畢業的學員。有些人倒不是當上動畫師,而是成為漫畫助手或插畫家,利用這份興趣延伸出的技能賺錢。

具備一定的畫功卻不知道如何運用,也是件空虛的事情。我希望有能力的人,可以為了他人發揮自己的能力。幫助他人,到頭來也是幫助自己。我也不是要大家做什麼誇張的事情,但確實也有人看了我上傳的影片之後,覺得「人生獲得了救贖」。我希望告訴大家,無論有沒有從事畫圖相關的工作,每個人的人生都可以因為畫圖而豐富。

而除了由我直接修改範例的「動畫私塾」之外,還有一個叫作「網路村」的社團,裡頭有不少想從事畫圖工作的人,或是已經從事相關工作的人。

如果只是想畫得更好,那麼你只需要盲目相信教導者所說的話。但這麼一來,你只會跟那個人有所牽扯,到頭來越來越端不過氣,所以我才創造了一個社團。只要聚集形形色色的人,就可以接觸到不同作法,進而激盪出新的想法。每一名學員都可以是其他學員的榜樣。如果有無數的模板可以選擇,我們就不必孤軍奮戰。有時候我也能從學員身上學到不少事情。

而且網路村不像公司,人不必親自到場。因為是在網路上,就算只是當個不發言的旁觀者也無所謂。

——真的跟健身很像呢。

室井 就是說啊。感覺很像什麼畫圖健身俱樂部(笑)。所以比較內向的人,就算只按「讚」也沒關係。有些人會私下約出來辦個小網聚,也有人覺得平常很忙,沒時間出席。我很重視這種個人與團體間的關係。如果在公司的話,公司可能會站在維持營運的角度,將員工視為「為了集團而存在的個人」,不過網路村則是「為了個人而存在的集團」,所以大家可以自由選擇對自己最有利的行動。

正因為大家隱隱約約有共通的想法,「喜歡畫圖」、「想畫得更好」,或是對本書提及的概念有所共鳴,所以齊聚一堂時,自然容易親近。也有些圖畫得好卻不知道怎麼販賣的人,聯手畫功普普但製作手腕高超、賺錢賺到手軟的人。總之裡頭存在著各式各樣的關係。

——現在教師的工作與生活之間有達

各樣的人吸收了職業的知識與技法後，未來會怎麼發展。不過一開始的授課內容，主要是以我從事動畫業9年又3個月以來所感覺到的課題為基礎，進而發展出的「專業動畫師養成」課程。隨著越來越多不同志向的人報名，包含漫畫、插圖、3D，還有單純畫興趣的人，我也意識到，以動畫角度出發的教育無法滿足市場需求。如果擺脫不了畫得好等於厲害的「畫技階級制度」，只會剝奪許多人畫圖的樂趣。所以我調整教課尺度，找出「讓所有人都能得到幸福的『最佳教法』」，漸漸打造出現在的上課方式。

除了工作之外 室井先生平常幾乎不會畫圖。不過這張圖是他以兒子為主題所畫的塗鴉。2017年。

現在的課題是「多樣性」

*7 岡田斗司夫（1958－）......評論家。有「御宅王」之稱。GAINAX初代社長。曾參與製作《勇往直前》《企劃、原作》。

室井 我自己嘗過挫敗的滋味。曾經嚮往著能在業界「執導自己的動畫作品」，到最後仍無法實現。明明帶我走上畫圖這條路的初衷，根本就不是那份嚮往。回過神來，我卻已經流連夢中，脫離原本的軌道，因為身處自己不適合的地方而感到痛苦。這種情況其實很常見。而我現在最重視的課題，就是希望能幫助大家找到各自的最佳解答。就像我大學製作動畫的過程，感覺自己高中時的鬱悶豁然開朗一樣，我希望大家也能在畫圖的過程中，找回原本的自己。

身體的健康雖然可以透過飲食、運動、睡眠來維持，但我覺得現代人的心靈，則需要藉由創作、表現活動來療癒。

教學過程中，我不停探索抒發心情的好方法。後來發現「畫喜歡的圖」是不二法門。先享樂，接著找出自己特別喜歡哪種畫，自然就會越畫越好。而畫得越好，畫起來也會越開心。進步是一件令人開心的事情。

進入動畫業或成為職業繪師並非我們的目的，只是享受進步的手段之一。而且除了業界之外，現在還有很多人透過同人展或網路，直接販賣自己的作品，賴以為生。我們現在致力於幫助各個個性的繪師，找出適合的發展模式。動畫私塾的方針從創立至今，也有了莫大的改變。

善動畫業內知識不共享，製作組的成員個個獨善其身的現況。每個團隊做事方法不同，體系外也有不少自由接案的人，感覺業界資訊還沒有整合起來。除非自己特別積極，或幸運碰上好老師，否則也無從學起。而且很多人也都習慣自己一個人做事。要說教育，頂多就是掌握到作畫監督修改過的稿件後，自己再描摹、修正而已。畫圖的技法並沒有被語言化、系統化。後來我擔任過OJT（On the Job Traing／在職訓練）講師，前往關西地區協助培訓，也曾負責新創動畫公司的研修課程，進行線上改稿。

動畫私塾的雛型就是在這個時期慢慢形成的。不過我當然一直有在畫動畫，只是同時又接了這些工作。有時甚至還要畫漫畫呢。

——還要畫漫畫啊？

室井 我想當上原作、導演，所以一直

就是這樣找到了自己最適合的路。

有在嘗試撰寫動畫企劃書。後來想說乾脆先從漫畫原作切入看看，所以我就投稿給JUMP，結果被打了回票（笑）。那段時間我還有參加EVA新劇場版的製作，到2012年為止，我大概都同時背著3、4份工作，一直在摸索可能性。

——在諸多可能性中，為什麼最後選擇了教育呢？

室井 當時，動畫的原畫在影像化後就會放進紙箱收起來，再不然就是直接丟掉。有次我跟指導的原畫師聊到，不知道能不能直接將原畫拿來賣，結果靈光乍現——想要將圖畫直接帶給使用者，還有教育這一條路。我們可以透過「修改範例」的形式，告訴別人畫圖的技巧，將修正過的原畫變成商品。而且這樣還可以直接看見他人開心的模樣。我

「動畫私塾」的成立與成長

——有種融會貫通的感覺呢。當初創業時，概念是怎麼設定的？

室井 這條路出現時，社會剛好進入網路時代，所以我就乘上這一波變革，早早開始動作。但麻煩的地方在於價格不好設定，畢竟也沒有行情價可以參考。所以我一如往常，研究一些商業模式，尋找幾個產業內先驅當初創業的雛型，再慢慢加入自己的想法調整。不瞞你說，動畫私塾的模板參考了岡田斗司夫（＊7）先生的「FREEex」。規約和同意書則參考健身俱樂部的入會申請表，再和律師商量之後編成。起步算是滿順利的。

至於概念，從一開始就是「向更多人推廣職業的動畫技術」。所以我歡迎任何想畫畫的人來上課，不會特別優待想當職業動畫師的人。我也很好奇，各式

我原以為自己不拿學歷找工作時，就

衛少年》。當初製作組因為人手不足，找我去擔任作畫監督。

我在那裡認識了淺野直之（＊6）先生，令我特別印象深刻。他現在雖然因為設計《小松先生》的角色而聲名大噪，但當時可是留著一頭髒辮，像嬉皮一樣的人呢（笑）。

他待在工作室的時間大概只有我的一半，所以我一直覺得他不太認真。可是他畫圖的速度快得驚人，品質又好，可以看出他真的很喜歡畫圖。實力固然不在話下，他「身為一個人也很有趣」。

總之就是很逍遙自在，不會對其他人造成壓力。

已經跳脫了「階級」的束縛。但自我要求的態度，「應該要認真以對」的想法，卻讓我不知不覺中信奉起了動畫界的「才能至上主義」。直到我遇見某些無法認同我的基準來評斷的人，例如年紀相仿、技巧卻高超，個性又有趣的同事之後，才意識到自己有這個問題。

於是我產生了新的價值觀，明白光有認真和努力，是比不上某些人的。我深刻體認到「享受」遊戲與經驗的重要性。當初認識的同伴，之後也一個個飛黃騰達。待在那個製作組時，大家彷彿為了找回失去的青春似地，一個禮拜打1次籃球、喝3次酒（笑）。也有人喜歡玩樂團、浮潛，讓我體會到動畫界不一樣的活動型態。我們是看EVA還有《魔法公主》長大的世代。在那之前，僅有極少數重點人物可以進入業界。這些人氣作品推出後，動畫師才逐漸「普及」。如今動畫師已經為普羅大眾所知，甚至還有人打進了電視連續劇的圈子呢。

＊6淺野直之（1980－）……《四疊半神話大系》作畫監督、《聖哥傳》角色設計。另亦參與多款劇場作品原畫繪製。

發現最適合自己的路線

——你除了擔綱《地球防衛少年》的作畫監督，之後也接過單集導演的工作。能不能請教一下你開始教授動畫技巧的前因後果？

室井　我在動畫界待了5年左右，擔任過單集導演，在許多導演身邊觀摩，發現幾乎所有的「動畫導演」都是統籌作品的中階主管。只有極少數人能以動畫導演的身分，推出展現作家個性的作品，讓世人認識自己。即便如此，我還是很想擔任原作、導演。

因緣際會之下，我獲得了一個機會，教導SUNRISE的新人原畫師如何作畫。我以前就對人才培訓有點興趣。學生時期，我對於老師之間不會互相切磋的狀況感到不解。同樣地，我也有意改

人的困擾。加上我個人比較急性子，判斷要畫到原畫，少說也要蹲上5年，根本等不及。

當時我認為在創作動畫電影高峰的工作室，還得花個1～2年才能畫原畫太奇怪了。但現在卻覺得那個時間是很合理的。畢竟我那個时候的假想對手是「宮崎駿」，他只花了5年，就開始畫《太陽王子 霍爾斯的大冒險》了。所以小會自顧自地感到焦慮，認為自己一定要在2～3年內碰到原畫。

現在回想起來真的是年少輕狂啊。

——當時也有些挫折吧？

室井 打擊很大。事情沒有想像中的順利。當時的我不太適宮默默處理各種細節的動畫，一直覺得自己畫出來的東西很爛、不能用。後來我意識到，再這樣下去整個人會廢掉。仕吉卜力工作的時候，我的手還曾經起過疹子呢（苦笑）。

不過在吉卜力工作時咬牙撐著做的那些事情，也讓我多少了解到何謂認真細膩的工作態度。這份經驗，打下了我轉為自由動畫師的基礎，幫助我在擔任電視動畫的清稿要員時，備受重用。然而繪製不同作品時，接收到的評價褒貶不一，有些作品送出去還會被大幅度修改。只能說當時還不清楚做事的方法吧。

在那種情況下，我透過社團學長的關係，認識了管理動畫製作的人，並看了某部作品的設定。那部作品是才剛誕生不久的《電腦線圈》，我看了之後便直言「想畫這一部」。擔任動作作畫行列後，發現身邊的人都是一流的動畫師，水準高得超乎想像。而且所有集數的作監都是由押山清高（＊5）擔任。他跟我同年，業界資歷相同，還一樣是福島人。可是他的畫速很快，圖的品質媲美大師，面對老手的原畫也毫無顧忌地大幅修改。我看到他這麼做都嚇破膽了（笑）。雖然我的構圖也被修改了不少，但多虧我一直以來習慣作畫途中，將圖疊在一起翻動，確認動起來時的影像（會做這種事情的動畫師出奇地少，但我覺得要這麼做，畫才能真的動起來），讓我的成果起碼不會比其他人爛，所以才幸運擠進這個傳說級的製作組，待了8個月左右。真的是獲益良多。

嶄新的價值觀

室井 我人生的轉捩點應該是《地球防

＊2大塚康生（1931—）……支撐著動畫黎明期的動畫師，在東映動畫時期也指導過宮崎駿。
＊3奧村正志（1979—）……出自吉卜力工作室。擔任《亡念之扎姆德》動畫導演。
＊4小田剛生（1979—）……出自吉卜力工作室。擔任《一拳超人》動作作畫監督。
＊5押山清高（1982—）……擔任《蒼穹的戰神》原畫後獨立。也參與多項劇場版作品製作。

工作室的時候，考題全都是我會的東西。順帶一題，我的履歷上並沒有寫我比賽得獎的事情。因為我猜吉卜力應該不會喜歡這種人。

——很深謀遠慮呢。　當年他們錄用了幾個人？

室井　包含我在內4個。聽說應徵者有350個人。

《小燕鷗飛行俱樂部》原畫。這部作品於2003年東京國際動畫展中，獲得比賽部門／東京國際展示場獎。

——應徵人數竟然是錄取人數的90倍！

室井　雖然收到錄取通知後，我開始練習素描，設法提升基本功，不過實際進了工作室，依然發現自己是同期之中畫得最差又最慢的。動畫要求快速且正確畫出漂亮形狀與乾淨線條，我因此吃了不少苦。當時也很後悔，自己過去怎麼沒有臨摹更多作品。我到處問人「那個要怎麼畫」、「怎麼樣才可以畫成這樣」，再加上我以前因為看了許多紀錄片，早就認得公司前輩的臉，所以他們一開始還以為招了個狂熱粉絲進來，覺得我很噁心（笑）。

不過我還是有跟一些前輩混熟，只是大概在我進公司3個月左右時，他就辭職了。那位前輩名叫奧村正志（*3），以助導身分進入吉卜力工作室，隔年開始創作動畫，再隔年負責《貓的報恩》的原畫。獨立接案之後，還成了《極限戰士》動畫的作畫監督。

室井先生大4時畫的分鏡圖。作畫十分精緻，放大影印之後就可以直接當作原畫底稿。

他年年都在成長，而當時受到他感化的我，還不知道未來能靠什麼活下去，十分不安。

透過奧村先生，我也和小田剛生（*4）等「辭職組」的人變得更要好，所以當時同事都會揶揄我：「室井什麼時候要辭職啊」（苦笑）。

——結果你待了幾年？

室井　1年又9個月。我之所以辭職，是因為覺得再這樣下去也只會造成其他

就沒有改變過。

闖入動畫業界

——不過最後你選擇成為動畫師，而不是教師。雖然雙親也叫你「不要成天畫漫畫，好好念書」，但除了家人的反對之外，你當時會不會擔心薪水微薄之類的問題？

室井　我一直跟父母說「我畫的不是漫畫，是動畫！」（笑）。一開始真的很難取得他們的理解。

之所以後來沒有選擇當老師，一部分原因是我對動畫原作、導演有很強烈的憧憬。另外也覺得「動畫業界雖然賺不了什麼錢，但看的都是實力，比較單純」。如果當教師，就算實力之間有差

＊1 庵野秀明（1960－）……劇本家、導演、製作人。不僅製作《海底兩萬哩》《新世紀福音戰士》等動畫，也製作真人電影。

距，是不會當著孩子的面批評其他老師沒錯，但同時也少了一種互相切磋教學方法，共同追求進步的上進心。

而且靠學歷進入職場，和其他一堆跟我類似的人共事，也不在我的選項中。

成功讓社團活絡起來後，我就開始製作比賽用的動畫。當時我想製作「在純樸的世界中丟出模型飛機」這種很有吉卜力感的動畫，於是開始尋找符合目的的範本，徹底練習，盡可能將想法表現於圖畫。製作那部作品時，我才真正意識到自己想成為動畫師。我設想未來求職時的情況，針對不同工作室的特色練習不同的圖。像這張（左）就是百分之百參照GAINAX的風格畫出來的作品。

「機器人」與「少女」。聽後來考進GAINAX的人說，他們出的題目完全就是這種風格。我真的從當時就只有猜題功夫特別厲害呢（笑）。

大學3年級時，我執導的作品《小燕

鷗飛行俱樂部》（暫譯）得獎，那時父母才開始慢慢理解我所做的事情。

我原本也有一開始就獨立創業的野心，但實在沒什麼勝算，所以決定先進入業界。升大4那年的夏天，我開始準備求職。經過調查每間公司以往的傾向，可以知道業界不會因為你圖畫得好看就錄用你，於是我每天練習如何畫出符合對方要求的圖。大塚康生（＊2　德間書店）先生的著作《作畫滿頭大汗》（暫譯）中所畫的圖，我在製作《小燕鷗》時就已經畫過了，所以應考吉卜力

不過我領出所有存下來的壓歲錢，採購相機與各式器材，一開始的半年瘋狂拍影片、剪輯。會這樣是因為我讀了動畫雜誌《Animage》的附刊《GaZO》（德間書店），裡面收錄了動畫人與電影

2000年正式開始練習畫圖時的塗鴉與臨摹作品（右）。社團製作動畫中的角色，是到書店裡翻書，參考受歡迎的可愛圖案而設計（左）。

人熱切的對談，對談中常常提到「動畫是以圖為材料所製成的影像作品」。

後來朋友邀我參加「早稻田大學動畫研究會」，那個社團人才輩出，名聲響亮，但也不是所有人都幹勁十足。放春假時，很多人都拿回老家之類的事情當藉口，始終沒有做出一部動畫。

我原本還抱著「準備做動畫」的期待加入，到後面越來越失望，開始覺得與其枯等大家產生幹勁，不如提升自己的畫技，搞不好還比較快能做動畫。後來我決定第一部作品比起追求品質，重點要擺在完成。接下來則是想辦法維持與經營熱情，並從管理的角度回推企劃內容。

我嘗試庵野（＊1）先生於EVA的訪談中提到的方法。雖然我當時還是業餘人士，但做起來真的很有趣。

社團的人都想畫美少女類型的角色，

因此主角就決定是一名美少女。而我想畫一些動作場面，所以也放了一些類似素材的機器人上去。以四個短篇組成的集錦形式推出的話，4個人都是導演，所以自然會對作品抱持責任感。至於沒有完成的部分，剪掉就好了（笑）。

── 你之所以注重作品的氣氛營造與視覺呈現，是因為意識到觀眾的角度嗎？

室井　就像我小時候會注意到龍貓「刻意捏造出的小孩子」不太自然，我非常喜歡觀察一部作品的「外部塗裝」。所以輪到自己製作時，自然也會想去討好觀眾，應該說更積極地做點什麼。

教師的工作也算是一種表演。學生是觀眾，而教師則帶來傳遞資訊的表演。現在想想，無論是當老師還是當繪師，我想做的事情都一樣。帶著有方向的計策，傳遞訊息並打動他人。如果能讓對方發出驚嘆，我會感到開心。這種快樂的感覺，從我國中策畫校慶的時候開始

專欄。

自從小時候看了七龍珠後，我就一直很喜歡動畫。當然也很喜歡吉卜力的作品。剛懂事時，我在親戚家看了《龍貓》。當時的感想很單純：「才沒有這種小孩」、「畫面好漂亮」之類的。我想，當時我就已經被宮崎老師的戰略與畫功所吸引了吧。

小學高年級時，我很喜歡玩樂高。不僅用樂高做出鋼彈F91，也拼出了電影

「真開心還能讓它出場。」室井先生欣喜地拿出他小學5年級時的樂高作品。用有限的材料、喜歡的顏色 拼湊出喜愛電影裡出現的裝甲車。

《異形2》裡頭的裝甲車，而且還是用自己喜歡的配色。

樂高是個好東西，可以讓人在有限的材料中不停擴張自己的想像，反覆拆解構築，鍛鍊管理能力。我最近陪孩子玩的時候也會帶著半認真的心態去玩。

我也很迷《銀河英雄傳說》還有《新世紀福音戰士》。直到現在，我工作時還是會播銀英傳的配樂當背景音樂。而我看EVA的時候，剛好跟主角真嗣一樣是14歲，很能代入角色。後來上了高中，準備大學考試時，就覺得自己的狀況跟面對使徒時的真嗣一樣，滿腦子「瞄準目標，扣下板機。」將動畫與現實連結在一起也很有樂趣呢。

那陣子我看了好幾次電影《魔法公主》，看到都會背了。

宮崎老師跟員工討論、修改的模樣看起來真的很愉快，令人羨慕。

——完全沒有在準備考試呢（笑）。

室井 結果原本老師說我考得上的地方全數落榜，連為了保險而另外報考的學校也是低空飛過。後來我進了理工學院數學系，也拿到了教師執照，但因為大學時整天泡在社團裡，所以畢業之前的數學分數也岌岌可危（笑）。

學習初階的數學有個好處，就是可以鍛鍊邏輯思考，幫助我們不會被眼前的利益迷惑。「定義→思考使用模式→應用」，這個流程和繪畫練習，甚至是動畫私塾的經營都存在著共通點。

在動畫社團大顯身手

——當初在大學社團裡有從事過哪些活動？

室井 我在的校區沒有動畫社，而且當時又不像現在可以上網查資料。一開始真的不知道該怎麼辦才好（笑）。

照理說我應該可以畫得更好才對（笑）。

上了國中後，我也參考喜歡漫畫的其中一格，利用紅、黑對比效果，精心設計了一張海報（上）。

——你從小時候開始便不停「思考、嘗試、享受」嗎？

室井　國1的時候，我的畫被貼在美術教室後面，但我很快就不喜歡那張畫了。所以上國2之後又重新畫了一次，然後自己把新的那張貼上去（笑）。之後我還稍微調整了那張圖的尺寸，校慶時拿出來參加比賽。站在老師的立場，當然不能認同這樣的行為，所以那張圖連學校裡的小獎也沒拿到。後來到了高中，我又重畫了一遍（下）。當時真的很固執呢。

對於成為創作者的憧憬

——那個時候你就有從事畫圖、動畫工作的想法了嗎？

室井　有模糊想過未來如果能做畫圖的工作也不賴。不過我始終拿不到全國級別的獎項，更重要的是，身邊沒有讀美術大學的人，也沒有靠畫圖為生的大人，所以我一直覺得自己辦不到。我父母都是公務員，所以他們也期盼我未來能當老師。我本來就很擅長教朋友算數，所以考大學時選了有教育學程的學校。而且動畫工作室只有東京有，所以我也想先離開鄉下再說。這麼一想，我當時確實有打算走這條路的念頭呢（笑）。反正因為這些原因，我一直都很討厭為了考試而讀書。比起參考書，當時動畫雜誌看得更兇。也因為想了解創作者的想法，跑去翻不少過刊的雜誌。我還曾經畫了插圖，投稿讀者專欄。那時候雖然只會畫人物的臉，但研究了雜誌的傾向，擬定對策後，還是成功登上了

國3時花了將近20個小時製作的海報。雖然平時不會畫這種圖，但室井先生非常喜歡這幅作品。

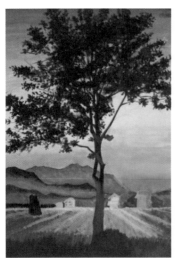

高3時從老家看出去的風景。室井先生國中時已經畫過2次同樣的圖。不斷後悔與改善，也是進步的養分。

作者・室井康雄 深度專訪

本書作者室井康雄所創立的「動畫私塾」，旨在「讓更多人了解職業動畫師的技術」，受到廣大支持。學員中有想要從事畫圖工作的人，也不乏單純想畫圖放鬆的人。下一期課程的報名人數已經爆滿。而同樣大受好評的「動畫私塾網路村」，則提供有志進步的同好一個互相交流的平台。

「我希望動畫私塾不只是為了讓人『畫得更好』，更要讓所有人『找到最適合的方式開心畫圖』。我是為了這一點才提供技術與知識的。」室井先生說。

他從來不滿足於自己的高人氣，持續洞悉時代變化，挑戰自己，吸收新知，努力不懈。始終堅持享受畫圖的他，一路走來又是如何「最大限度活用自己」？我們這次請教室井先生自孩提時代、進入動畫業界，一直到今天的所有心路歷程。

（2019年初秋／於X-knowledge採訪）

興趣之後的戰略

—— 是什麼樣的契機讓你拿起了畫筆？

室井　我以前就很喜歡畫圖、做東西。雖然對體育和數學也有興趣，但更喜歡畫圖、美術，甚至希望美術課永遠不要結束。說來也很奇妙，我算是自然而然學會畫畫的，看到不擅長畫畫的同學還很納悶，覺得「不是只要照著看到的東西畫出來就好了嗎？」

當時我畫圖的成績不錯，朋友和家人也都稱讚我畫得好，可是我想要聽到其他大人的客觀評論。那麼唯一的途徑，就只有代表學校參加地區或縣市比賽了。所以當年畫的時候，滿腦子都想著怎麼「得獎」。小學4年級時，老師拿了一本得獎作品集給我看。我發現會得獎的圖，看起來都很像小朋友會畫的東西。所以我模仿那些得獎作品的構圖還有身體的動作，然後刻意表現得浮誇一點。後來我的戰略成功奏效，拿下了鎮上的第一名。

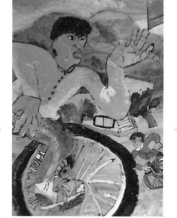

1991年，鎮上繪圖比賽的最優秀獎。擬定的戰略是保有小學4年級生的作畫主題，加上浮誇生動的表現。

Q 拿不出像樣的成果，又在意職場氛圍，結果每次都拖到很晚才下班回家。

A 鼓起勇氣回家吧。

每天工作規律，維持身心健康，長期下來的效率也比較好。

好好休息，為明天作好萬全的準備，也是工作的一部分。

與其勉強自己留下來，搞不好隔天突然就知道怎麼做了。

早點回家，為明天作好萬全的準備，也是工作的一部分。

好好休息，搞不好隔天突然就知道怎麼做了。這自己面對處理不來的工作，不如回家。

Q 雖然知道「熬夜沒有效率」，但真的不得不睡在工作室時，有沒有什麼比較好的辦法？

A 想小睜一下時，不要趴在桌子上睡。

趴在桌上睡覺，會對身體造成負擔。建議在地上鋪一條戶外用的地墊，躺下來睡。不過還是回家睡覺更能獲得充分的休息，工作效率也比較好。養成每天規律工作的習慣吧。

Q 後輩怎麼教都教不會，讓我很煩躁，結果不小心對他太苛刻了。

A 因為你「把自己的標準套到別人身上」了。

認為別人與自己一樣的人，很容易產生「為什麼他不能做得跟我一樣好」的苛刻想法。

但大家都是不一樣的人，做事的成果自然也不盡相同。

學得比較慢的後輩，也許在其他工作上或私底下更能發揮所長。

也可能只是時機不對，剛好不在快速成長期而已。

有多少人，就有多少種標準。保持多元想法，或許你就會變得更寬容一些。

Q 工作太多，令人頭昏腦脹。該怎麼辦才好？

A 訂立優先順序。

一早集中精神，從優先順序高的工作開始處理。

例如：

①需盡快回覆的信件
②課題作業修改
③事務管理

越忙的時候，越應該依序處理每一份工作。就專注力的角度來說，我也建議將一件事情好好做完後再換下一件事情。

如果前輩有工作狂的個性，下面的人也很可能會被迫工作個不停。但這絕不等於「你一定要變成那種人才行」。前輩說的話很重要，但學著依自己的標準取捨更重要。
千萬別忘了自己想要做的事情。

減少留白，強調角色

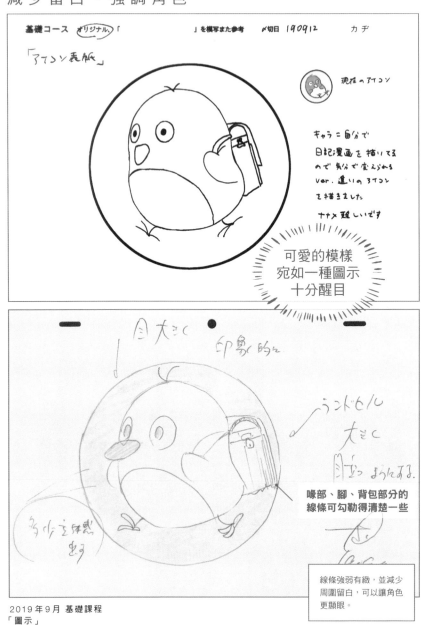

可愛的模樣
宛如一種圖示
十分醒目

喙部、腳、背包部分的
線條可勾勒得清楚一些

線條強弱有緻，並減少
周圍留白，可以讓角色
更顯眼。

2019年9月 基礎課程
「圖示」

未來的生活方式3要素

想擁抱成功的人生，必須滿足以下3項要素。

① 快樂

如果過得不快樂，無論賺了多少錢，工作具有多高的社會地位，仍等於虛擲了寶貴的時間，不能算是真正的人生勝利組。

② 推廣

儘管你做的事情再怎麼棒，如果不推廣出去，誰也不會知道。推廣自己的活動，不僅可以得知反應，有時也可以獲得鼓勵。

③ 同伴

同伴的條件並非身處同一個場所，或同樣年齡的人。我們可以透過網路，認識擁有同樣興趣、同樣想法的真正的同伴。

我們要打造①開心畫圖→②分享到社群網站上→③找到興趣相投的同伴→①畫得比過去更開心的良性循環。

②和③是這20年來因網路發達而產生的全新價值觀。雖然直到現在，還是有人食古不化，認為「網路很恐怖、很危險」，甚至也有些公司禁止員工使用社群媒體。不過網路帶來的好處，遠比壞處多好幾倍。假設有100個人在自己喜歡的時間、喜歡的地點觀看動畫私塾的影片，就相當於有100個我存在於世上。

①先求快樂，②再透過網路推廣，③聚集有所共鳴的同伴。極力減少不想做的事情、不合理的狀況，並盡可能提高畫圖的滿足感與創作的充實感。現在的時代，比以前更容易對自己誠實。只要你願意行動，就能享受人生。

204

作畫時也要想像看不見的地方

巨型車輛
畫得鉅細靡遺
魄力滿點

想像圓柱體各處斷面等看
不到的地方,畫面後方進
行側面壓縮,輪胎部分也
進行壓縮。

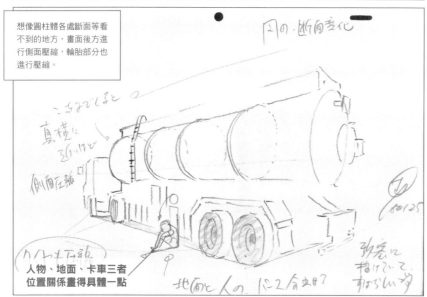

人物、地面、卡車三者
位置關係畫得具體一點

2018 年 1 月 1 年級課程
「車與人」

打造對自己有利的環境

環境會大大影響人的行動。 比方說，動畫私塾網路村裡，經常有人上傳自己的畫作，也能看到很多人討論營利方式，還能看到有人向大家報喜，說成長。

以發揮相乘效果。提供建議的一方，藉由分享自己的經驗給正在追求目標的人，可以提升自信，因而獲得成長。

「自己當上動畫師了」的情形。即使一個人打從內心認為自己做不到某件事情，只要換一個環境，心態也會徹底扭轉。

我在上了大學，進入動畫社團之前，從來沒想過要投身動畫業界。然而每年看到有人當上職業動畫師，也在聚會上見過不少於業界大放異彩的學長姊，心中漸漸有了明確的基準，知道「做到這個程度就能成為職業動畫師」。

獨自戰鬥是條艱辛的路，如果拚盡全力所做的練習偏離正道，那麼窮盡一生也無法接近終點，風險非常大。言下之意，**有無環境所帶來的資訊與知識，足以決定未來的成敗。**

但即便身處良好環境，只要你不告訴人家你想做什麼，別人也幫不了你。很多時候，只要願意坦誠公開自己的狀況，周遭就會給予協助，你也能獲得大量有益的建議。

每個人眼中的「理所當然」，都受到周遭環境與價值觀莫大的影響。

這就像你走進英語圈，自然就會說英語一樣，身邊有人靠畫圖吃飯的話，職業世界對你來說也就不再只是一場夢。

就算畫得再好，不在適當的領域、沒有適切的發表方法、營利技巧，未來也沒有發展性可言。不要獨自戰鬥，利用身邊一切能用的資源。**選擇環境，並加以活用。** 如何善用環境優勢，拿出什麼樣的結果，這些也都屬於個人實力。

接收各種建議，結識與自己有同樣目標的朋友，可

頭髮要畫得立體

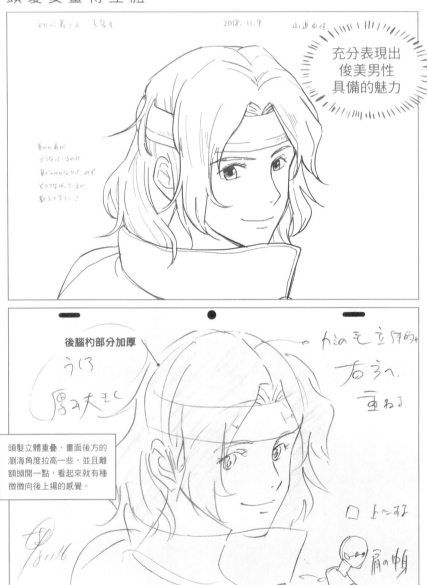

充分表現出
俊美男性
具備的魅力

後腦杓部分加厚

頭髮立體重疊，畫面後方的
瀏海角度拉高一些，並且離
額頭開一點，看起來就有種
微微向後上揚的感覺。

2018 年 11 月 新手課程
「喜歡的長髮角色」

快樂的事就是對的事

做起來快樂的事，大多都是對的事。**就算真的要做一些乍看之下無聊的事情，也必須是為了讓快樂的事情變得更快樂**。如果無法提升快樂，就沒必要勉強自己做無聊的事情。

快樂的旅行，就連前往目的地的路途都令人開心。

為了開心畫圖所做的開心練習也是一樣的道理。**忠於快樂的慾望，依循快樂的步驟**。重點在於經歷的時間。我們可以像蚱蜢一樣過得快活，同時又像螞蟻一點一滴累積這些快樂的時光。

人感到無聊的時候，思考能力會明顯下降。年幼時讀的無聊的書、校長的演講，那些你巴不得早點結束的時間裡具體發生了什麼事情，你現在還記得多少？但你是不是還清楚記得以前沉迷的遊戲中，背景所播放的音樂是什麼旋律？令人快樂的感動，會鮮明烙印在心中。就像大家常說，喜歡的事物進步得特別快，樂在其中的人是最強的。

就算聽信周遭親友口中「對未來的不安」，選擇吃些苦頭，**痛苦之後能獲得成長的，也只有對於痛苦的耐受度罷了**。連一天都無法快樂度過的人，應該早點醒過來。照這樣下去，即使到了明天、後天，甚至幾年後、幾十年後，也無法過上快樂的日子。

想度過快樂的時光，也需要累積經驗。老是順從權威，放棄自我判斷的人，突然告訴他們要學著自己思考，並「做喜歡的事情」，他們也做不到。不過任何事情都是有做有進步。只要今天1天有辦法開心畫圖，就能提升開心畫圖1天分的技能。

將今天一天，視為一生的縮影。天天思索自己「想做什麼」，我認為這才是真正的「活在當下」。

讓觀看者聚焦在主角身上

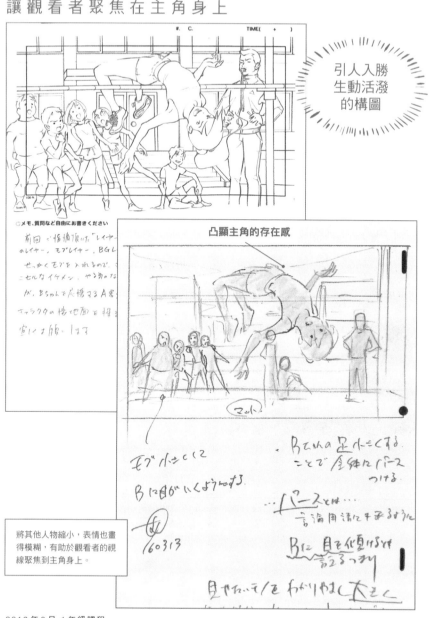

引人入勝
生動活潑
的構圖

凸顯主角的存在感

將其他人物縮小，表情也畫得模糊，有助於觀看者的視線聚焦到主角身上。

2016年3月 1年級課程
「空間與人的自由課題」

網路關開的多元時代

以往大家總認為自己必須追求世人所謂的「幸福」，甚至有點強迫症的感覺。不過那樣的時代已經走向尾聲。

現在所謂的**「幸福人生」，不再是由學校或社會，甚至是國家或媒體來定義，而是由我們自己決定**。我們可以透過書籍和網路，閱覽無數種不同的人生，並從中尋找最適合自己、最快樂的人生模板，進而打造屬於自己的人生。

現在可以說是個**「集團VS個人」**的時代。

以往的社會正義是為集團鞠躬盡瘁，抹煞個人的意見與價值觀。就算是自己創業、宣傳自我的情形，也必須要以貸款、廣告費、租金等形式，向銀行、媒體、不動產業者等大型組織支付類似於「保護費」的代價，否則無法向大眾傳遞自己的想法。

不過到了現代，「數萬個讚」、「數萬名粉絲」就是個人的資本。我們可以跳過中間業者，不需要借貸資金，不需要在租金貴死人的都心承租辦公室，以個人身分向全世界發表自己的想法。

現在這個時代，價值觀已經從單一走向多元，重心也從集團轉向個人。資訊革命背後的本質，就是不再將集團的理論奉為圭臬。**如何將網路化為自己的夥伴，將會直接左右在這個時代的生存難度。**

然而，現在的社會尚未徹底智慧生活化，我們還是可以看到背著滿滿課本上學的小學生、毅力至上的學校社團、從不網購的人。現在正是過去與未來並存的瞬間。未來的生活，需特別注重**面對網路與數位資訊的方式**。

我們可以藉由網路來蒐集、過濾出最適合自己的畫圖方法，抑或生存方式。養成自我反省的習慣，時時調整當下的作法與想法，找出最適合自己的狀態。

實際模仿動作再畫

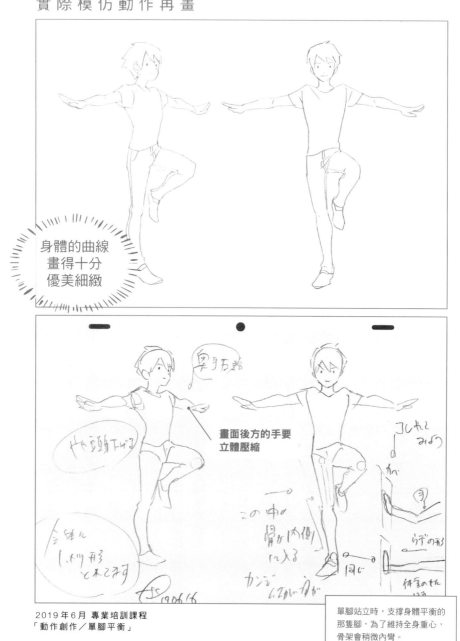

身體的曲線
畫得十分
優美細緻

畫面後方的手要
立體壓縮

2019年6月 專業培訓課程
「動作創作／單腳平衡」

單腳站立時，支撐身體平衡的
那隻腳，為了維持全身重心，
骨架會稍微內彎。

人生就是一場實驗

人生所做的一切，都是實驗。換個方式說，我們都在不停驗證自己的思想。

① 實際嘗試
② 嘗試後反思

你不需要過度在意他人的眼光。

享受變化，列出各種選項，並樂於選擇。

嘗試，並思考。反覆進行這兩個步驟，是我們吸收事物最快的方法。而且每天都要做出不同的嘗試。

如果抱持著「一旦開始就不能半途而廢」的想法，很容易因為害怕未來的發展，結果什麼都不敢開始。

反正試就對了。人生的一切，都處於試用期。多方嘗試是好事。擅自決定自己適合什麼而埋頭猛幹，或是討厭什麼而打死不碰，都很不合理。

人生就是一場以自己為白老鼠，花一輩子去進行的實驗。我們不斷在實驗自己能畫得多快樂，能力可以發揮到什麼程度。有所好奇就大膽嘗試，並且親自見識結果如何。

實驗必然伴隨結果。**結果成不成功，其實就是我們快不快樂。**

快樂，就再做。無聊，下次就別做。不過老實說，每一次也都只有做了才會知道結果。

另外，如果你想獲得好的實驗結果，可不能老是進行相同的實驗。建議嘗試各種方式，有時激進一些，有時冷靜一點。

讓非現實事物顯得自然的方法

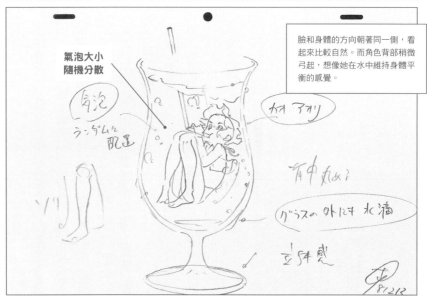

將夢一般的
美妙情景
畫得很棒

氣泡大小
隨機分散

臉和身體的方向朝著同一側，看
起來比較自然。而角色背部稍微
弓起，想像她在水中維持身體平
衡的感覺。

2018年12月 新手課程
「大型物體與角色」

降低門檻，立刻行動！

無法身體力行，是因為一開始就將行動門檻定得太高了。

如果你是一直想要做動畫，卻又一直做不出來的人，我要問，你是不是打算做出能放在電視、電影院上播放的作品？

但這對職業人士來說，也是天方夜譚。一部作品的製作過程經過高度分工，僅有部分特殊的多才創作者能憑一己之力完成。所以我們要想，創作一部作品最簡單的方式是什麼？

以動畫為例，我們可以先從15秒電視廣告形式的幾個鏡頭來試試看。**目標在於完成一部作品。**只要能在製作過程中學會製作程序、軟體與應用程式的用法就夠了。至於漫畫，可以從四格漫畫開始，而插畫則可以從著色開始。總之先降低行動的門檻。

想要第一次就做出生涯巔峰的傑作，就像你要和今

天才剛認識的人結婚一樣。正常來說，我們會吃幾頓飯、聊聊天，觀察彼此不是嗎？創作也一樣，重點在於如何跟我們選擇的領域好好相處。如果因為門檻拉得太高，逼退自己，甚至開始討厭自己，覺得「無**法做出行動的自己很廢」，那永遠也沒辦法向前邁進。**

192頁的〈行動的範圍取決於知識多寡〉一節也提到，無法行動的可能原因，還包含了「知識不足」。你可以去調查大師級人物業餘時期的作品，或現在一些業餘學生的作品。當知識累積量超過行動所需的門檻值，搞不好就有辦法付諸行動了。

盡量將假想敵（挑戰）的難度降低，降到覺得「這點事情我好像做得來」的程度。先踏上樓梯的第1階，再去擔心第10階之後的事情吧。

如何畫出肉眼看不見的強風

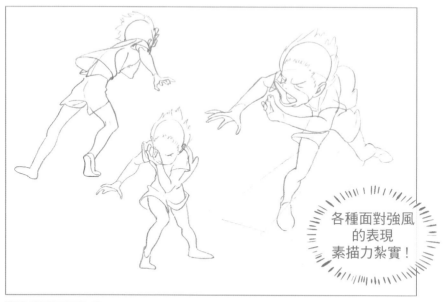

各種面對強風
的表現
素描力紮實!

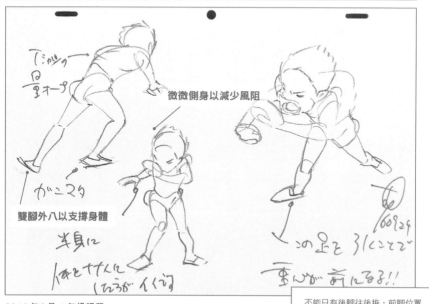

微微側身以減少風阻

雙腳外八以支撐身體

2016年9月 1年級課程
「面對強風的人」

不能只有後腳往後拖,前腳位置
也要比身體後面一些,表現身體
前傾,抵禦強風的感覺。

行動的範圍取決於知識多寡

已知的資訊可以化為行動，不知道的事情，根本無法進入行動的考慮範圍。聽起來很像廢話，不過我們很容易日子過著過著，就忘了這件事。

如果我對某人感興趣，會先從網路了解對方，再去找書來看。接著再「以一開始有興趣的人為起點，尋找和該對象合作的人，或該對象推薦的其他人」，逐步拓寬感興趣的對象範圍。這麼做能了解更多與自己傾向類似卻不同的意見。個人能做到的行動與知識的範圍十分有限，所以**我們要拓展興趣，拓寬自己的世界**。

漫畫、動畫、電影、音樂等任何媒體，都承載著作者的思想與價值觀。我們可以從中汲取拓展自我的靈感。並非只有艱澀的書籍，或努力學習才能打開人生視野，重點是「多看、多了解」。有時就算你知道某些事，如果覺得討厭，倒也沒必要去做。但有些知識即使現在用不到，未來某一天也可能突然派上用場。

世上大部分人，1天大多的時間都花在賺錢上，卻沒有想過仔細調查「金錢的系統」、「賺錢的方法」。畫圖的方法也一樣，如果將現在畫圖的時間撥個1／10出來，學習新的畫法，或許工作效率就能提升數倍。然而很多人卻不會這麼做。

我們比想像中遭受到既定印象的制約，不去追求未知事物，甚至害怕了解之後所帶來的變化。比起追求合理的幸福，人類更厭惡生活出現變化，因此總傾向維持現狀。

若能掙脫這種束縛，該有多自在啊。**想要打破一成不變的日常生活，就去了解你有興趣的其他人。我們**手邊有書、社群媒體等各種媒介，可以幫助我們接觸他人的思想。

知識吸收得再多，腦袋也不會因此變重。而且就算忘了，你吸收的東西仍然會像化為地層的泥土一樣，成為你人生的價值觀。

抽象化之後「忠實重現」

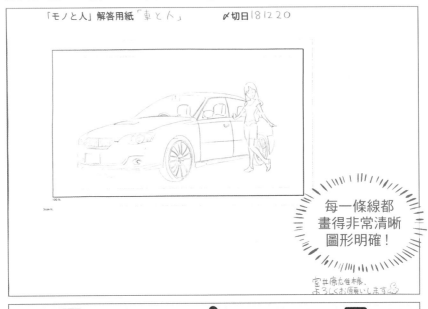

「モノと人」解答用紙「車と人」　〆切日181220

每一條線都
畫得非常清晰
圖形明確！

室井康な佳様.
よろしくお願いします

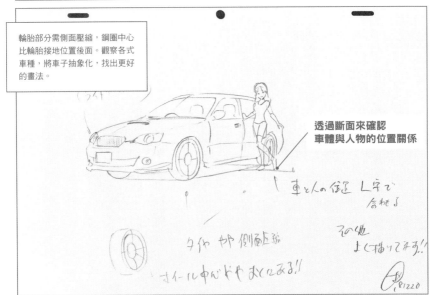

輪胎部分需側面壓縮，鋼圈中心
比輪胎接地位置後面。觀察各式
車種，將車子抽象化，找出更好
的畫法。

透過斷面來確認
車體與人物的位置關係

車と人の位置 L字で
合わせる

タイや やや 側面圧縮

スイール中心をやや後になる!!

その他
よく描いてみる!!

181220

2018 年 12 月 專業培訓課程
「車與人」

一處的成長，會帶動各方面的成長

第2章介紹的「守破離」成長三階段，除了畫圖之外，也適用於念書、運動、音樂、料理等各領域，是所有行為的基本道理。當我們開始一項新工作，也可以透過以下順序來成長——

①**守** 仔細觀察身邊最能幹的人，並**忠實重現**那個人的模樣

②**破** 做到①後，找出自己需要改善的地方，**嘗試其他作法與知識、技巧**

③**離** 經過①②之後，才可能擁有他人模仿不來的**個人特色**

大部分的人明明連①的「忠實重現」都做不好，就急著憑自己的作法追求進步，這根本不可能。而且一旦不順利，就拿「才能、努力、毅力不足」這種模糊的理由塘塞過去。做任何事情，**不可省略的第一個步驟就是「學習〇〇的作法」**。毅力是不能戰勝一切的。一開始總得學習畫圖，還有做事的基本方法。

如果我知道自己接下來要處理全新的工作，我會忍住自己的羞恥心，請教那方面最能幹的人，了解他們做事時如何安排順序、怎麼樣才會進步。考量到之後大量的學習時間，只能說**「問是一時之恥，不問是一生之恥」**。

現在各領域的頂尖高手，都在網路上透過不同形式分享所學。光是有辦法成功模仿，就已經遠遠勝過一般人的水準。

為了畫得更好所做的嘗試，不一定每次都能達到原先預期的效果。但只要在學習畫畫的過程中，摸透「成長的方法」，就可以將這份經驗活用到其他領域上。如果老是照著別人說的話做，不假思索，到最後我們所有的行動只會各自為政，經驗無法整合，一次又一次重蹈覆轍。

為避免這種情況發生，我們也應該持續提升「學習方法」的等級。

即使人物穿衣服，也要注意身體線條

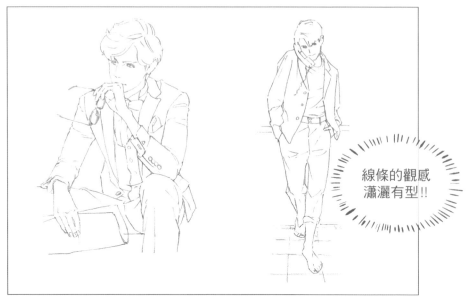

線條的觀感
瀟灑有型!!

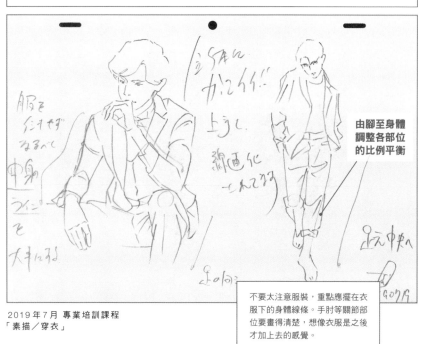

由腳至身體
調整各部位
的比例平衡

不要太注意服裝，重點應擺在衣
服下的身體線條。手肘等關節部
位要畫得清楚，想像衣服是之後
才加上去的感覺。

2019年7月 專業培訓課程
「素描／穿衣」

畫圖是本質主義

圖是於紙上創作出來的100％虛構事物。想要靠圖說個有說服力的謊，首先要正確理解現實中存在事物的本質。所以**我才會說**「畫圖是本質主義」。

我們也需要掌握自己實力的本質。嘴上說自己「畫超爛」的人，不見得真有那麼差。雖然我們總習慣非黑即白，但極端的評斷方式，反而會使我們看不見現實。現實也許非黑亦非白，而是十分模糊的灰色。有人說自己「畫超爛」搞不好只是為表自謙，故意貶低自己。然而**「謙遜也是一種傲慢」**。我從高中開始就認為，**從偏離現實的層面來說，謙遜與傲慢同為非本質的態度。**

至於那些受人稱讚「畫超好」的人，我們也要以同樣眼光去看待。不要人云亦云，也不要拿才能之類的曖昧詞彙來論定。

追溯人家畫得好的背後緣由，可以的話最好直接問對方。我們要有一套屬於自己的評判標準，不要拿「畫超好」等形容敷衍了事。

眼見為憑。而就算親眼看見，也要懷疑自己的解釋是否公正。不要被陳腔濫調牽著鼻子走，將自己親身感受到的事情，化作言語說出來。習慣質疑所謂的普通與習慣，比對所有現象，進行分析。如果發現自己對某件事物抱持著刻板印象，就靈活地改正。**不要以權威主義，而是本質主義**看待這個世界。

圖畫會直接反映出作者的思想與看待事物的觀點。正因為所有的圖皆屬虛構，畫圖的人才更應該時時追求真實。

6章

將繪圖方法推及人生

圖畫會體現創作者的想法，
面對圖畫，就是面對自己的人生。
想要畫得更開心，
就採取自己能活得更開心的行動吧。

—— CONTENTS ——

將繪圖方法推及人生 ············ 188

未來的畫法、活法 ············ 198